龍傳說

ノリ作品集＋數位造形技法書

DRAGON TALE

INTRODUCTION 寫在前面

一切的開端是我在高中生的時候去過的模型店。
當時我本來只是應朋友要求陪同一起前去店裡而
已，但不知不覺中受到吸引就買了塑膠模型。製
作模型真的讓我感到好開心。光是組裝還不夠，
我還向店長請教了許多關於塗裝之類的事情。

高中畢業後我搬到大阪。去了一間在新家附近的
模型店。這次在店裡遇到了幾位客人，他們都是
製作角色人物原型的同好。受到對方的邀請，我
就那樣跟著開始用黏土製作角色人物了。
打從剛開始的時候，我就覺得這實在太有趣了。
甚至可以說再也沒有其他這麼有趣的事情。我一
天到晚都在用黏土做個不停。能夠遇到讓我如此
熱衷投入的事情，我覺得自己真的很幸運。

之後，在持續製作的過程中，得到了商業原型的
委託。直到現在也以自由工作者的身分繼續從事
原型師的活動。
在這15年間持續製作角色人物模型的過程中，
遇到了各式各樣的人，得到了意想不到的工作，
也有無法順利進行、沮喪氣餒的時刻。這是一本
充滿了在那樣的原型師生活中誕生的作品書籍。

如果裡面有任何一件作品，可以讓拿到這本書在
手上的人覺得不錯的話，我會非常開心的。

高木アキノリ

CONTENTS

龍族傳說

DRAGON TALE

高木アキノリ作品集＋數位造形技法書

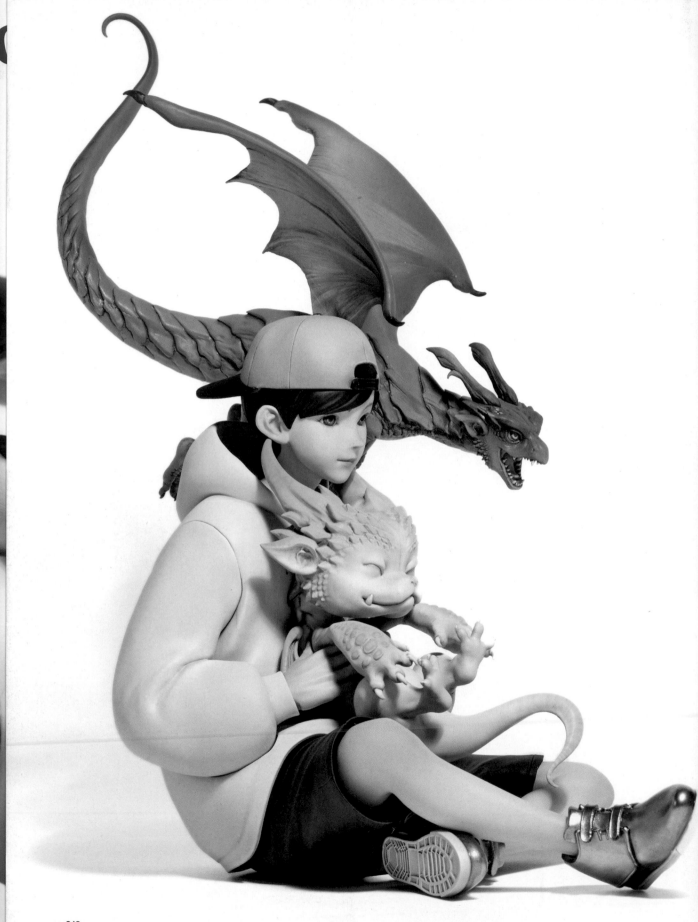

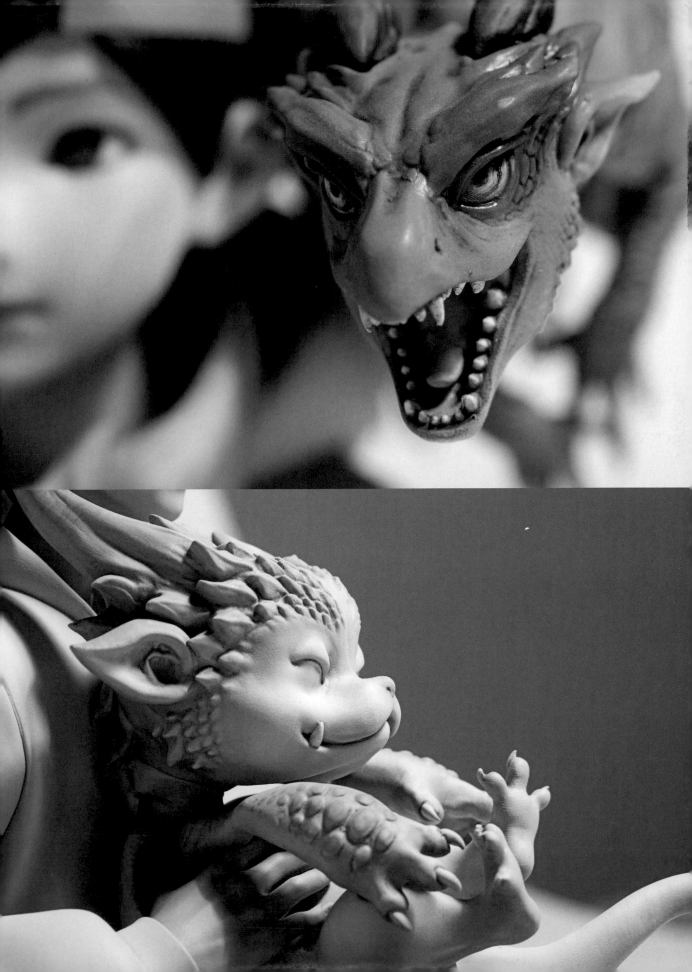

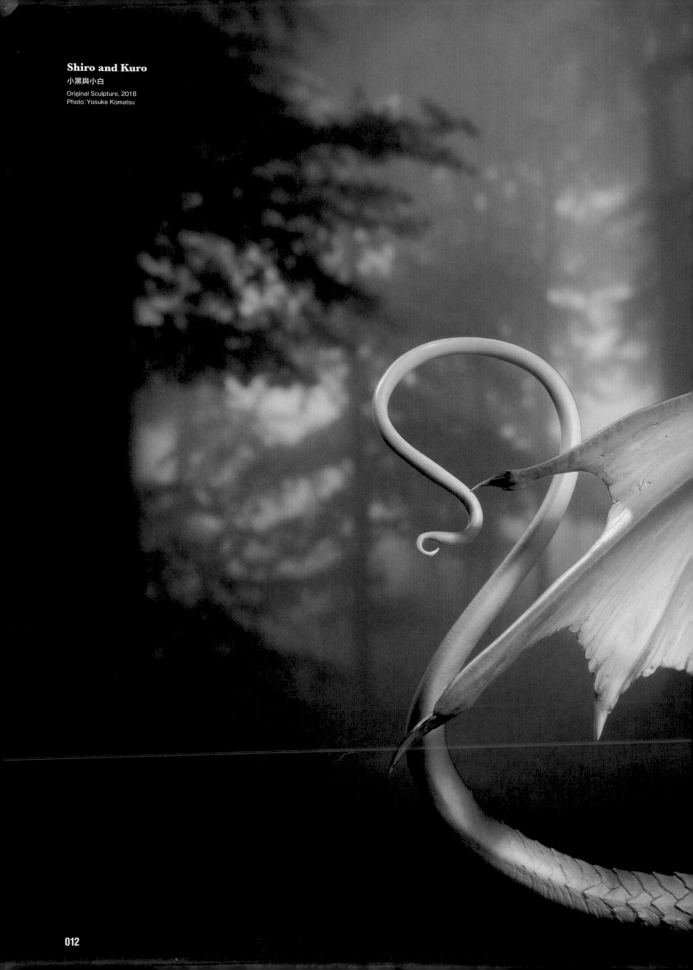

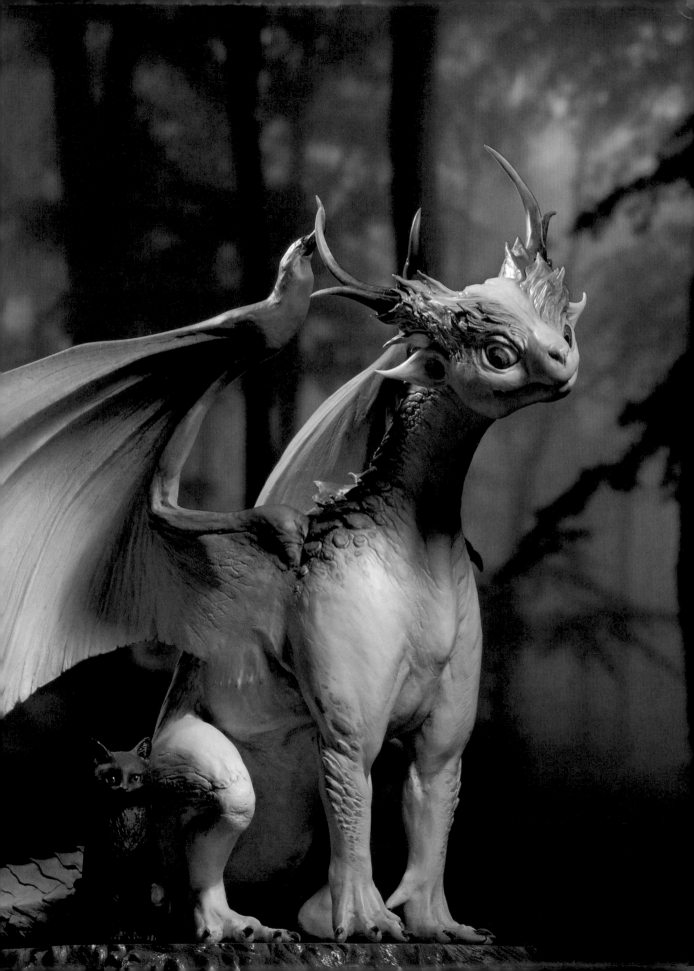

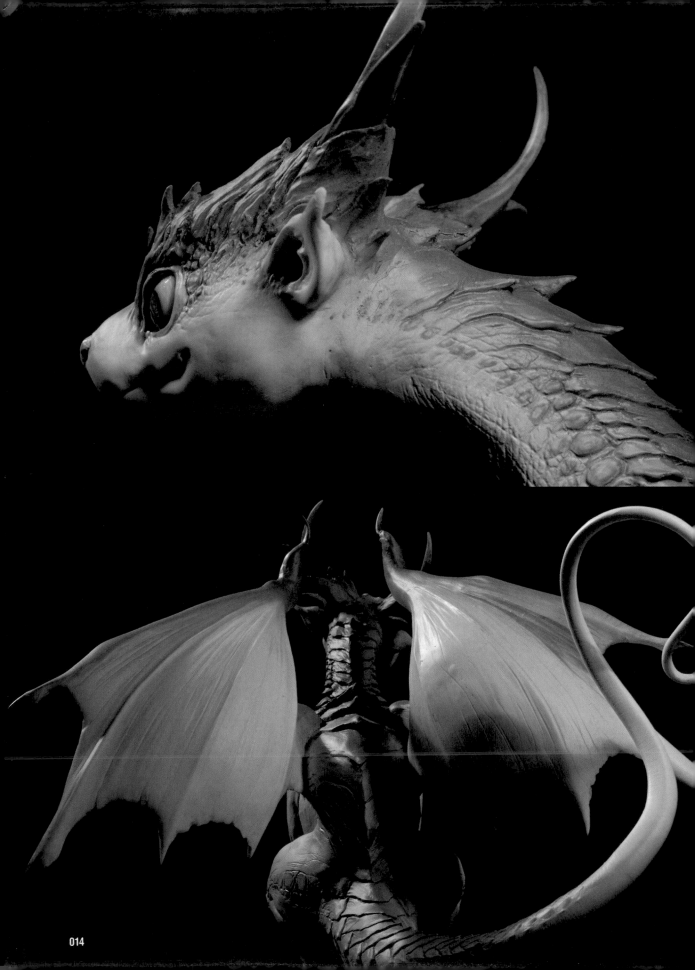

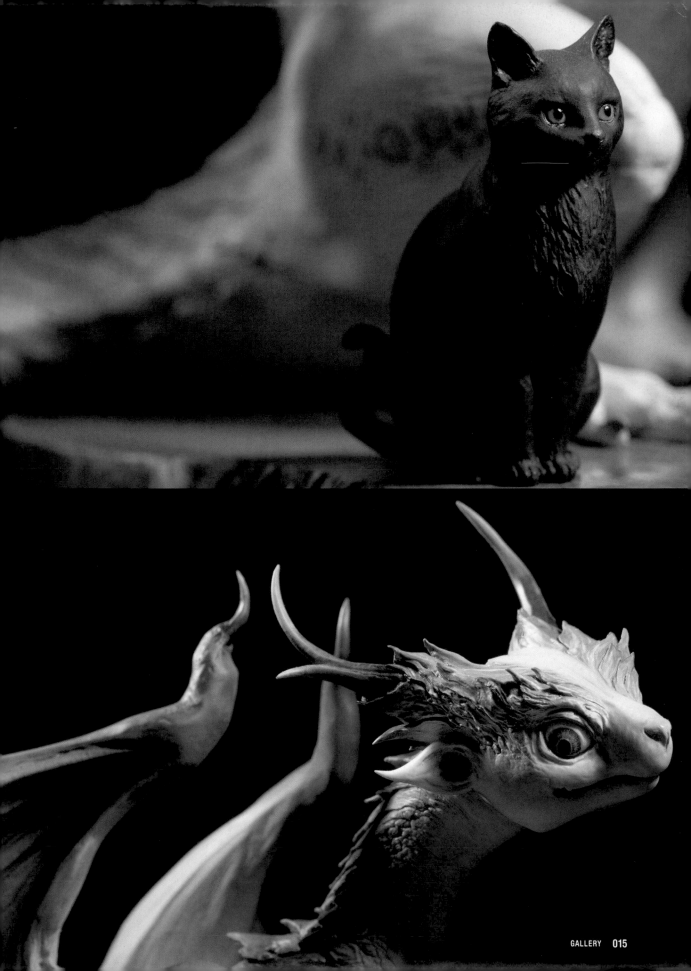

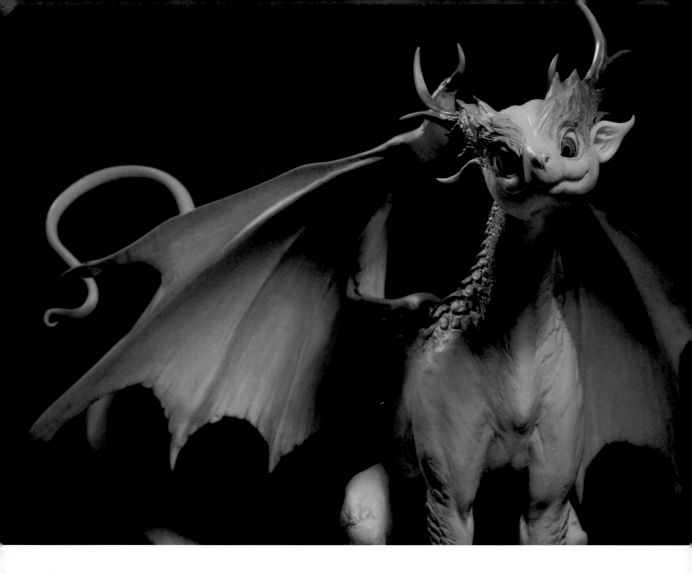

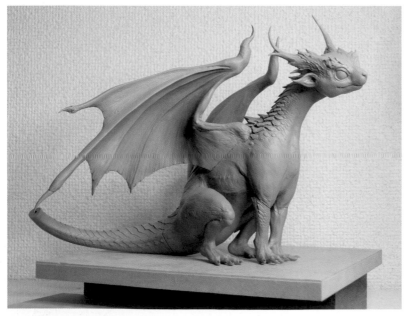

Photo：Akinori Takaki

016

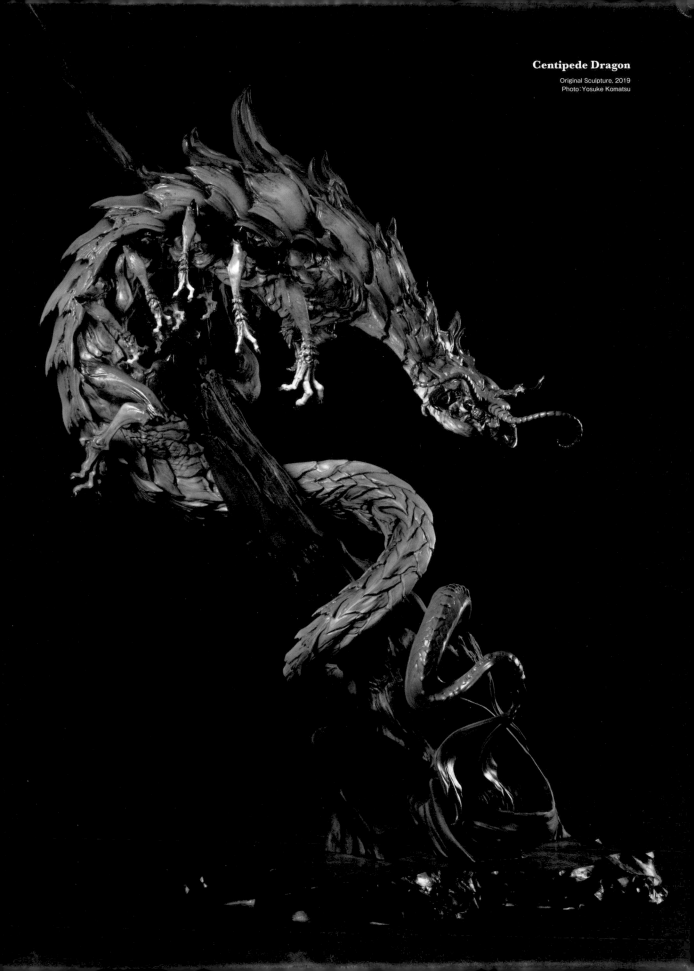

Centipede Dragon

Original Sculpture, 2019
Photo：Yosuke Komatsu

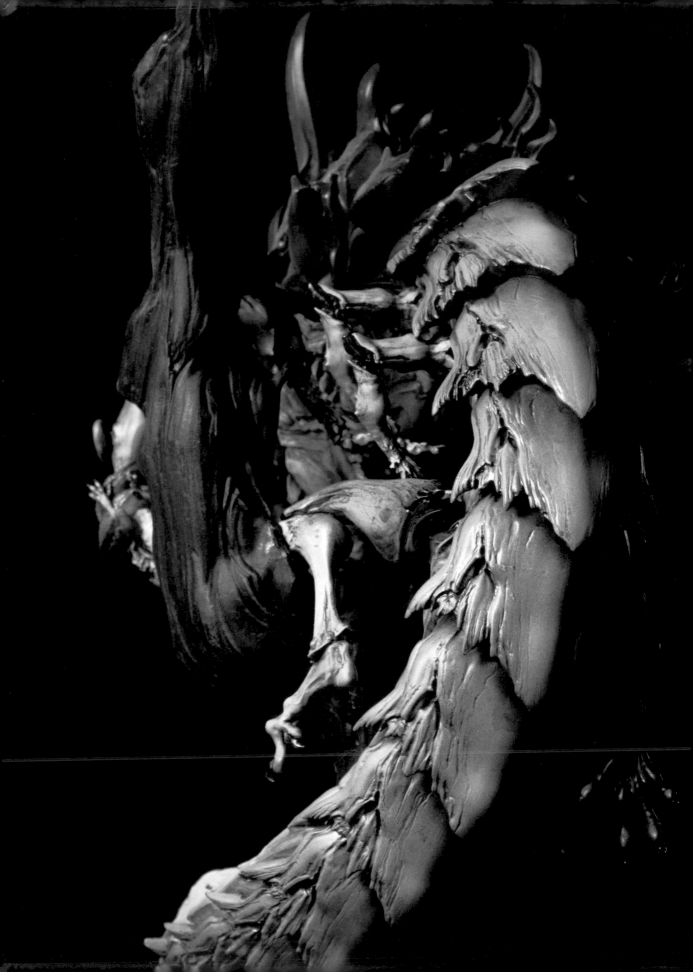

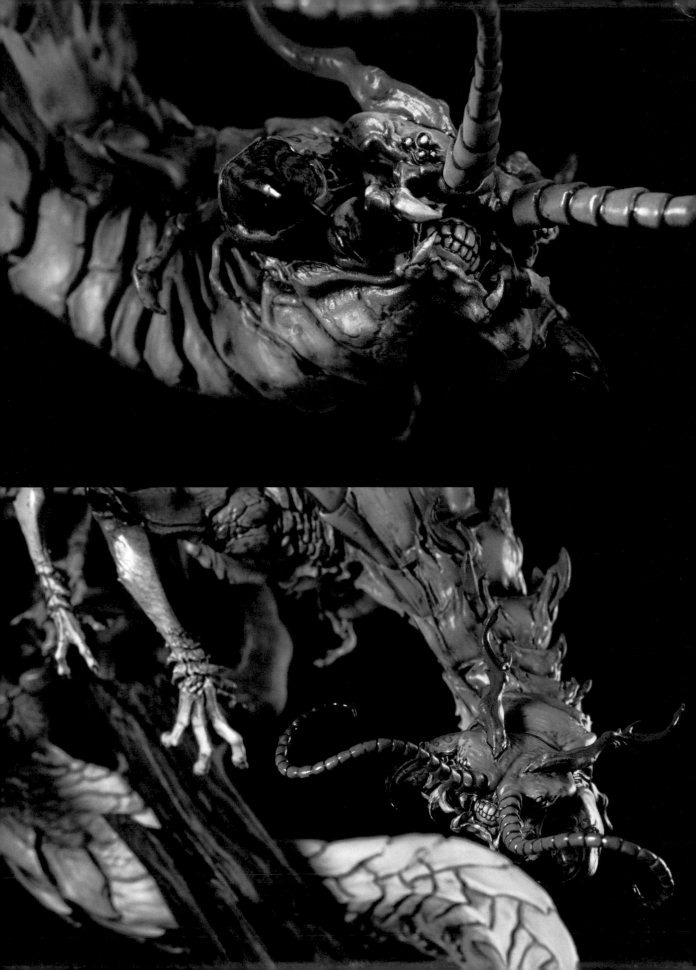

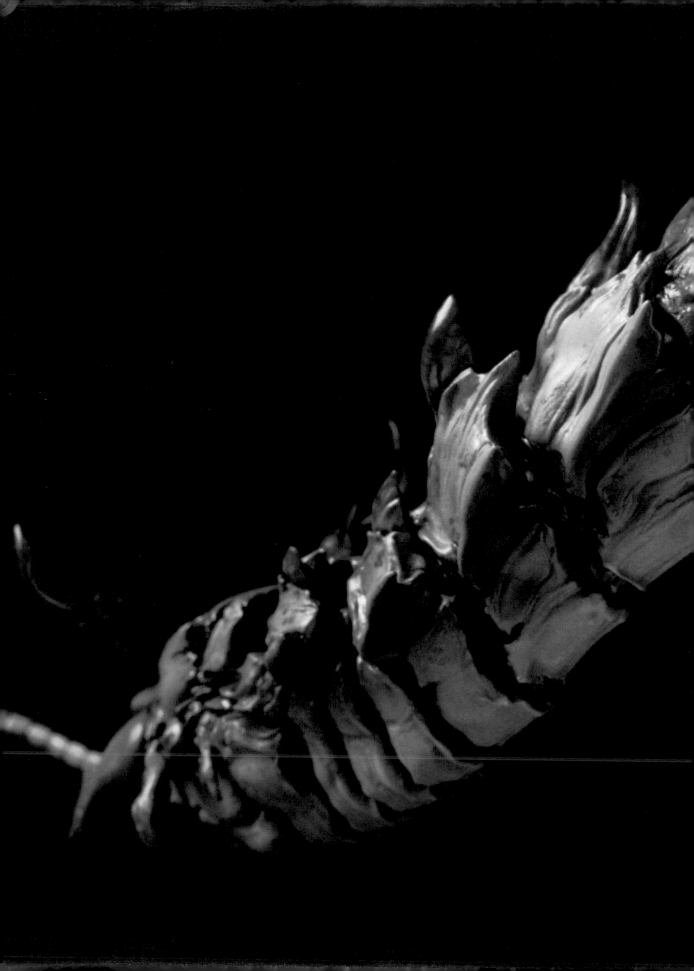

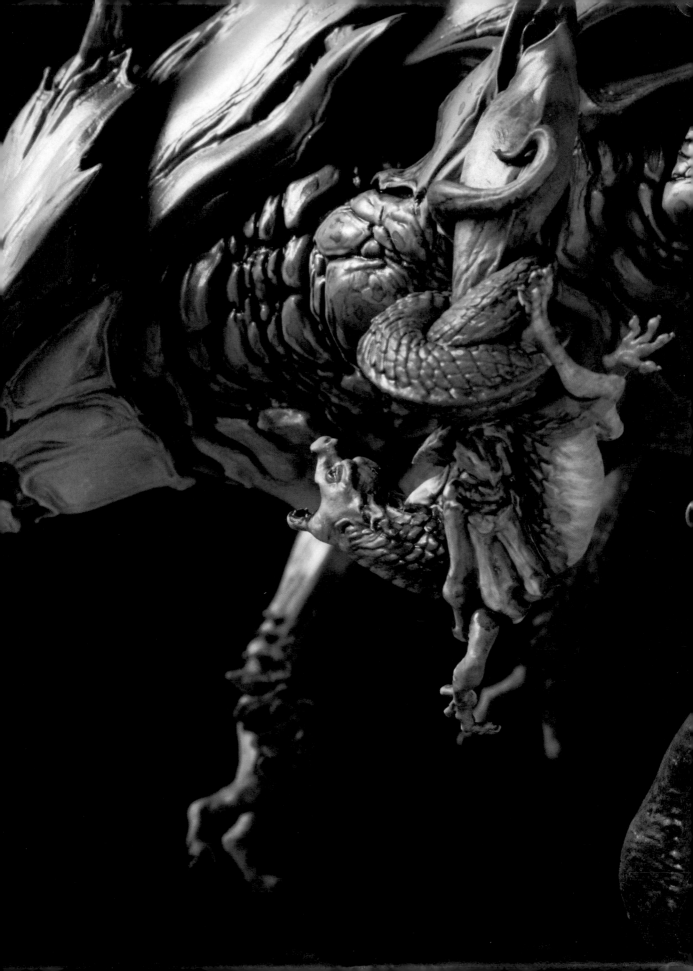

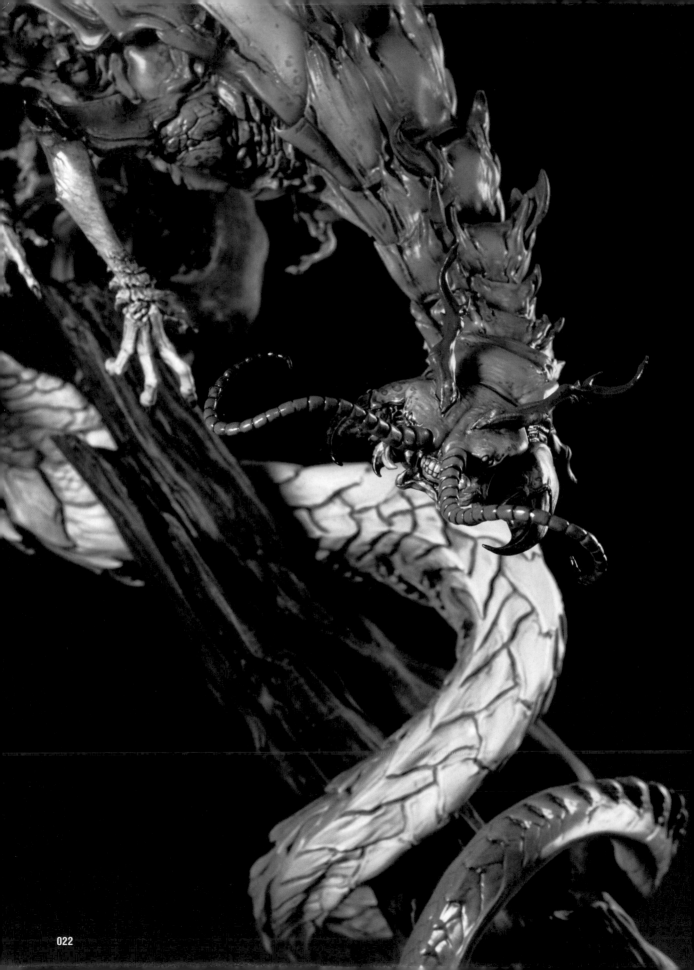

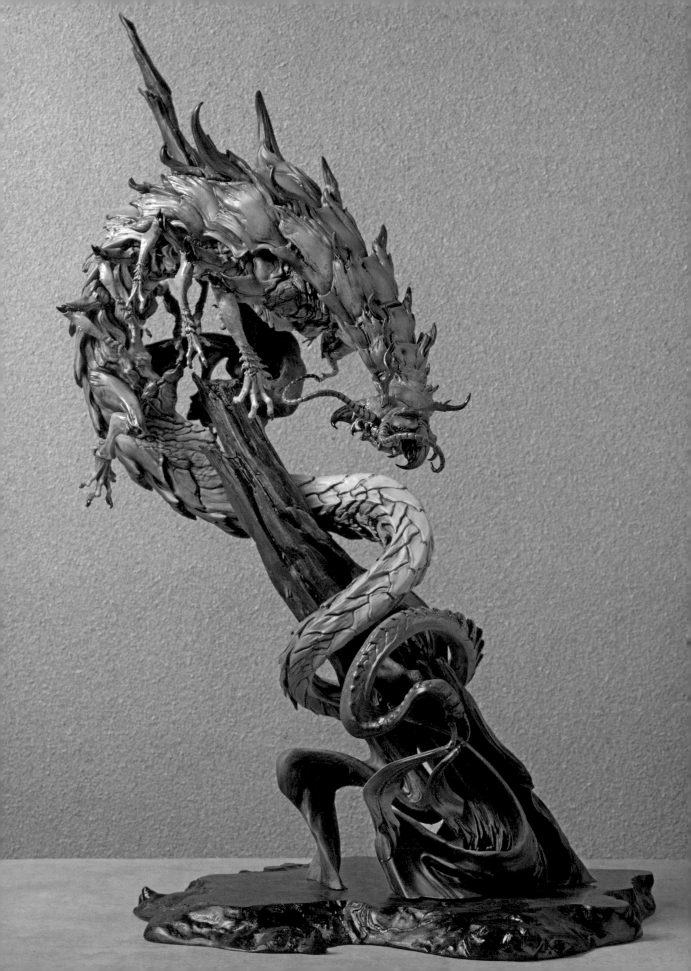

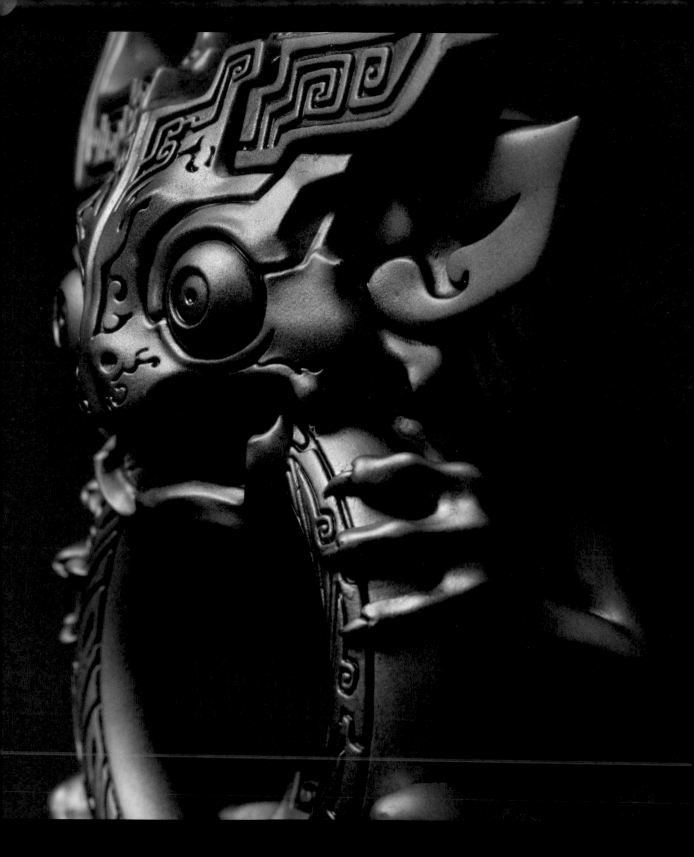

Taotie
青銅獸面龍
Original Sculpture, 2018
Photo：Yosuke Komatsu

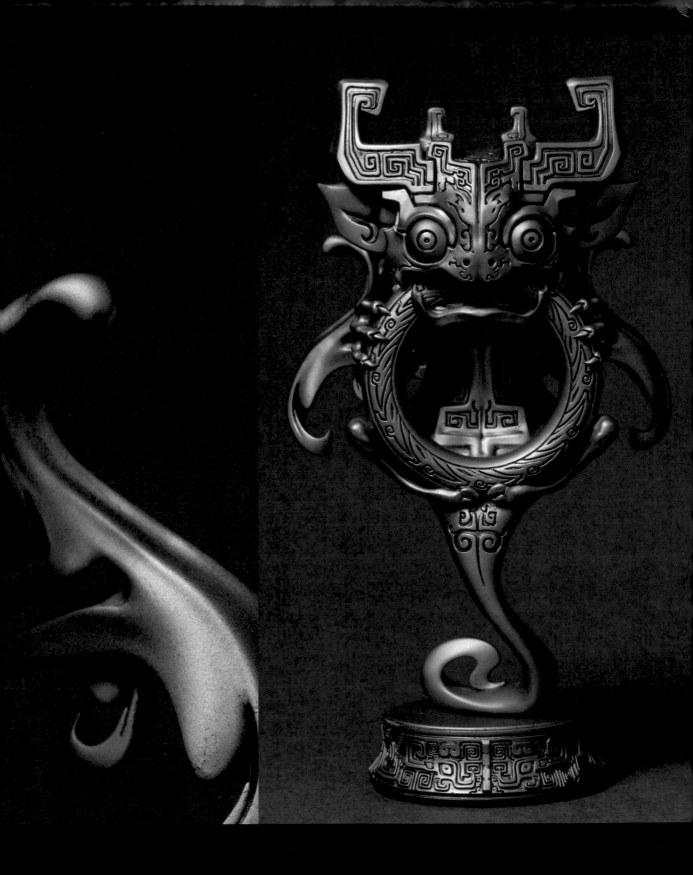

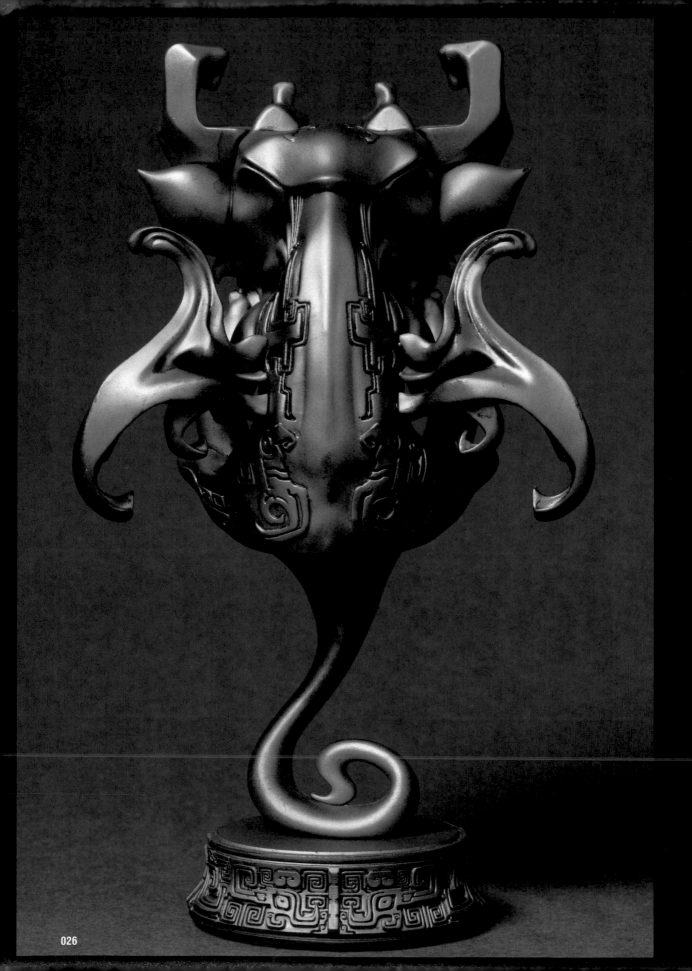

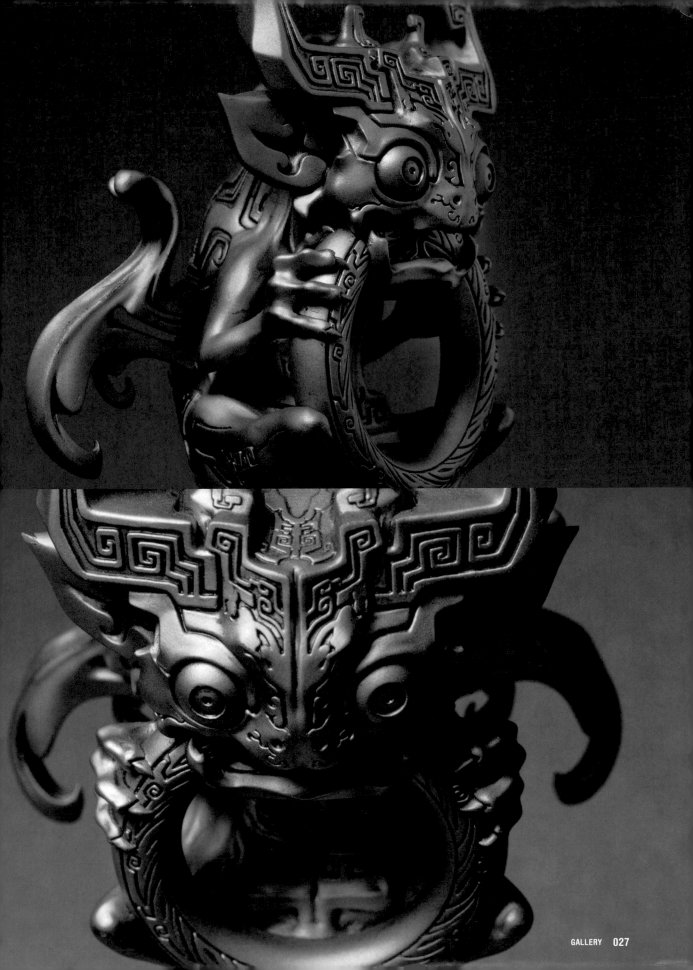

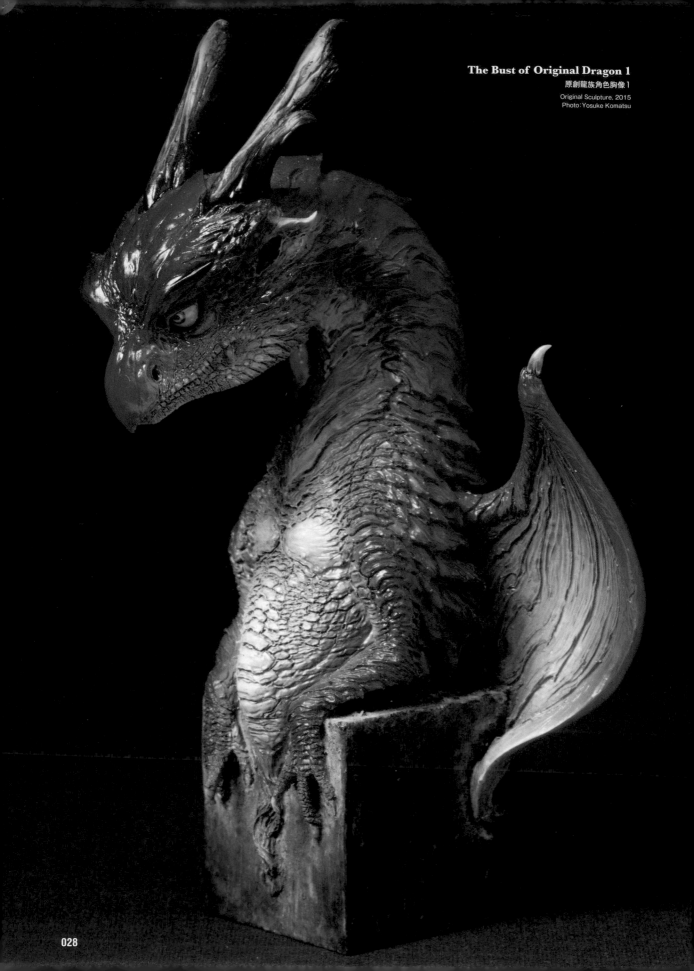

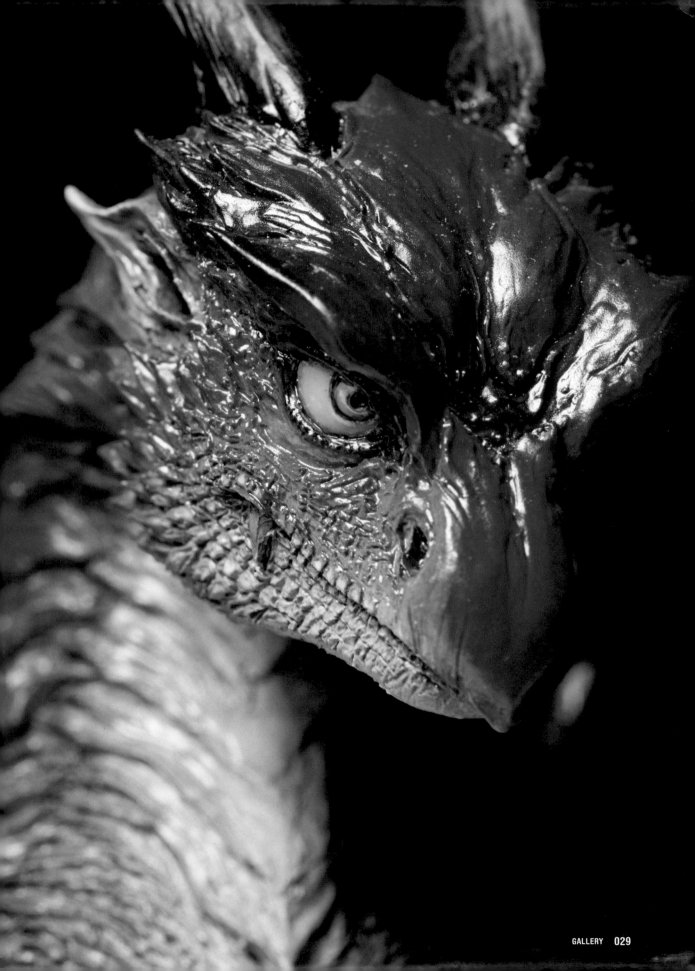

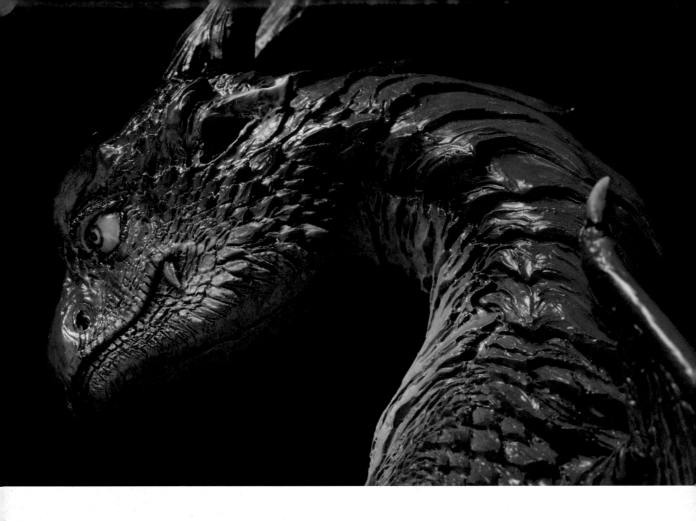

Photo：Akinori Takaki

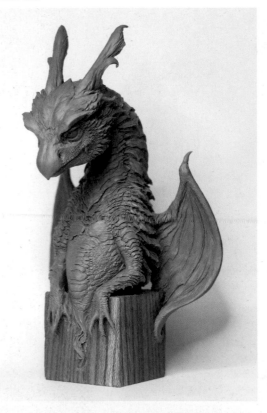

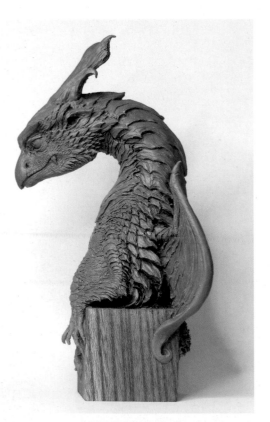

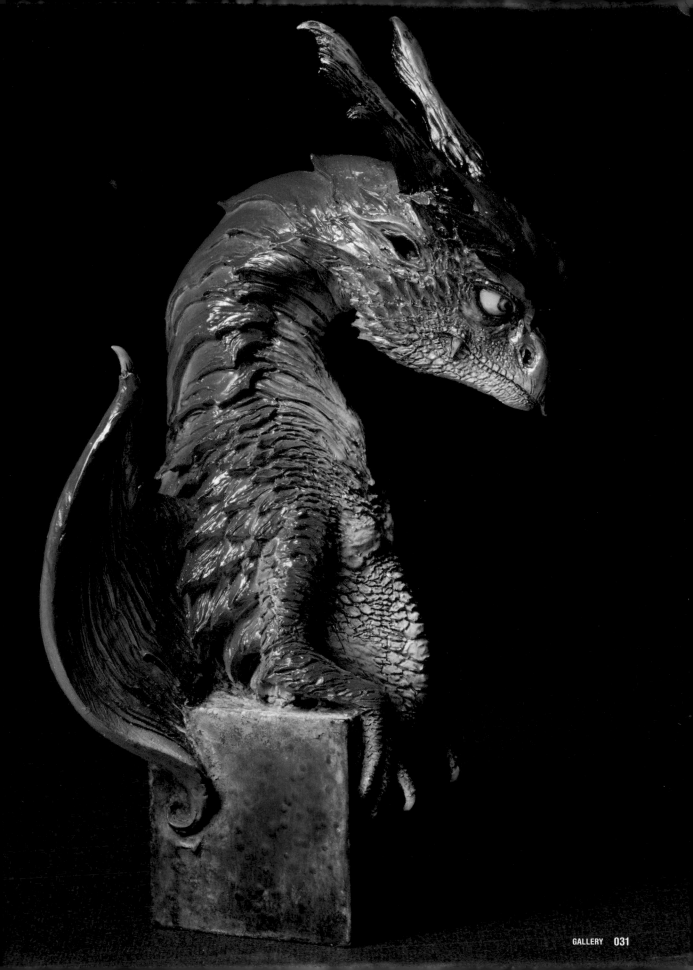

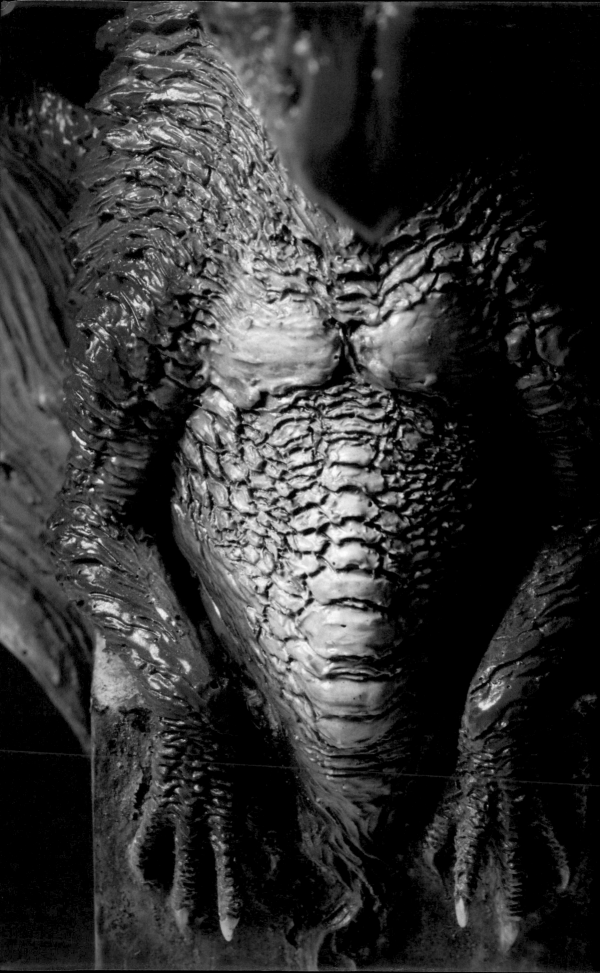

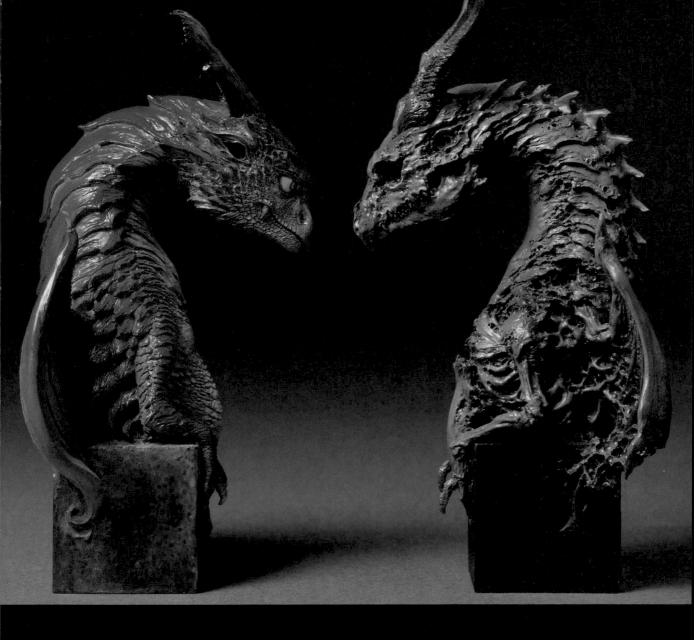

The Bust of Original Dragon 1(Bone)

原創龍族角色胸像1（骨骼）

Original Sculpture. 2016
Photo : Yosuke Komatsu

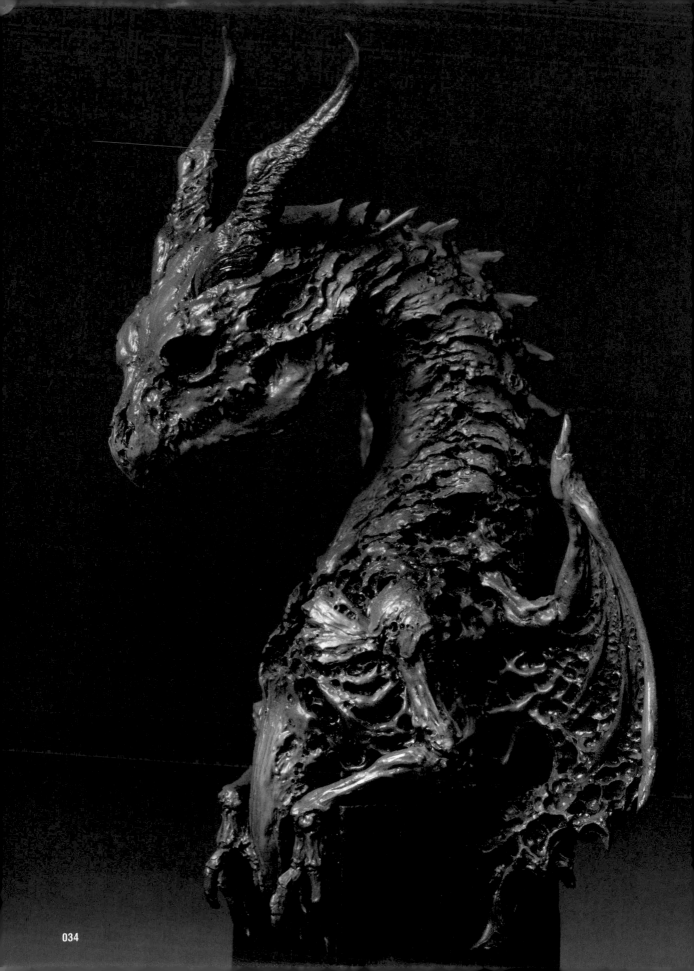

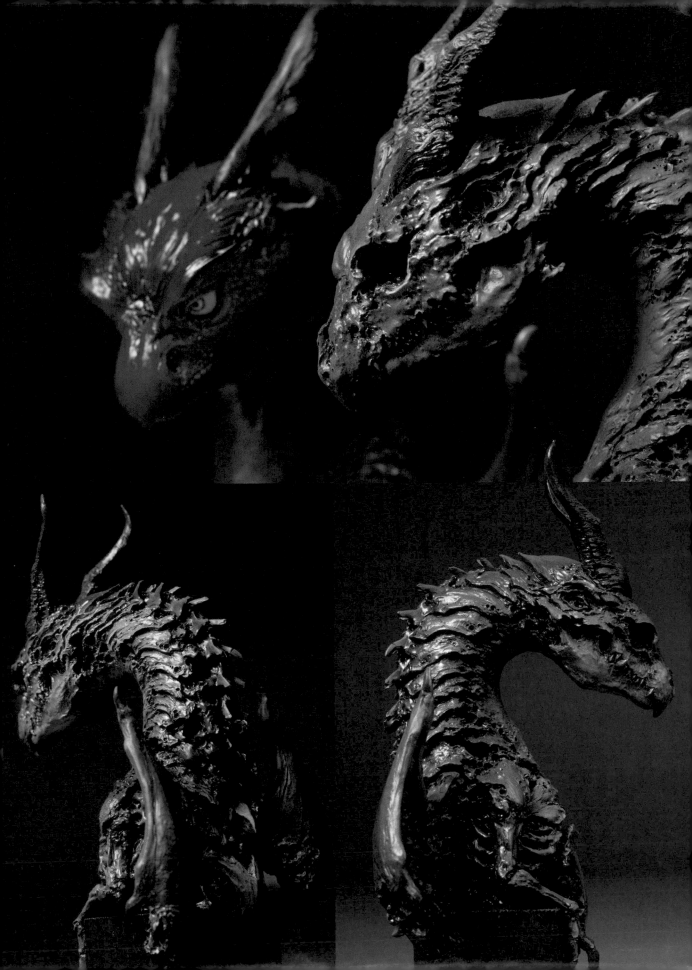

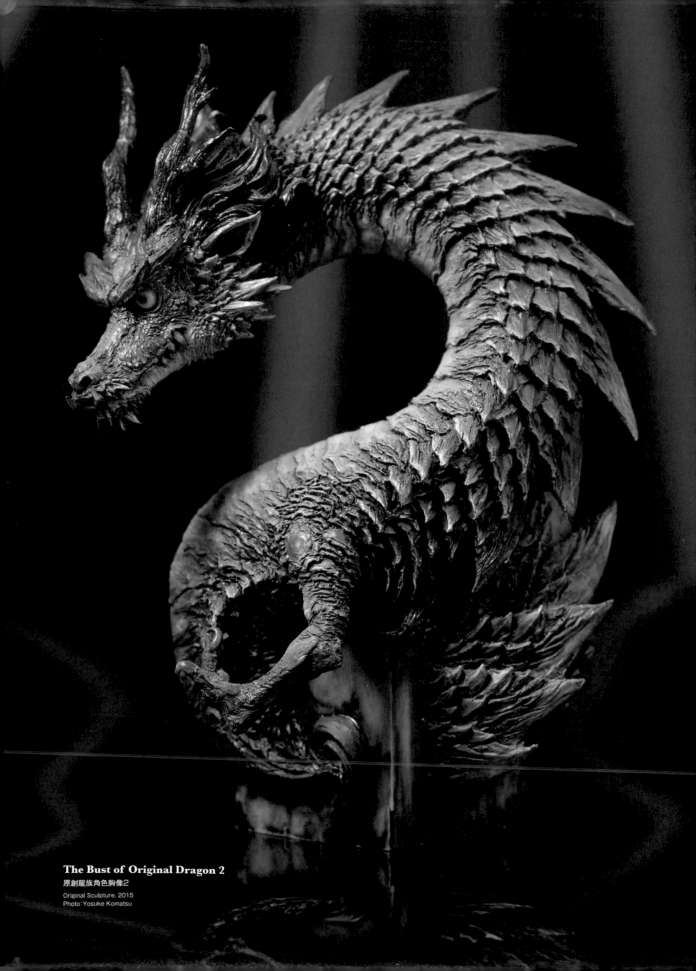

The Bust of Original Dragon 2
原創龍族角色胸像2

Original Sculpture. 2015
Photo：Yosuke Komatsu

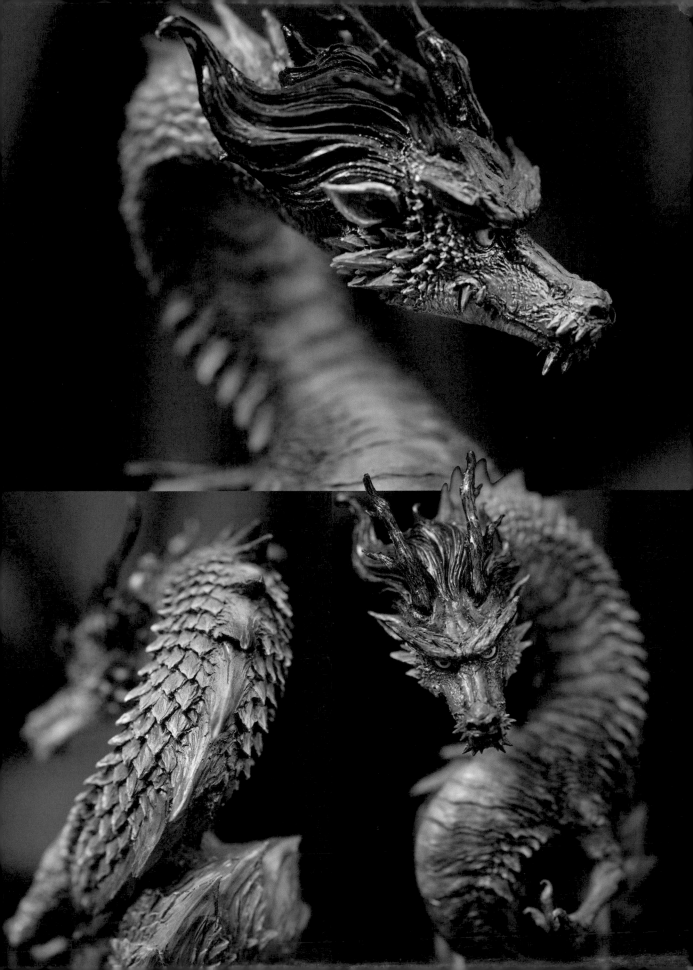

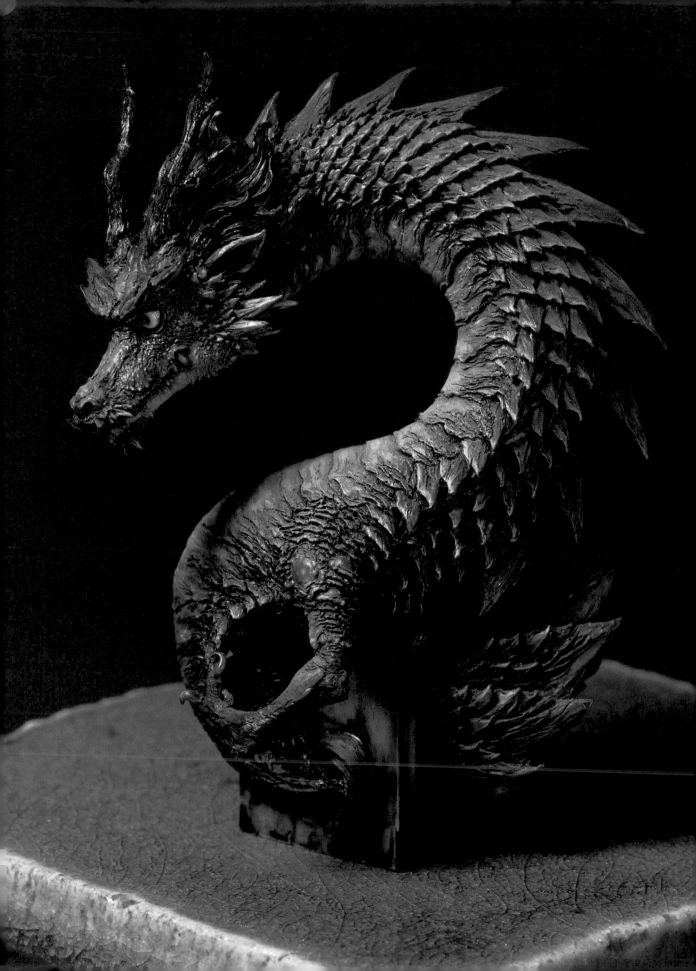

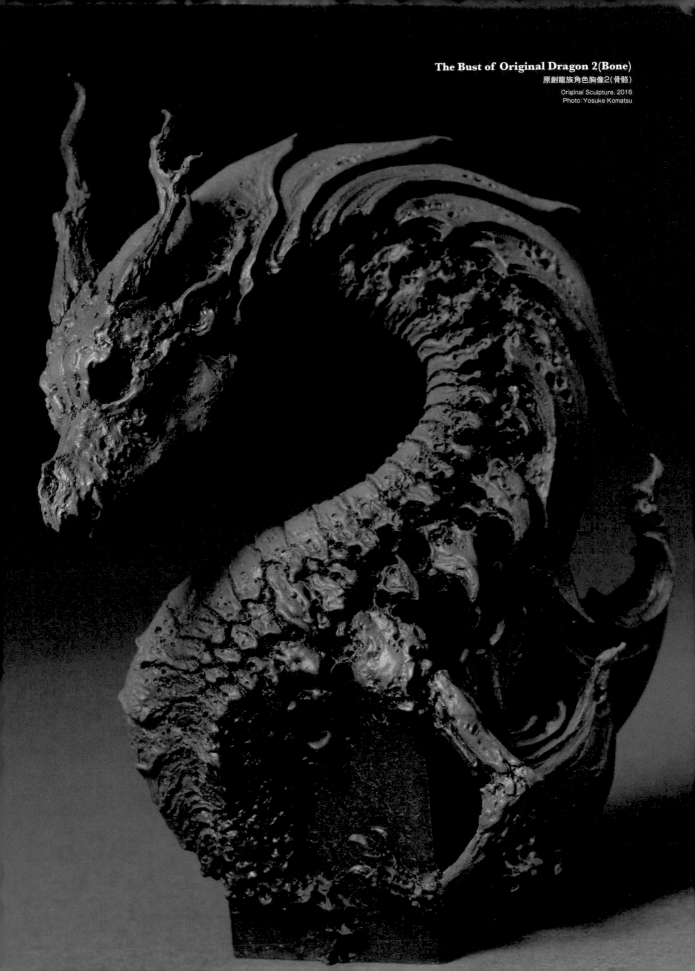

The Bust of Original Dragon 2 (Bone)
原創龍族角色胸像2 (骨骼)
Original Sculpture. 2016
Photo: Yosuke Komatsu

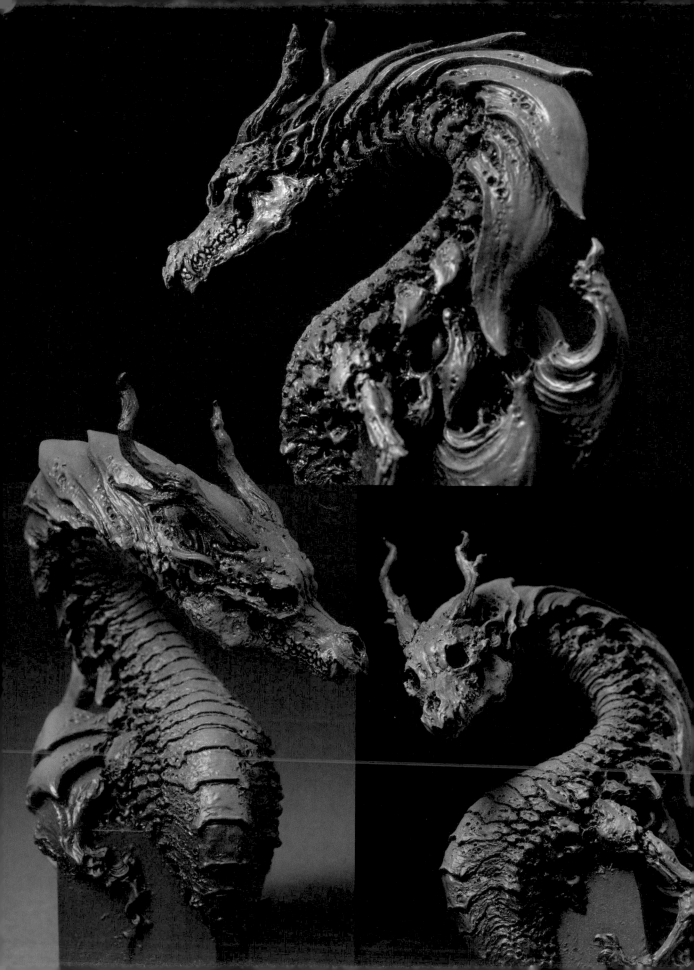

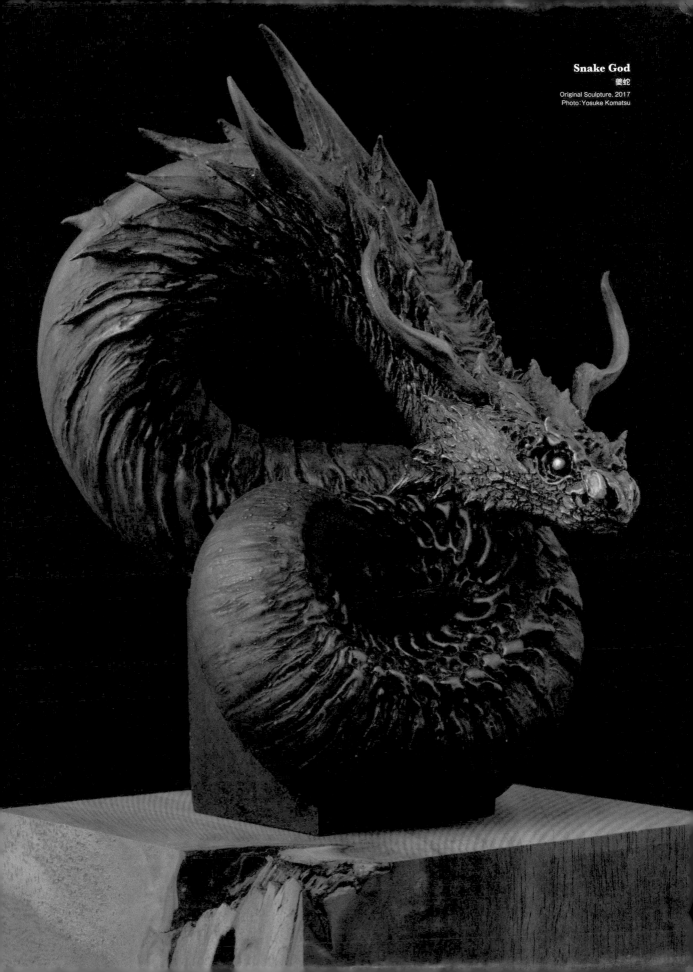

Snake God
藥蛇

Original Sculpture, 2017
Photo：Yosuke Komatsu

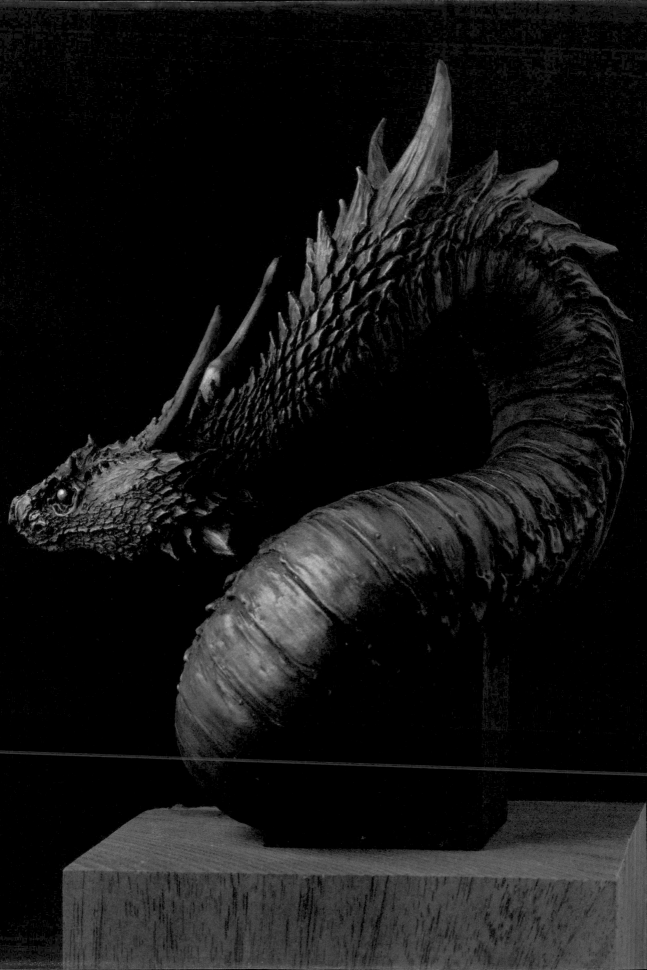

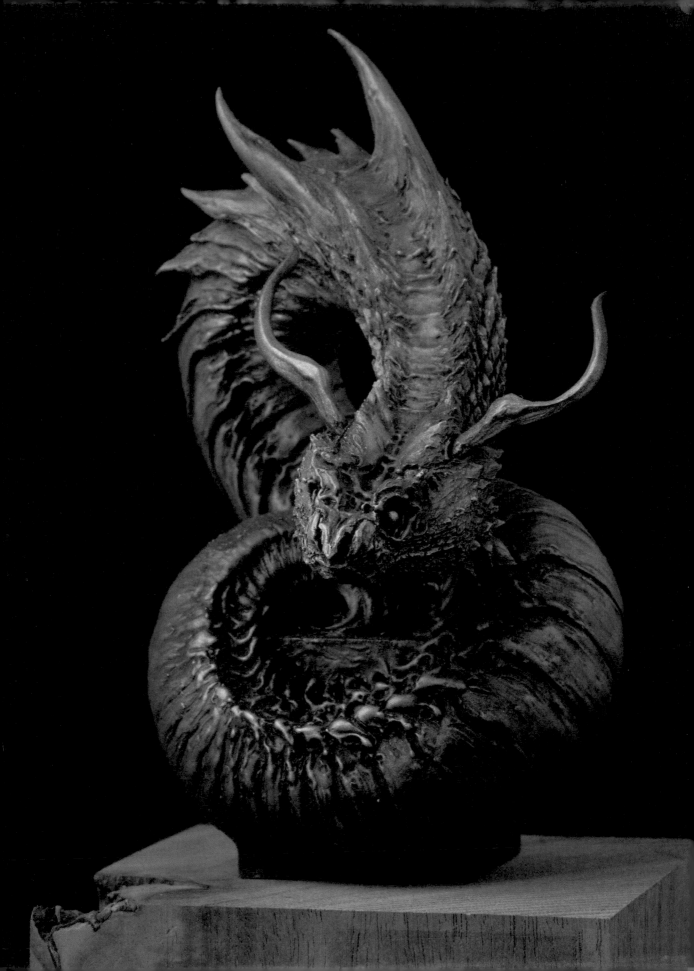

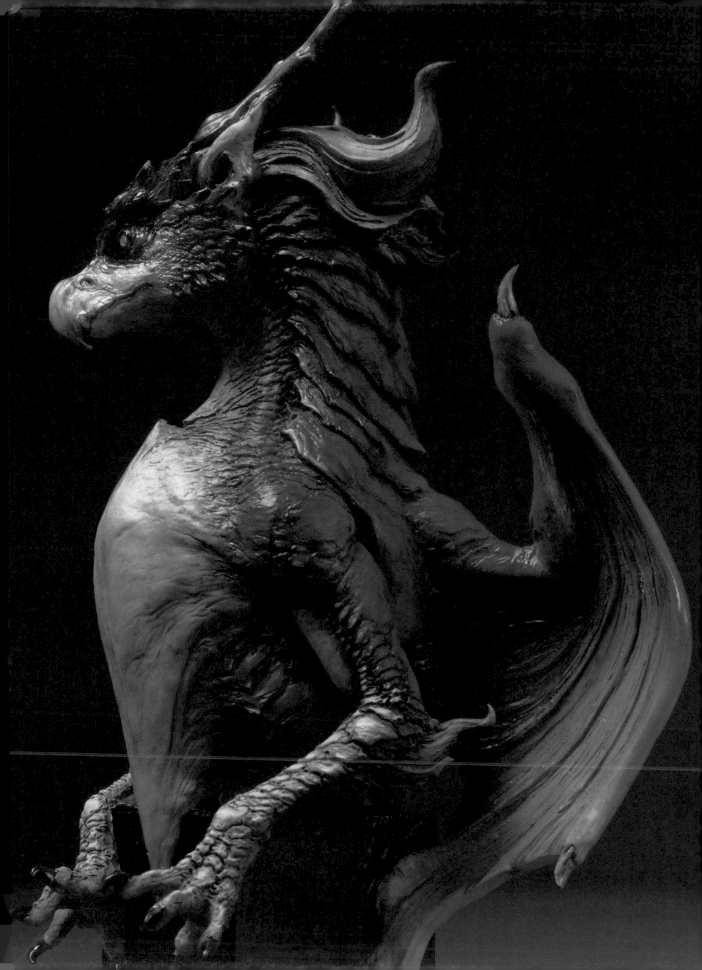

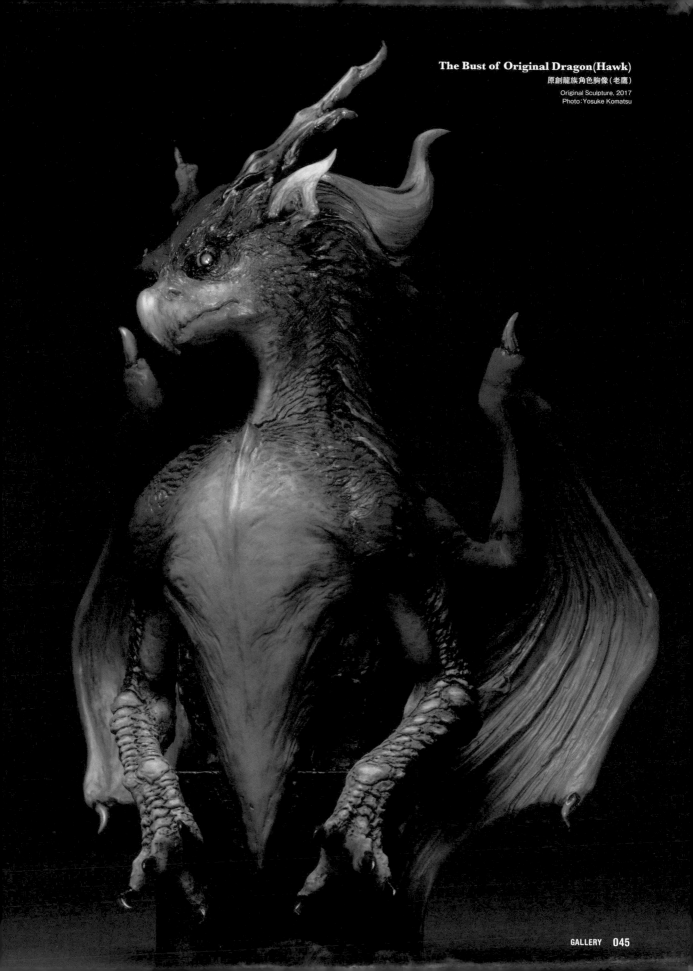

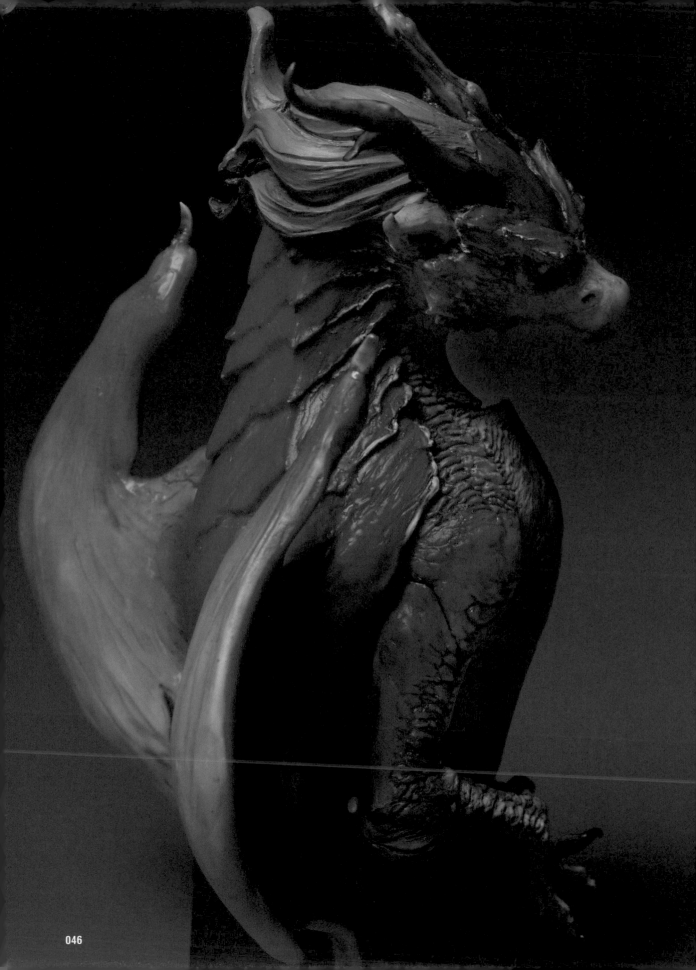

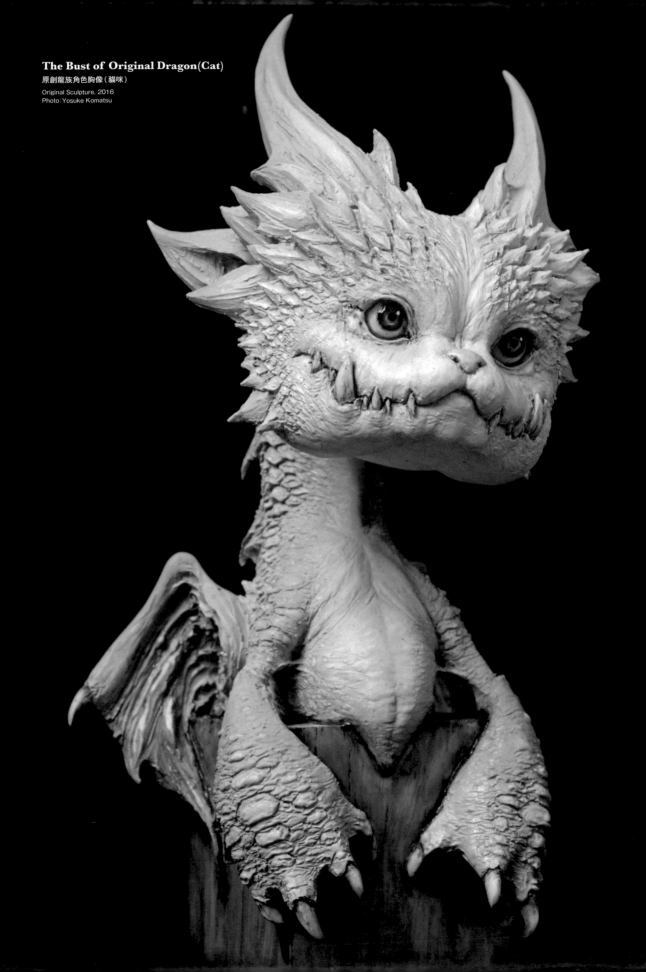

The Bust of Original Dragon(Cat)
原創龍族角色胸像（貓咪）
Original Sculpture. 2016
Photo：Yosuke Komatsu

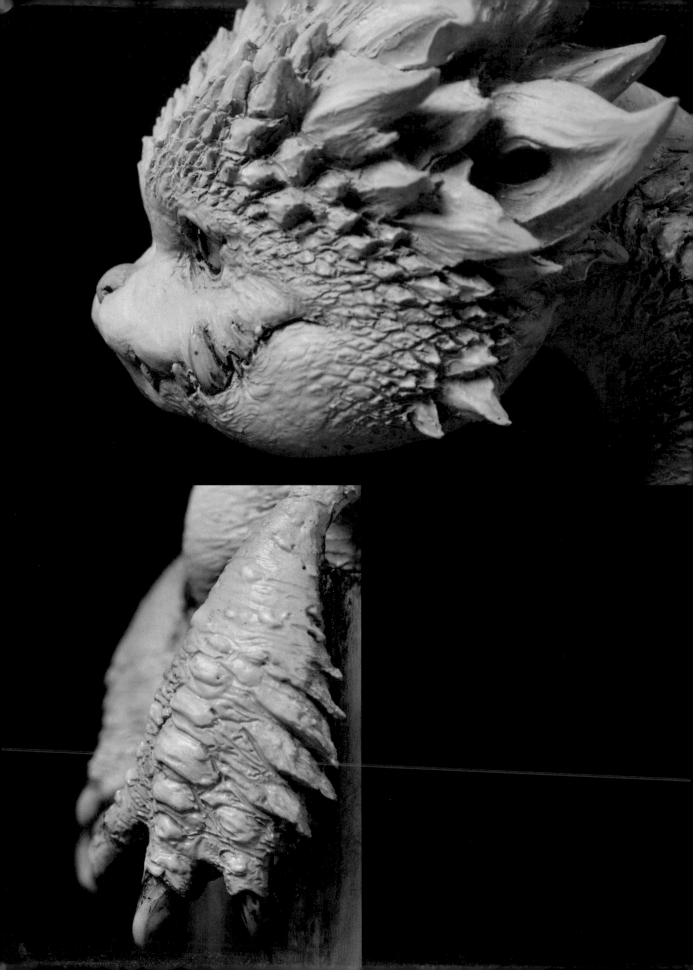

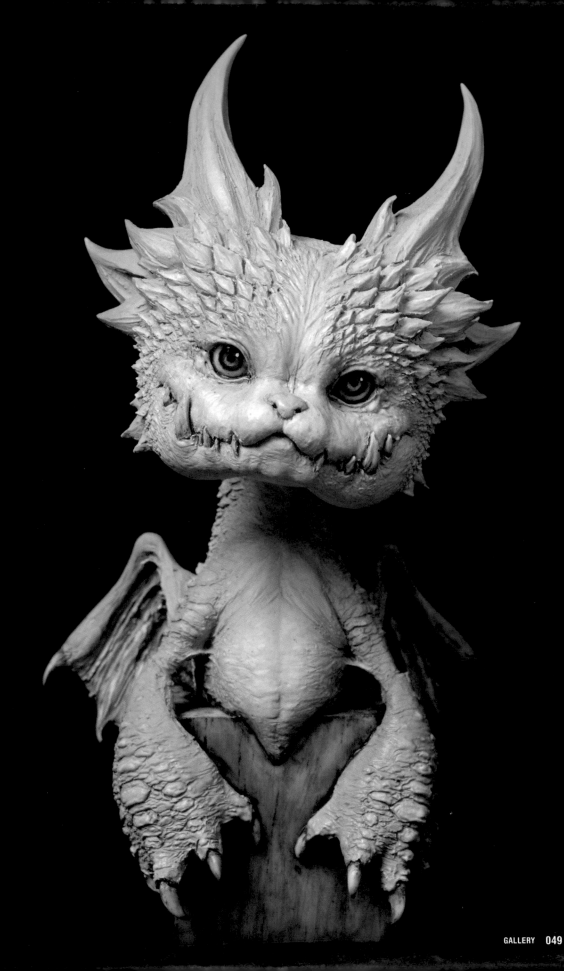

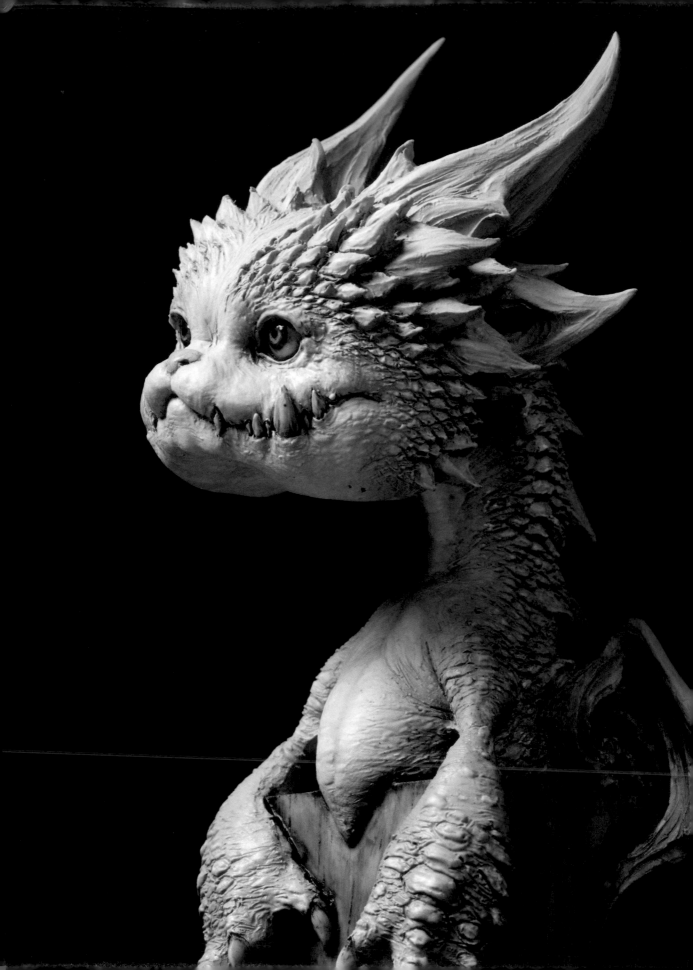

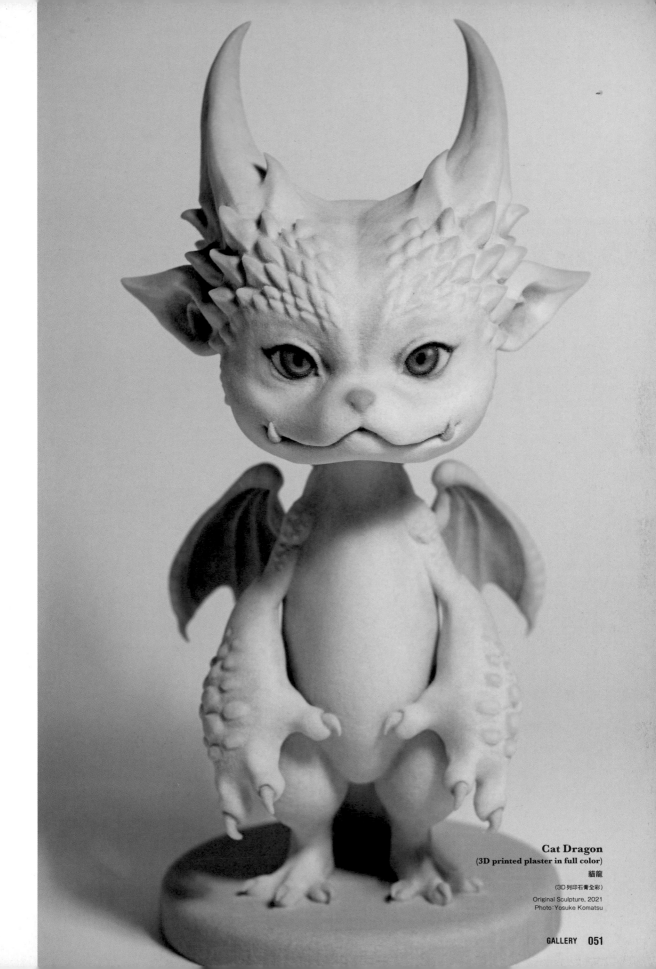

Cat Dragon
(3D printed plaster in full color)
貓龍
（3D列印石膏全彩）
Original Sculpture, 2021
Photo：Yosuke Komatsu

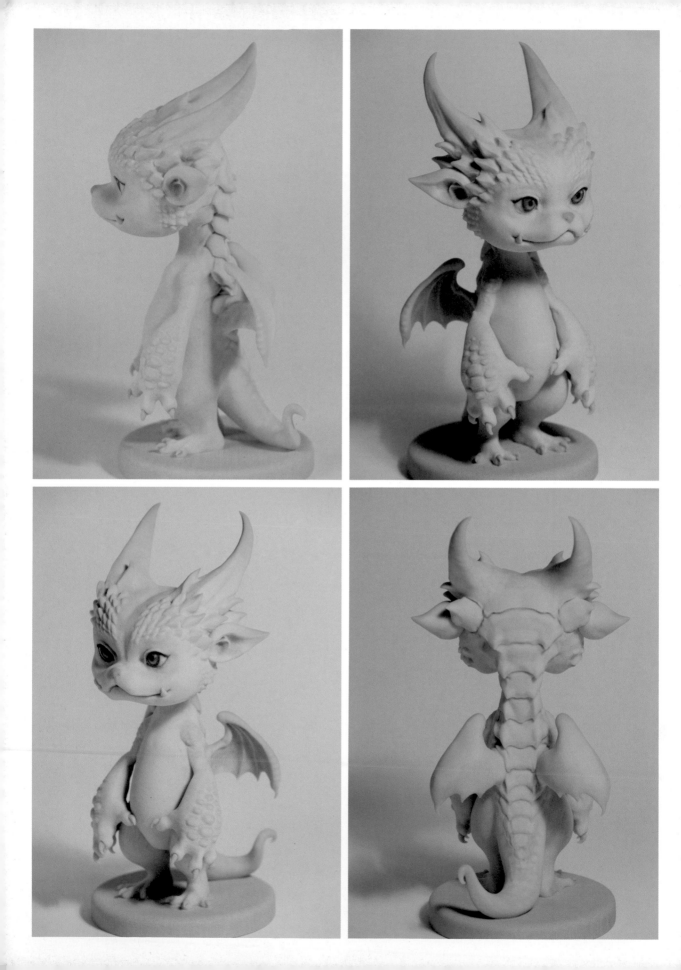

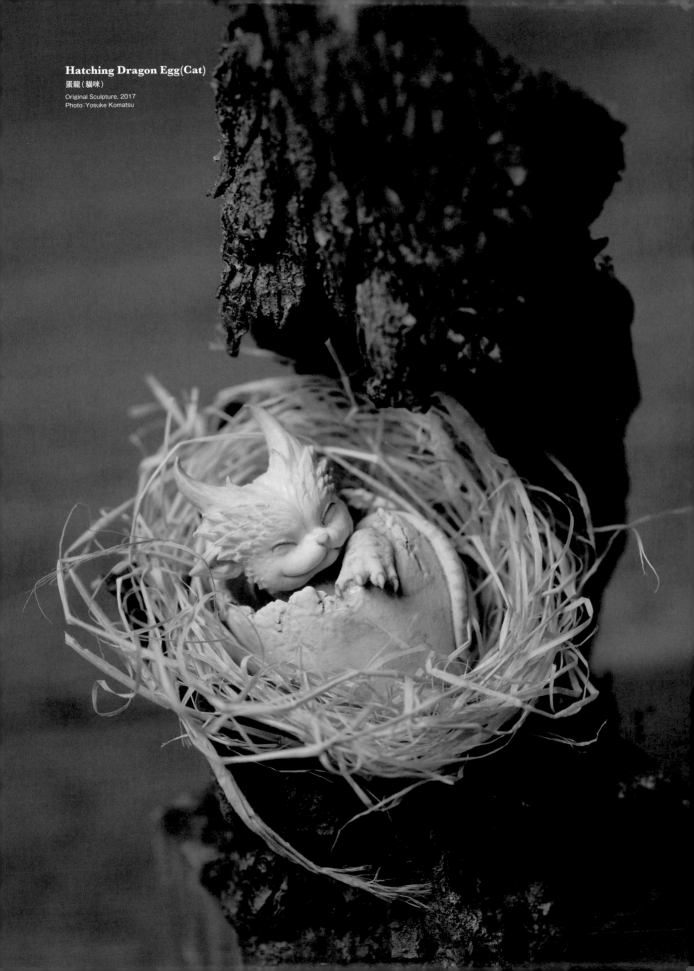

Hatching Dragon Egg(Cat)

蛋龍（貓咪）

Original Sculpture, 2017
Photo：Yosuke Komatsu

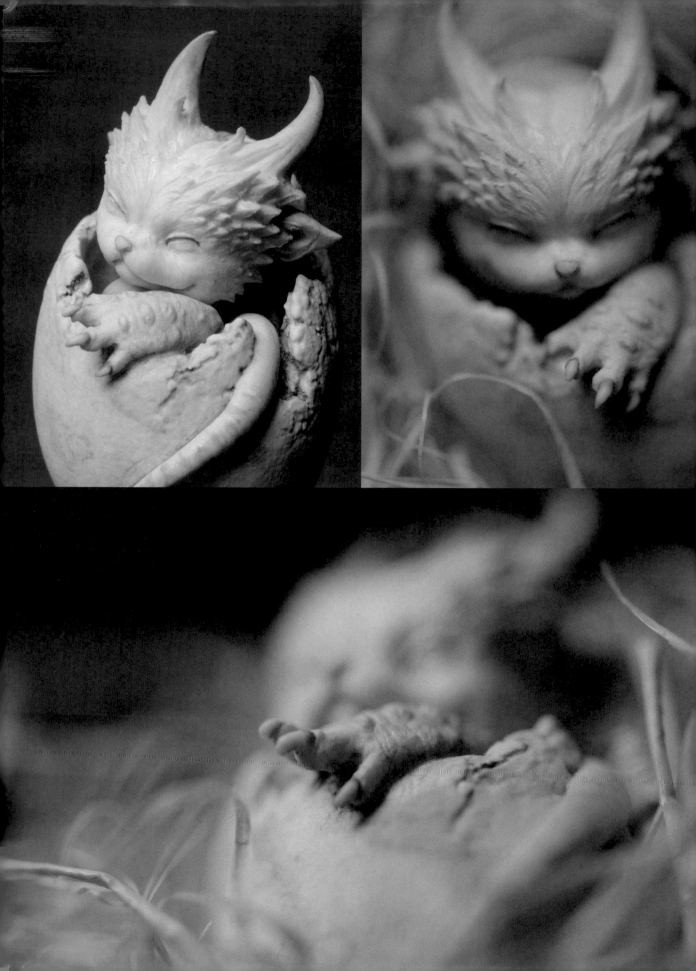

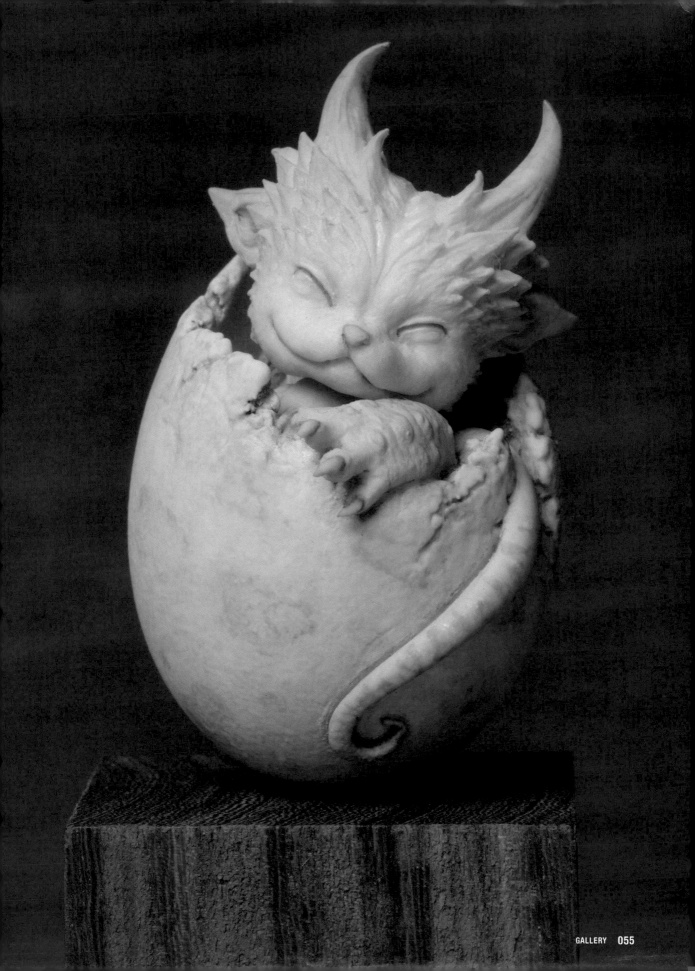

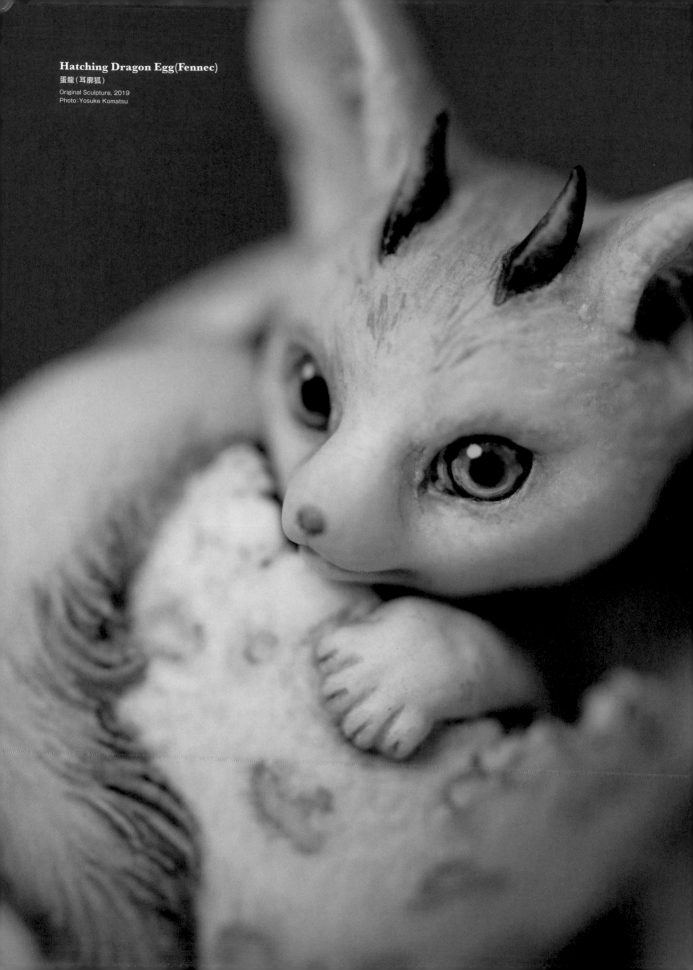

Hatching Dragon Egg(Fennec)
蛋龍（耳廓狐）
Original Sculpture, 2019
Photo: Yosuke Komatsu

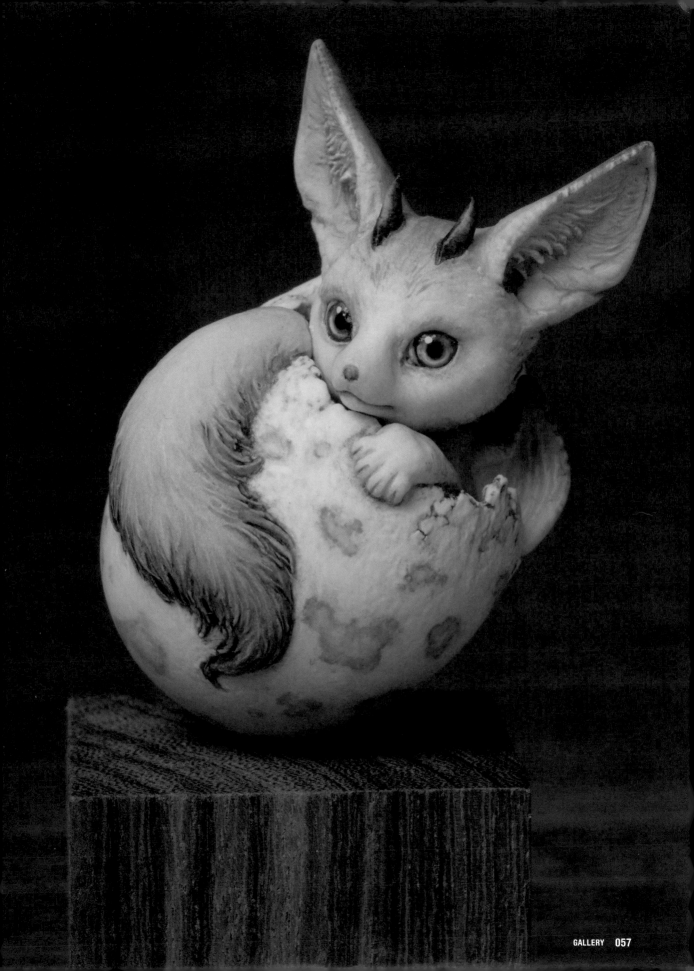

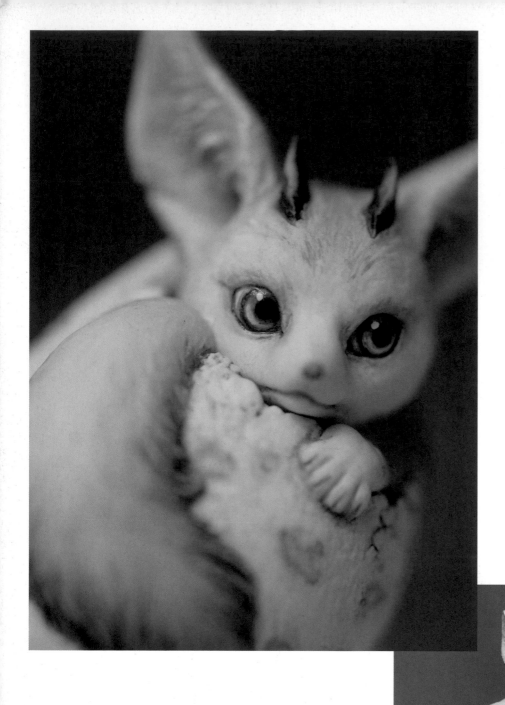

Photo：Akinori Takaki

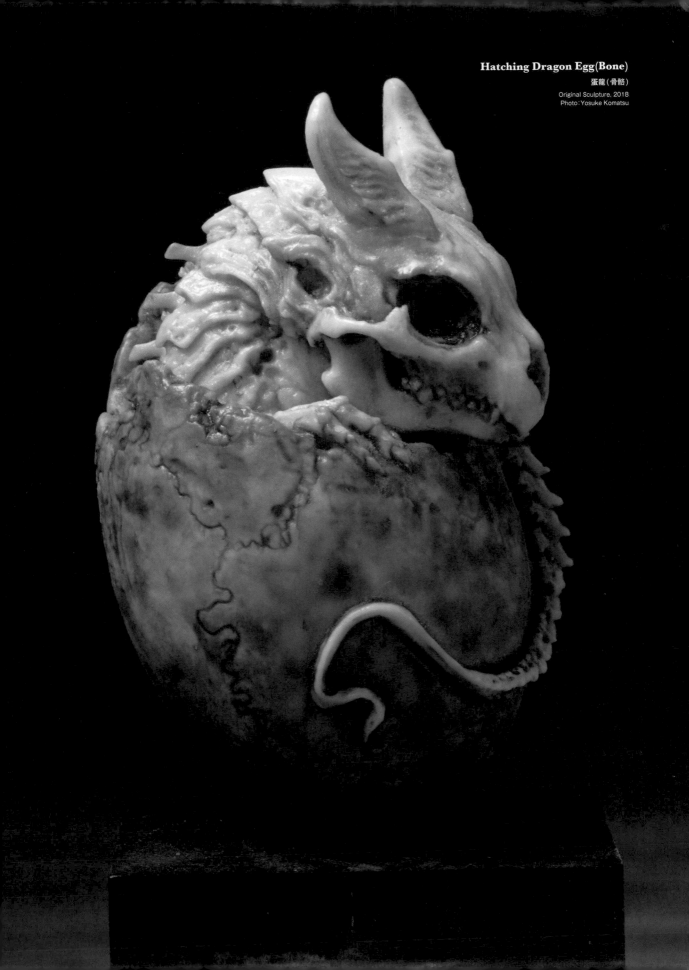

Hatching Dragon Egg(Bone)
蛋龍（骨骼）
Original Sculpture, 2018
Photo：Yosuke Komatsu

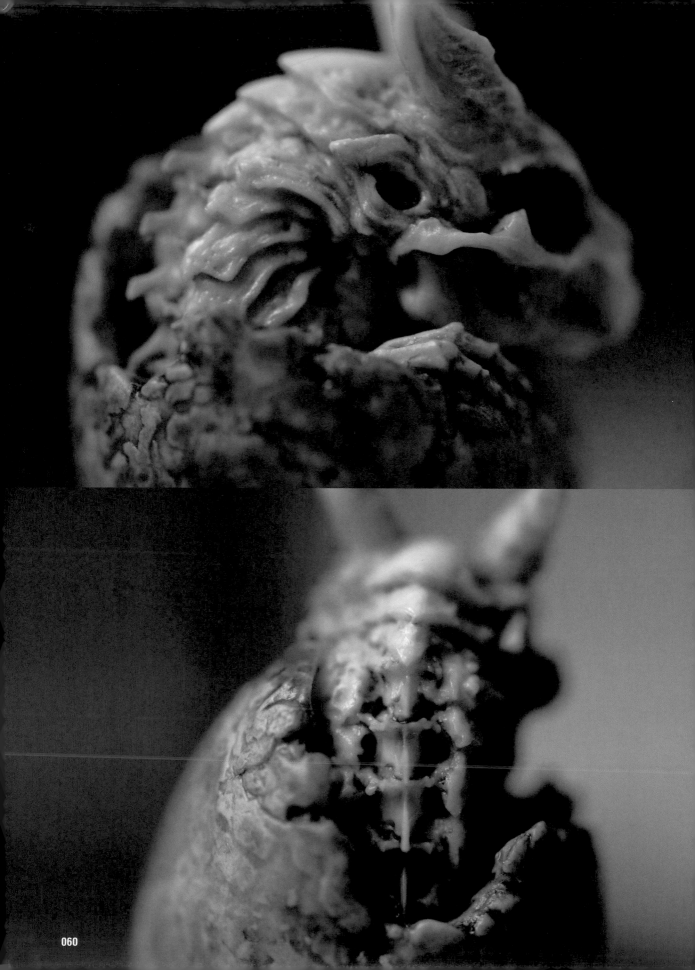

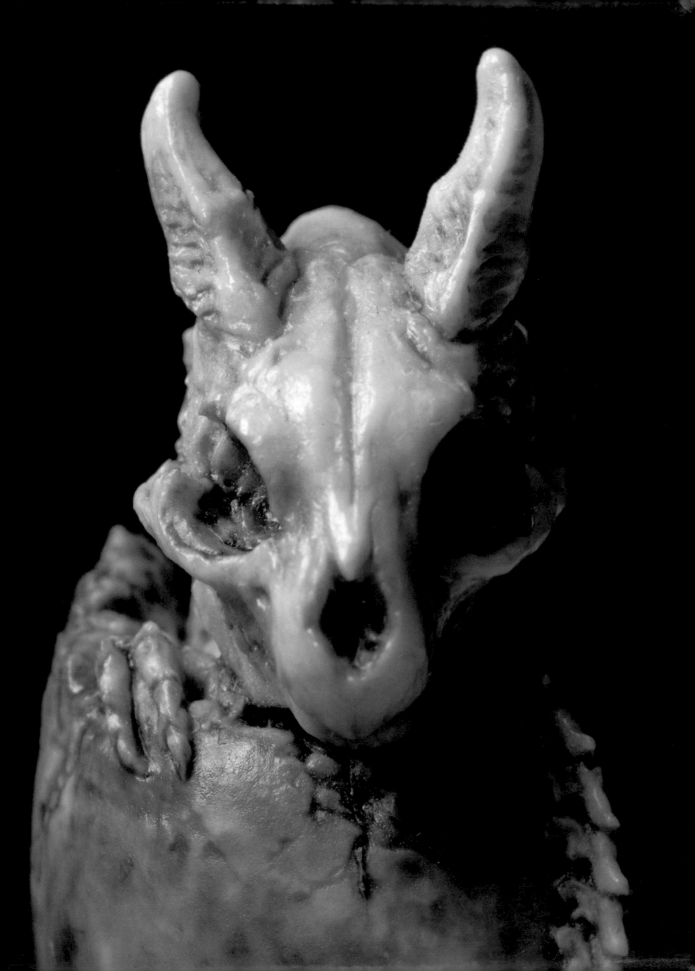

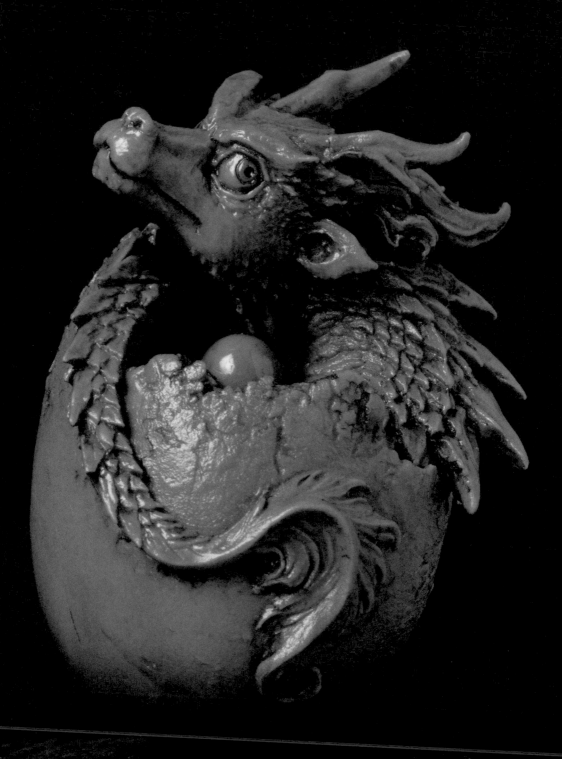

Hatching Dragon Egg
蛋龍（東方龍）
Original Sculpture. 2018
Photo: Yosuke Komatsu

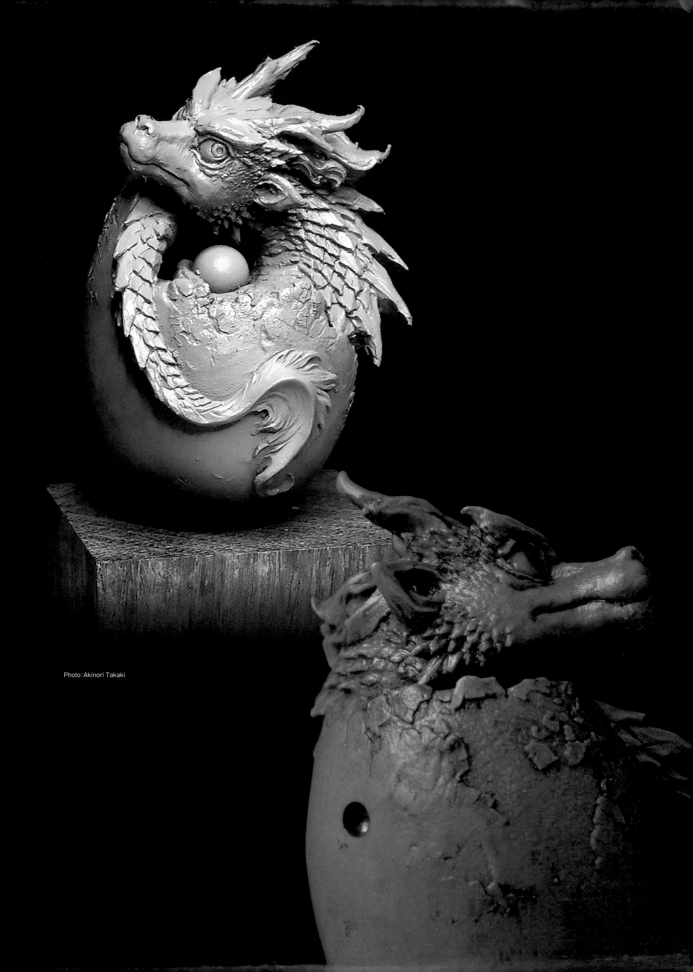

Photo：Akinori Takaki

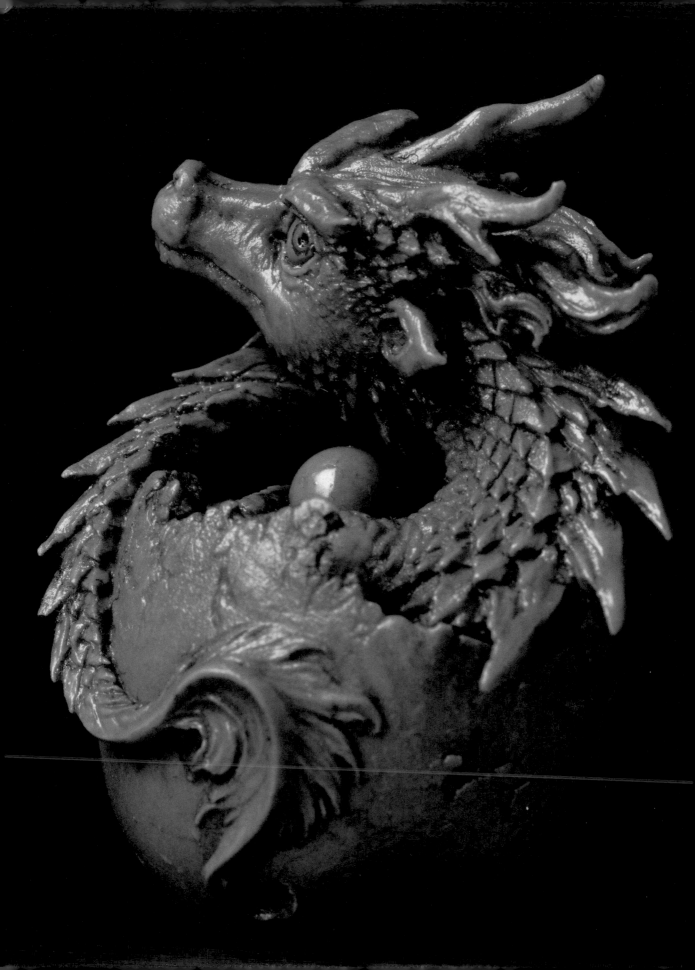

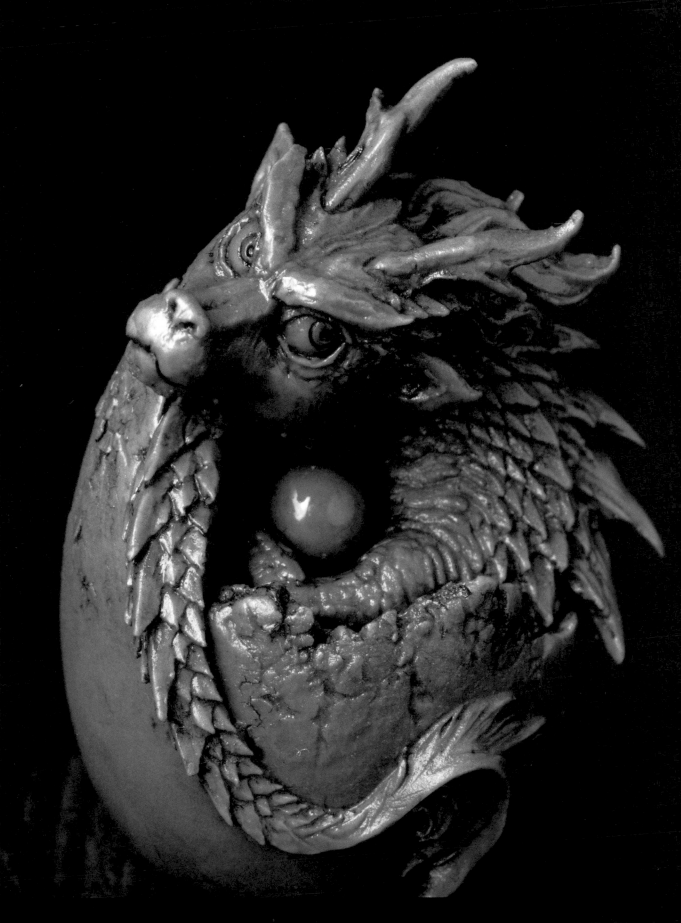

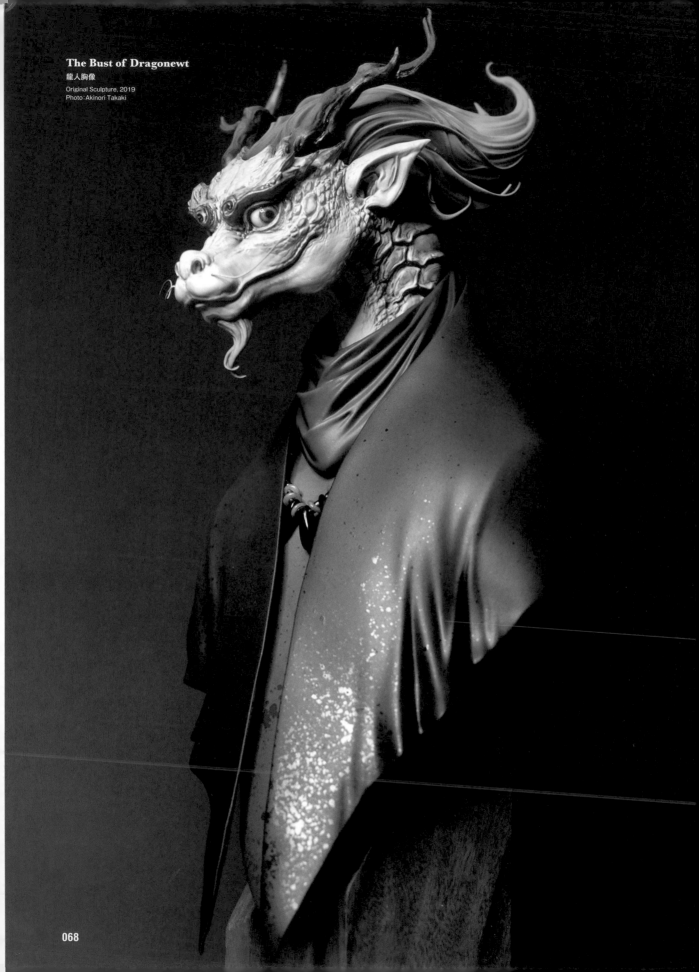

The Bust of Dragonewt
龍人胸像
Original Sculpture, 2019
Photo: Akinori Takaki

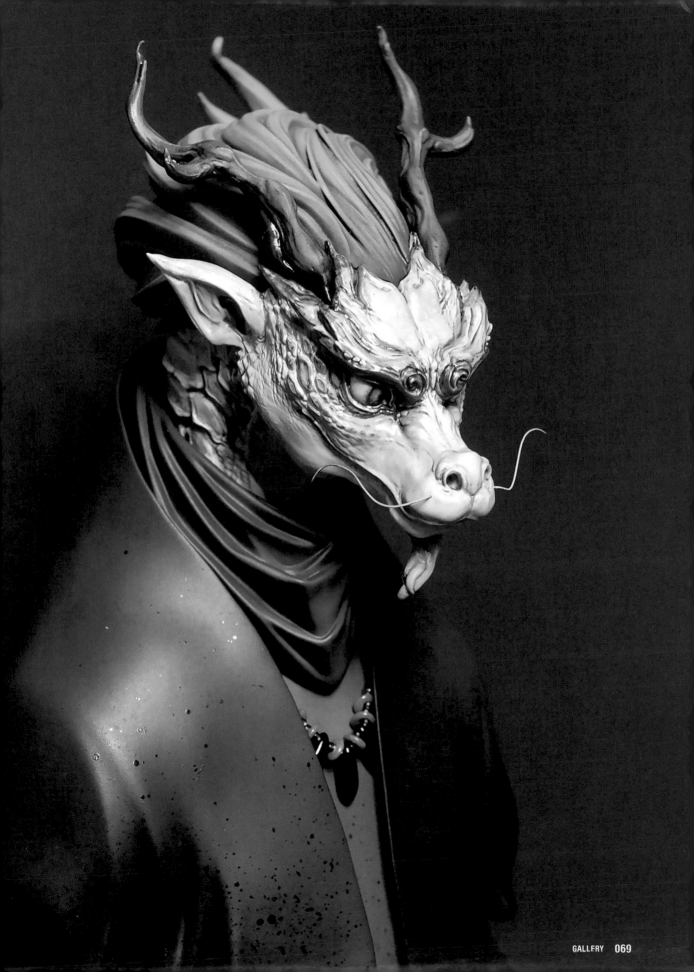

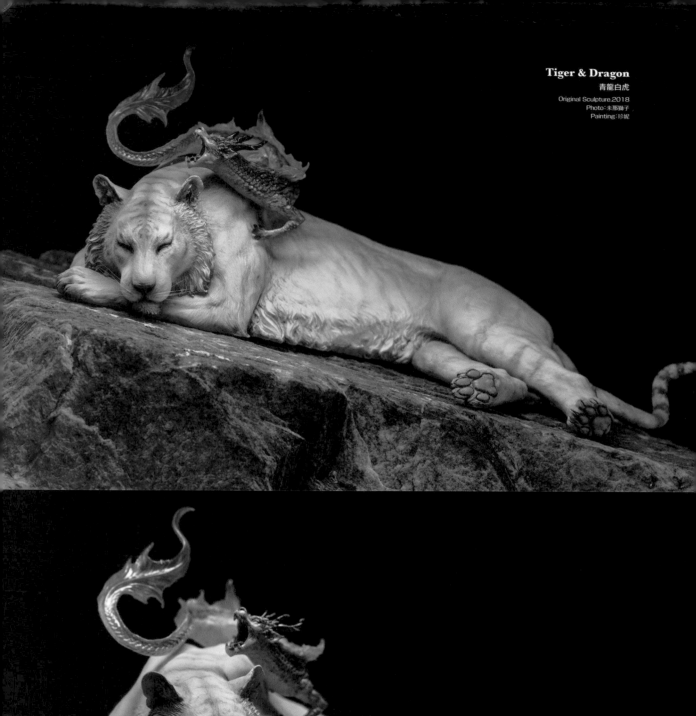

Tiger & Dragon
青龍白虎
Original Sculpture.2018
Photo:末那獅子
Painting:珍妮

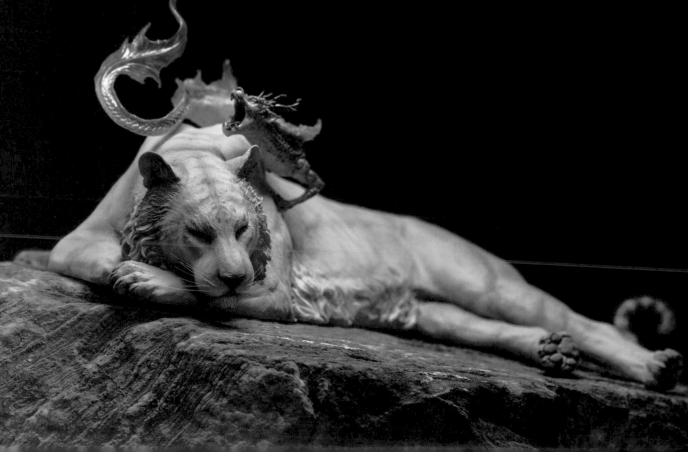

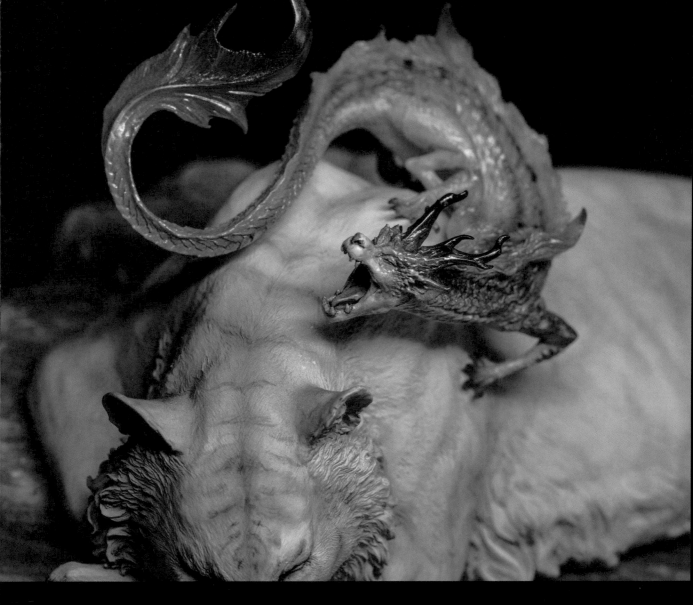
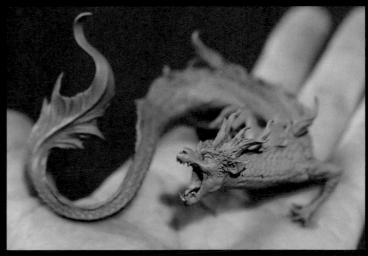

Photo：Akinori Takaki

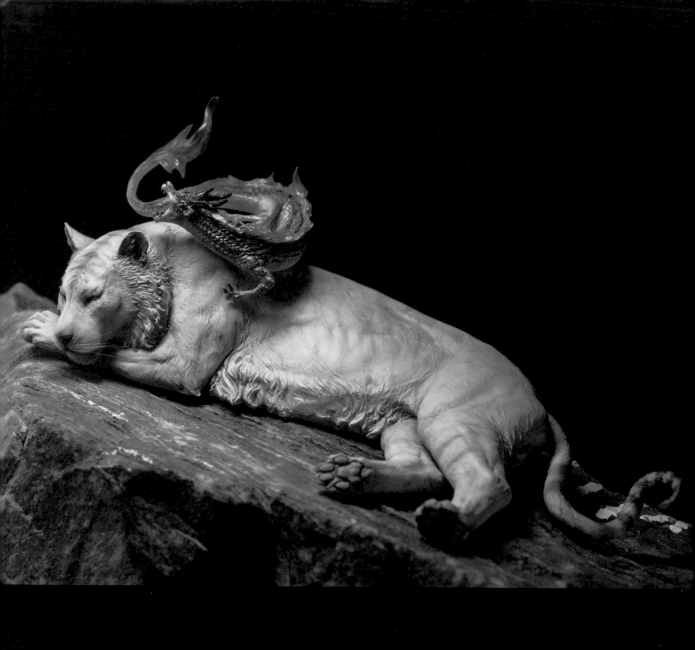

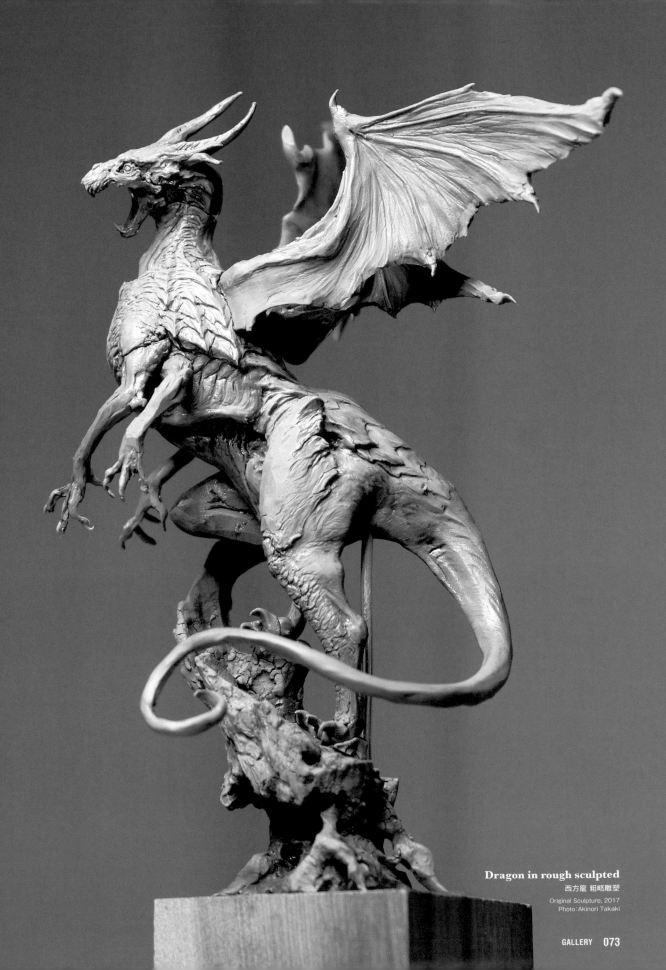

Dragon in rough sculpted

西方龍 粗略雕塑

Original Sculpture, 2017
Photo: Akinori Takaki

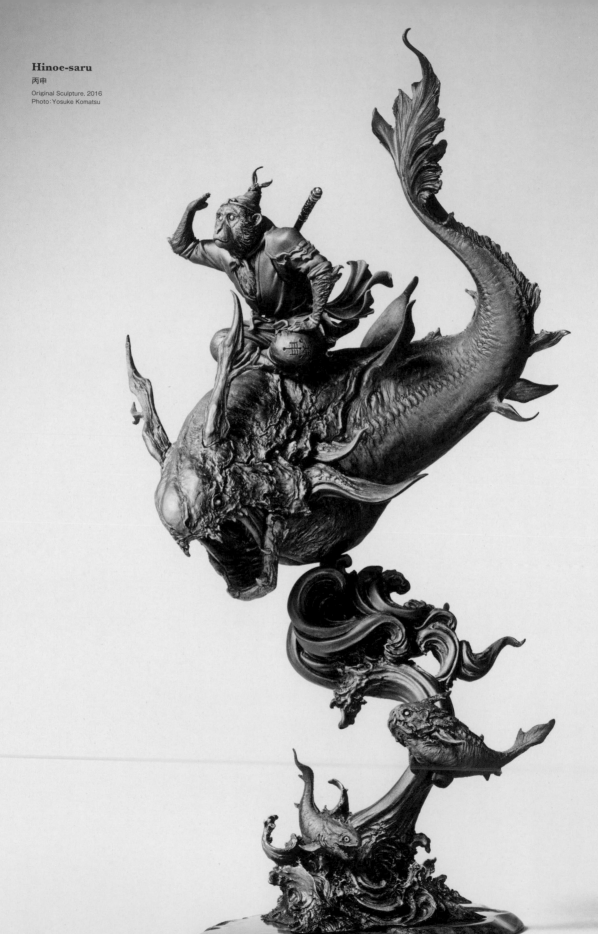

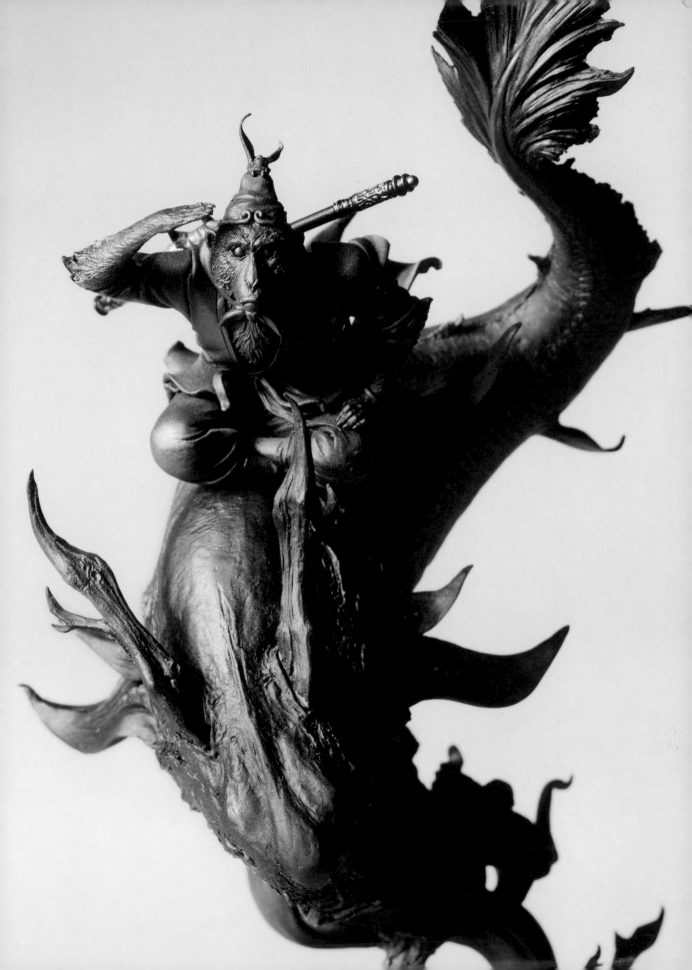

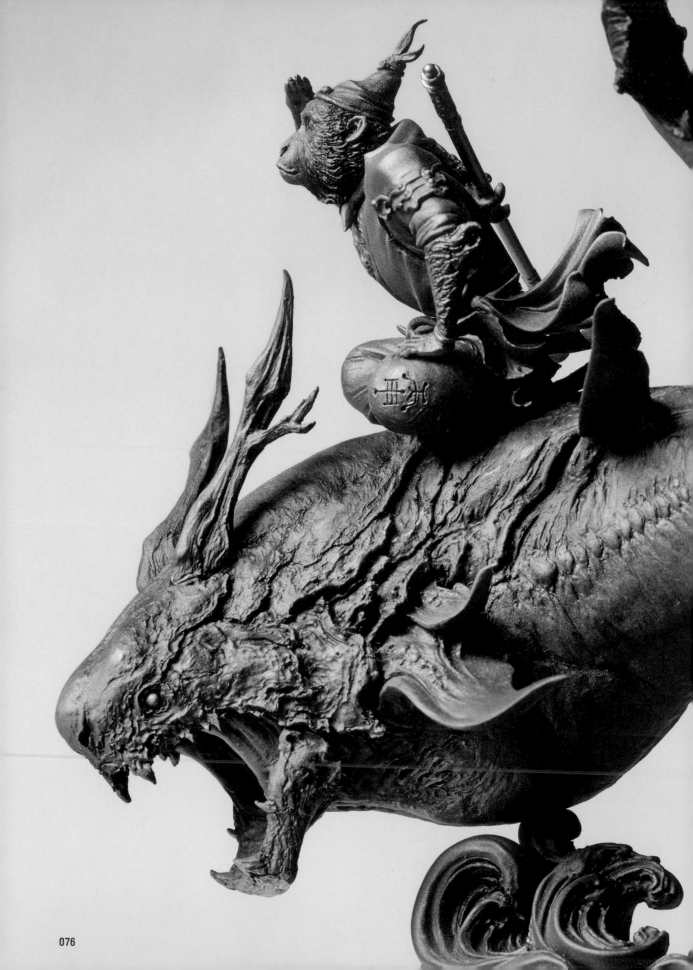

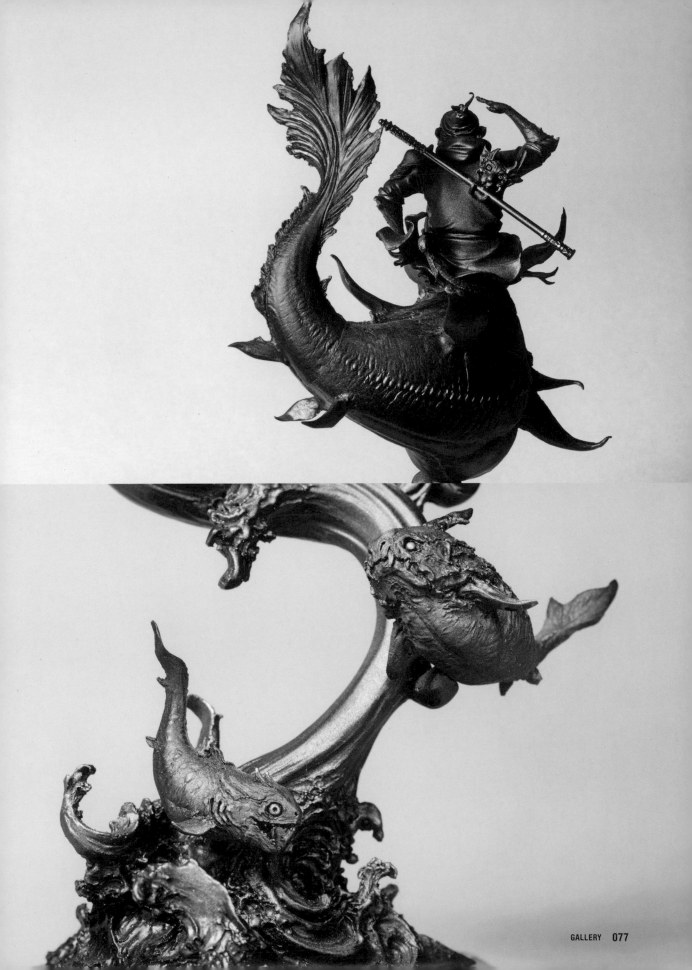

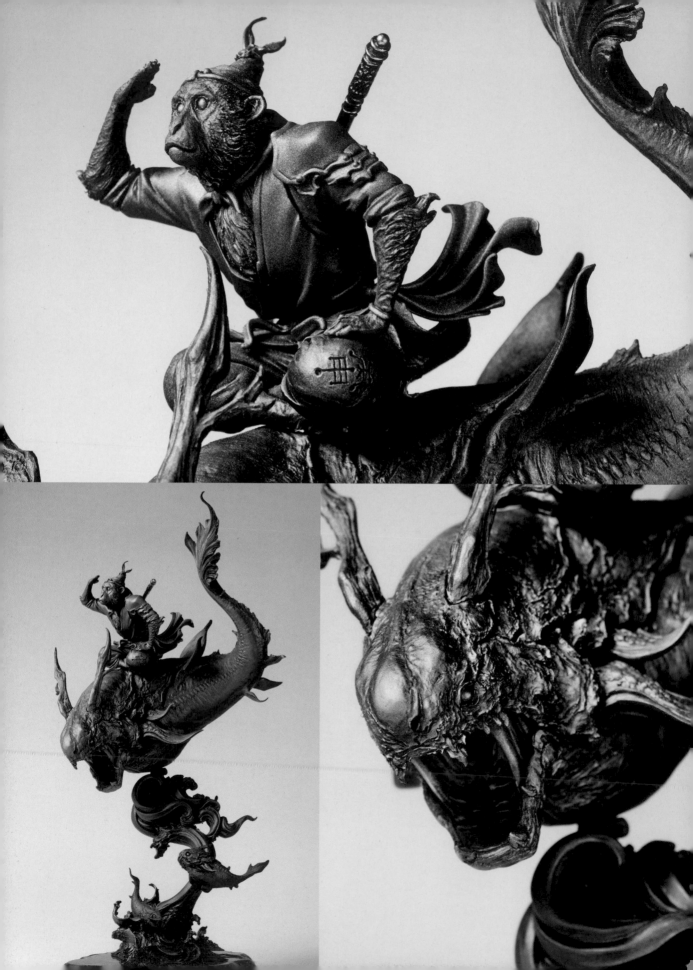

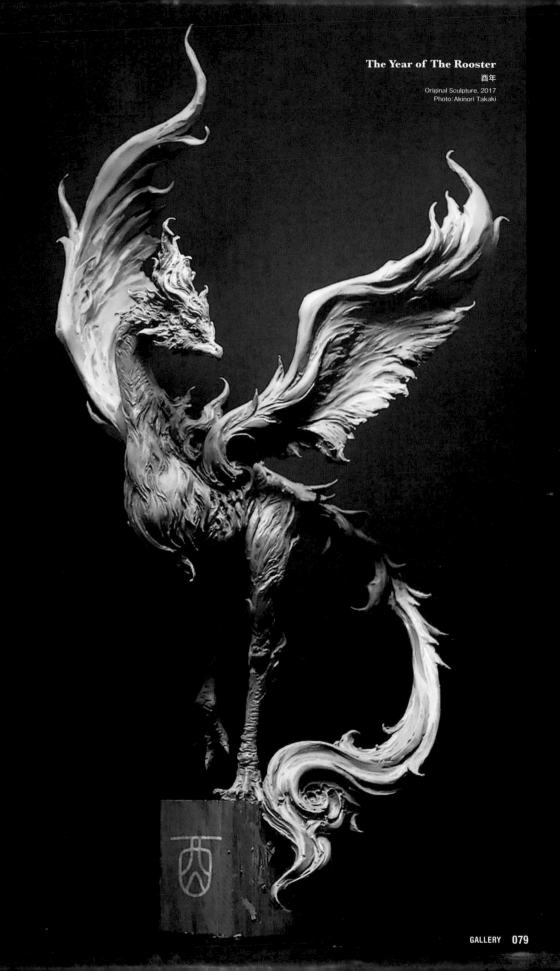

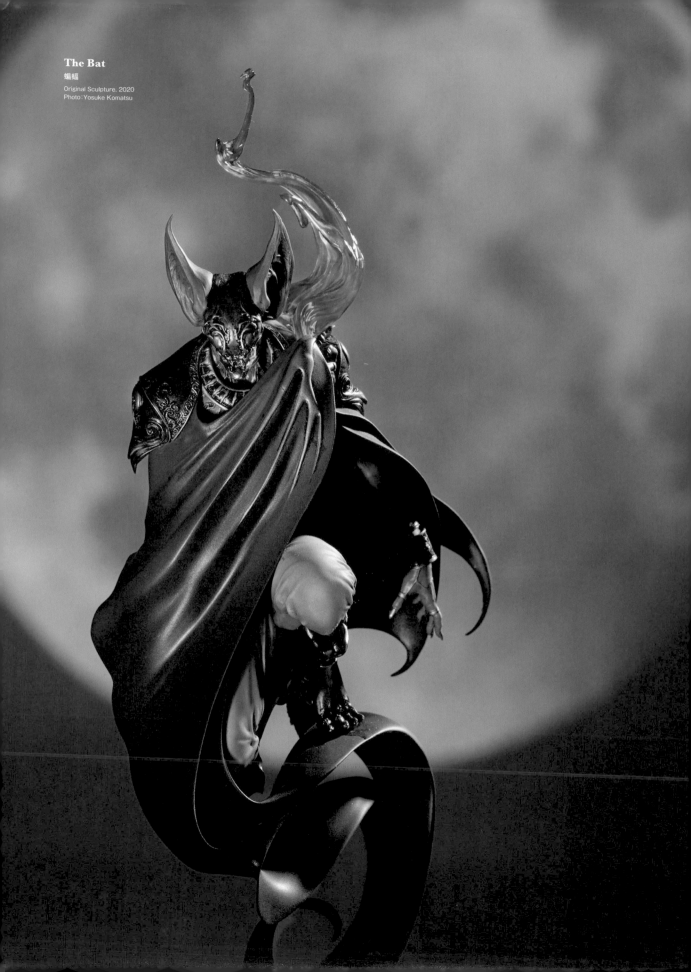

The Bat
蝙蝠
Original Sculpture, 2020
Photo: Yosuke Komatsu

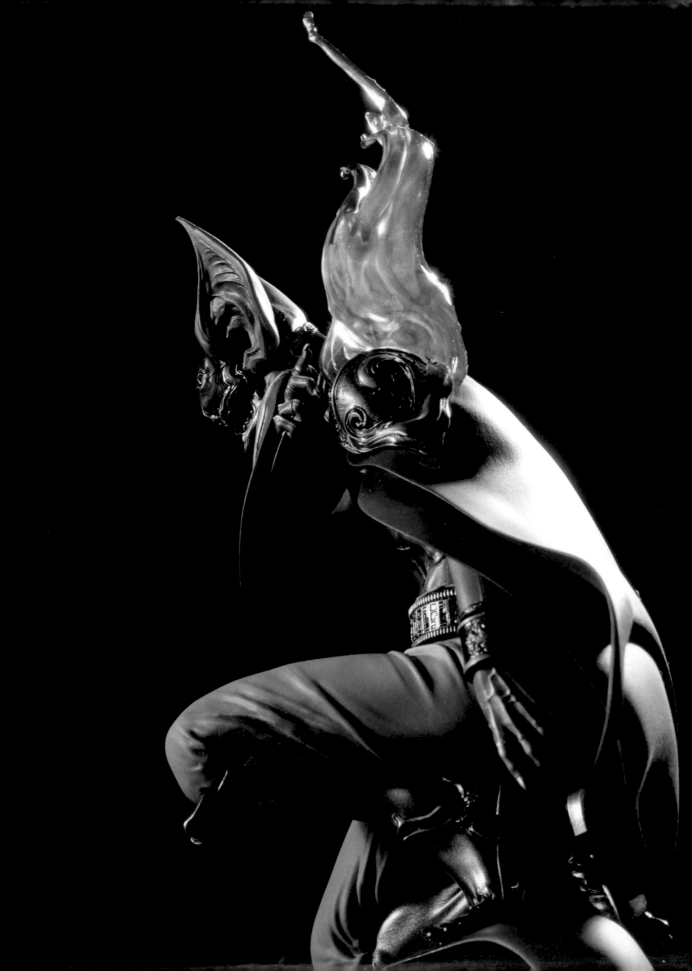

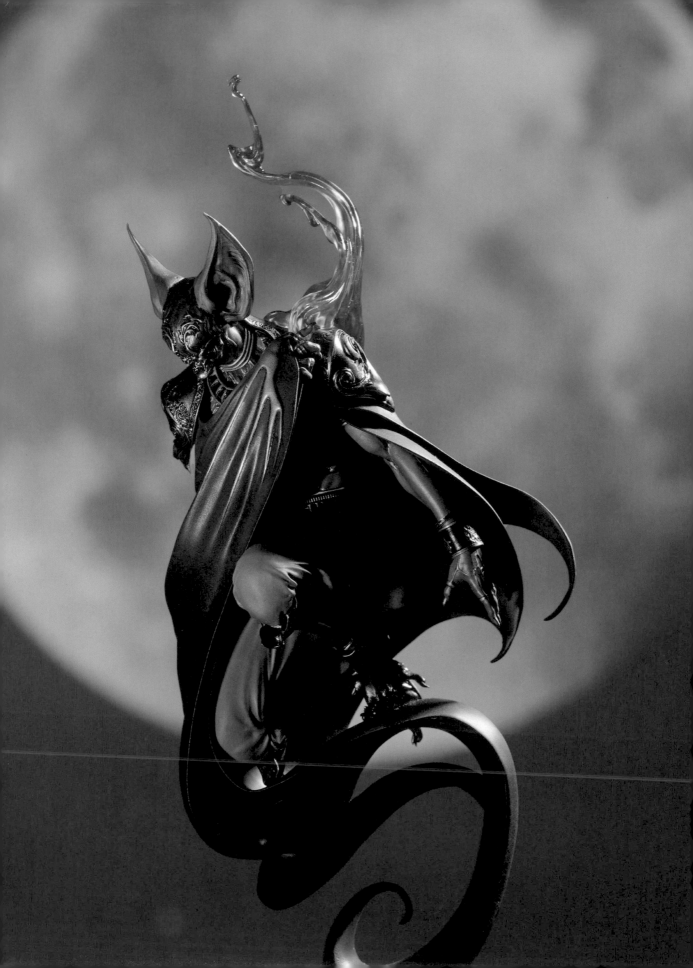

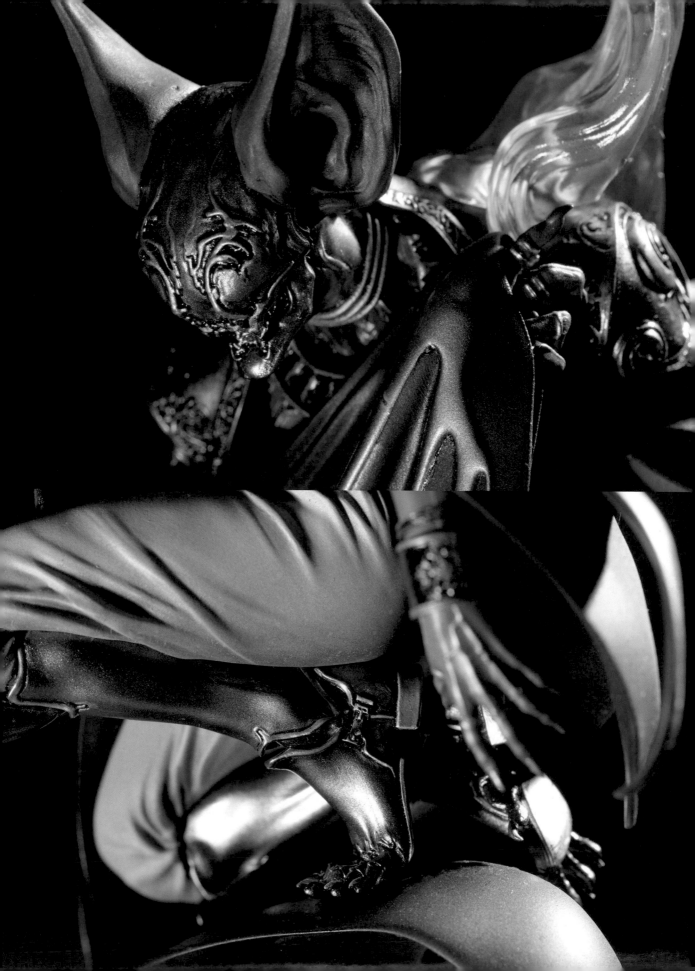

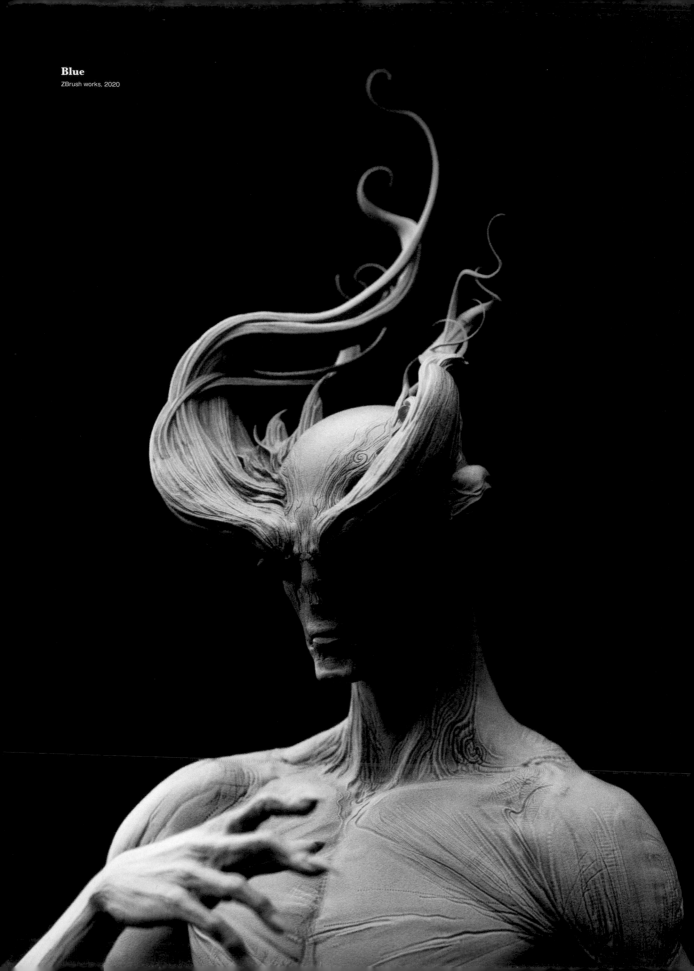

Blue
ZBrush works, 2020

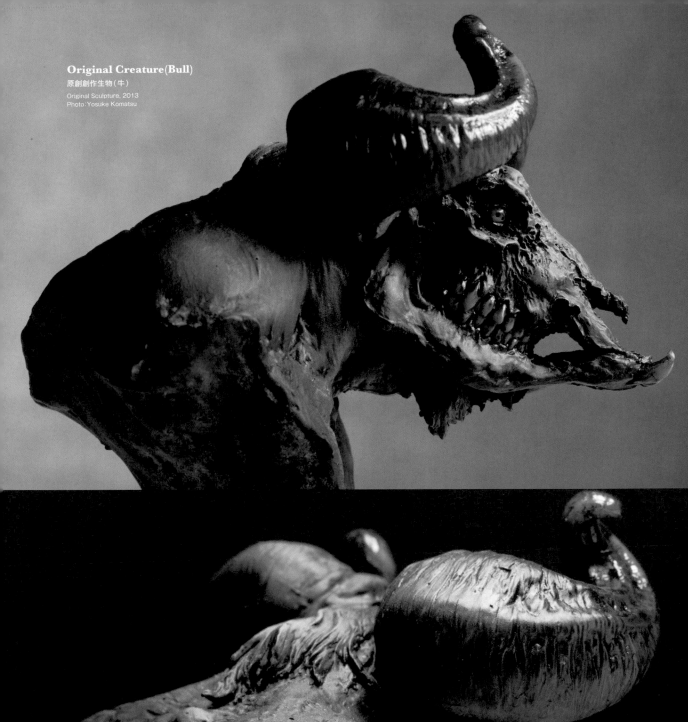

Original Creature(Bull)
原創創作生物（牛）
Original Sculpture, 2013
Photo: Yosuke Komatsu

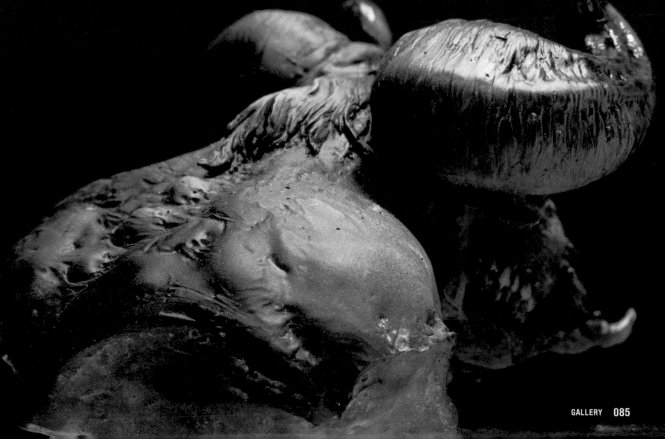

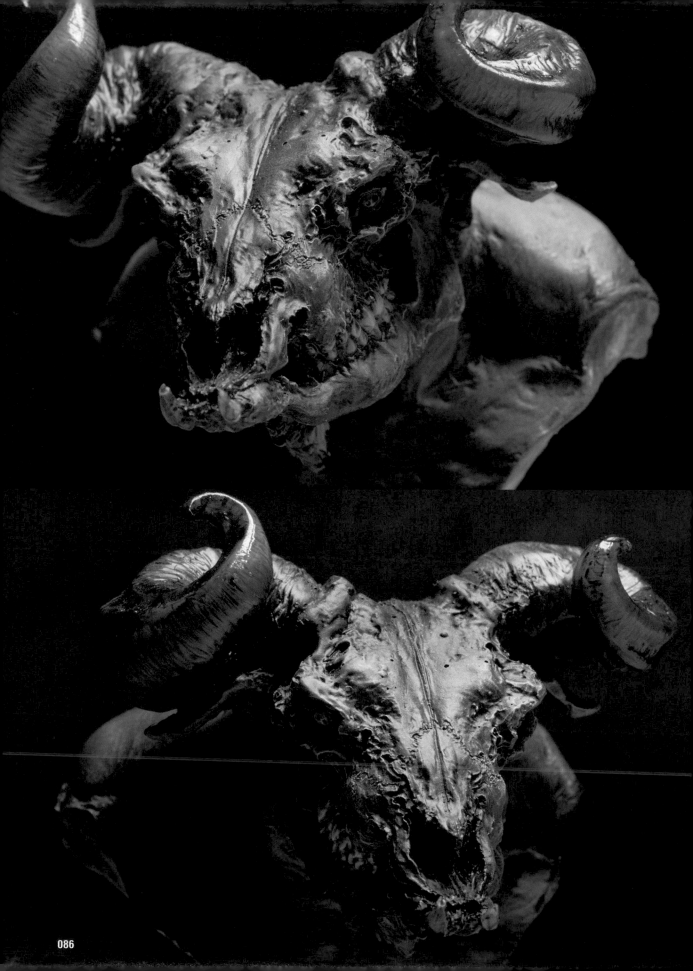

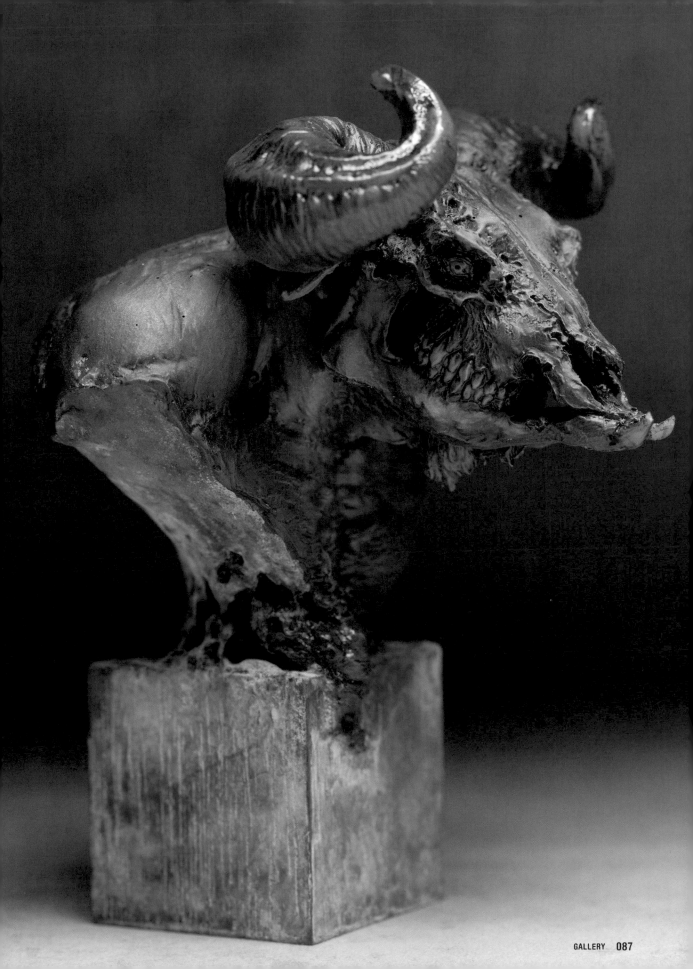

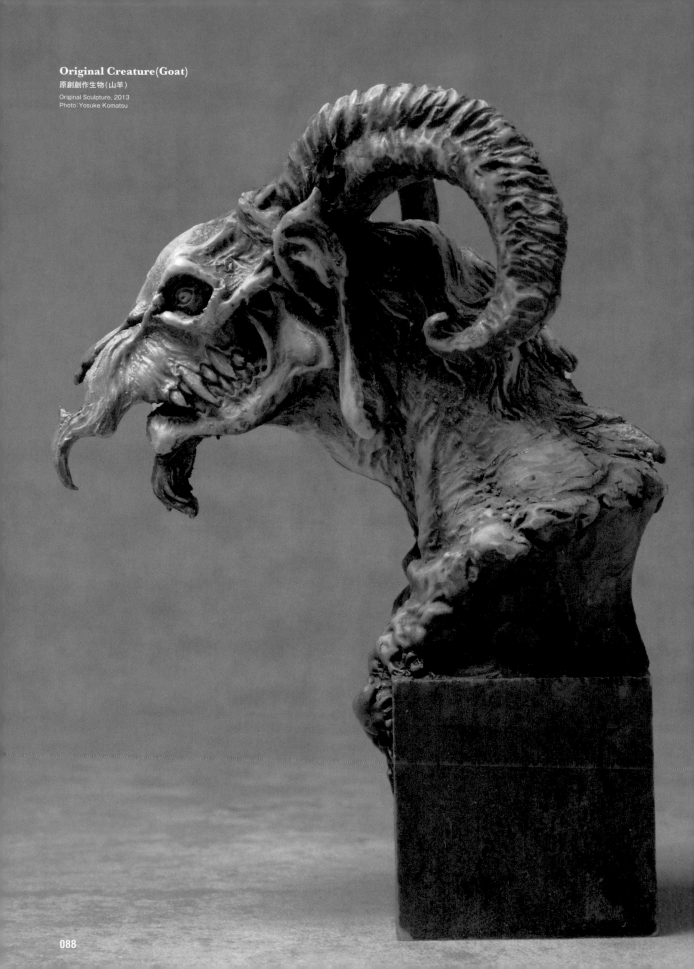

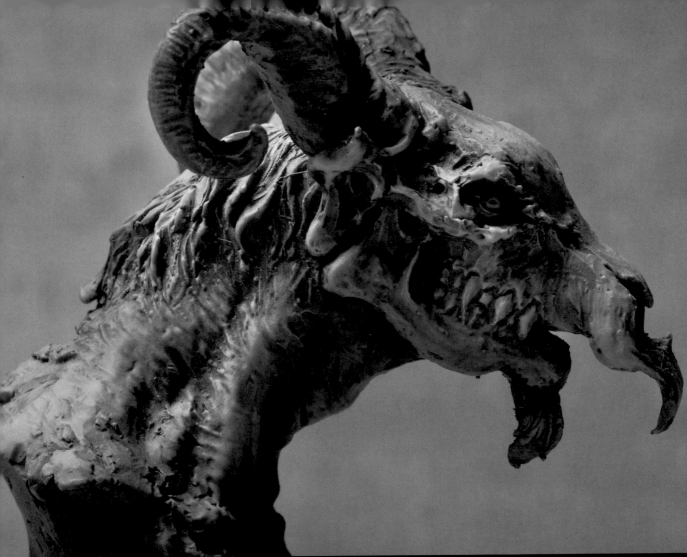

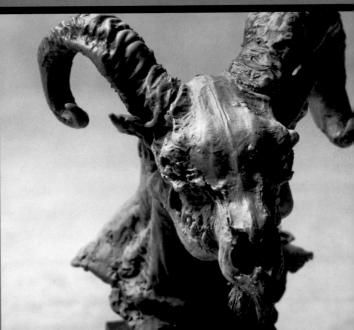

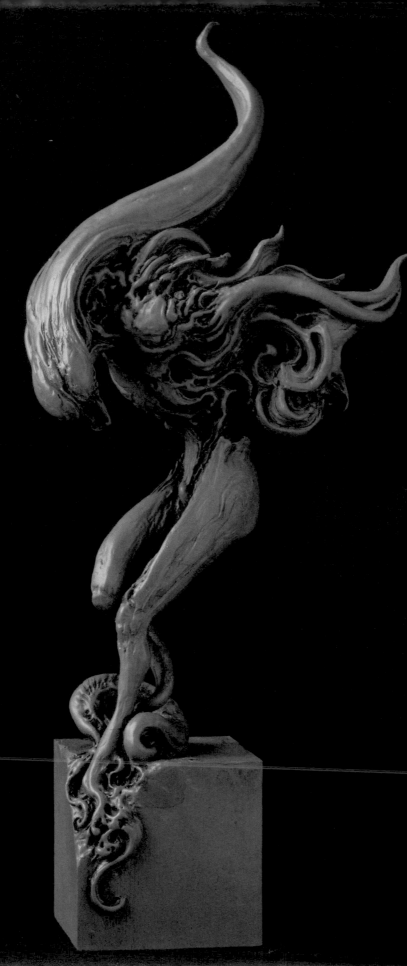

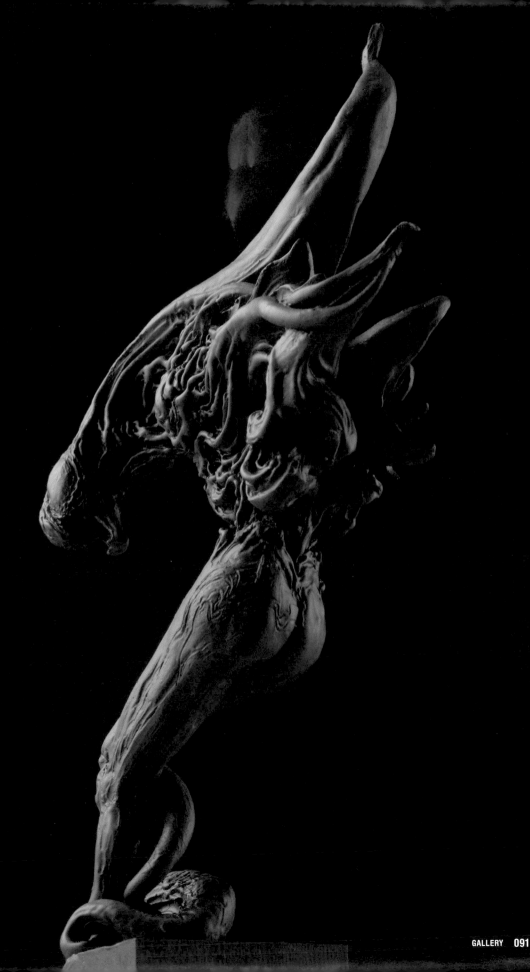

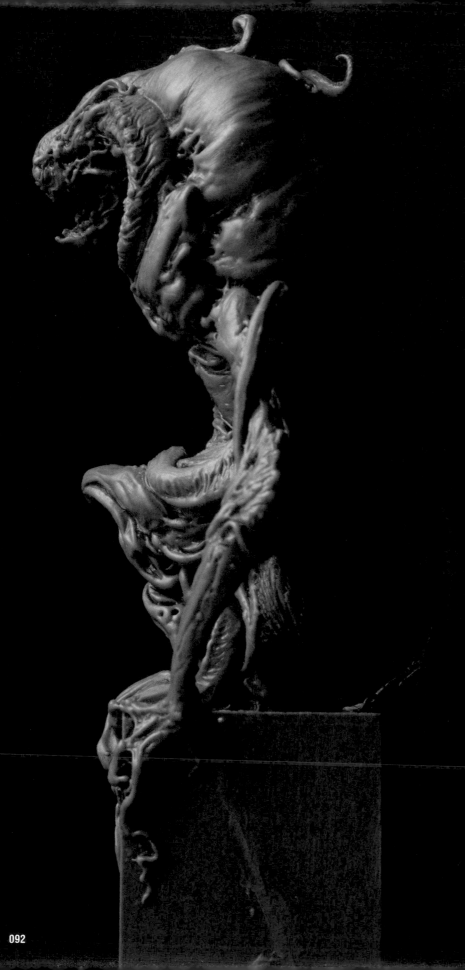

Ghatanothoa
加塔諾托亞
Original Sculpture. 2017
Photo：Yosuke Komatsu

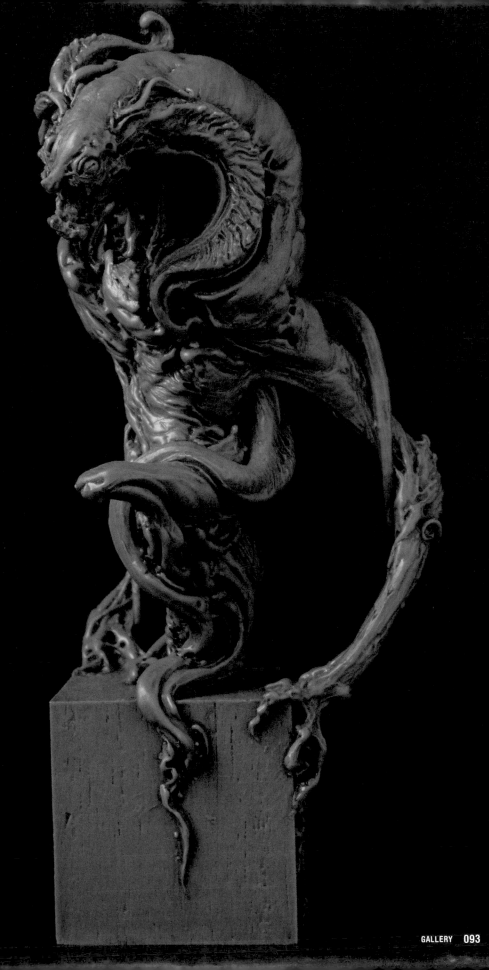

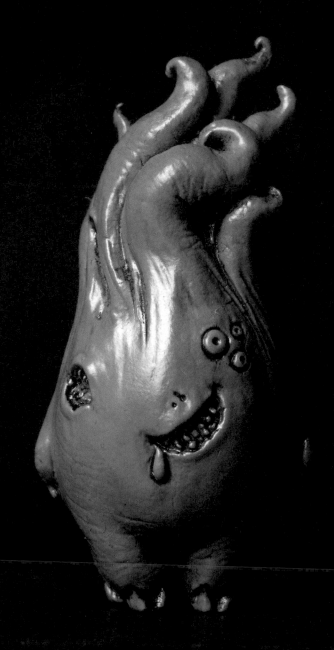

Dark Young
黑山羊幼仔
Original Sculpture, 2017
Photo: Yosuke Komatsu

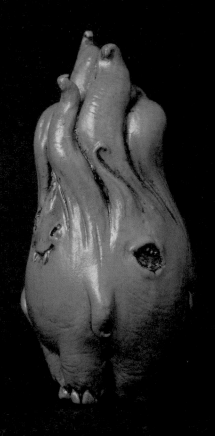
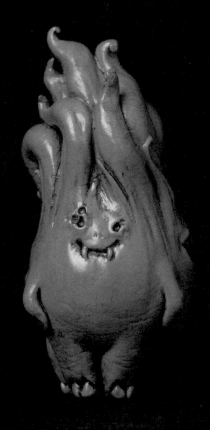
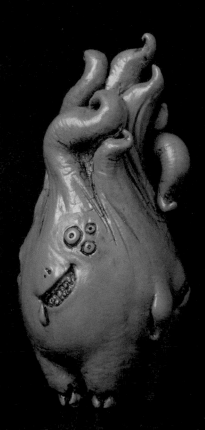
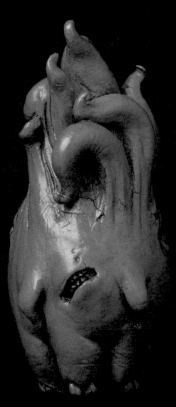

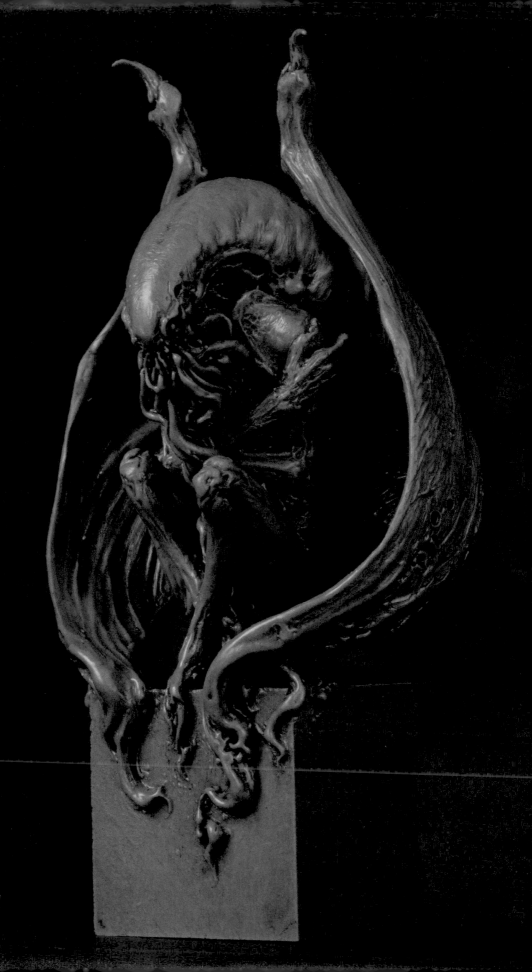

Cthulhu
克蘇魯

Original Sculpture. 2017
Photo：Yosuke Komatsu

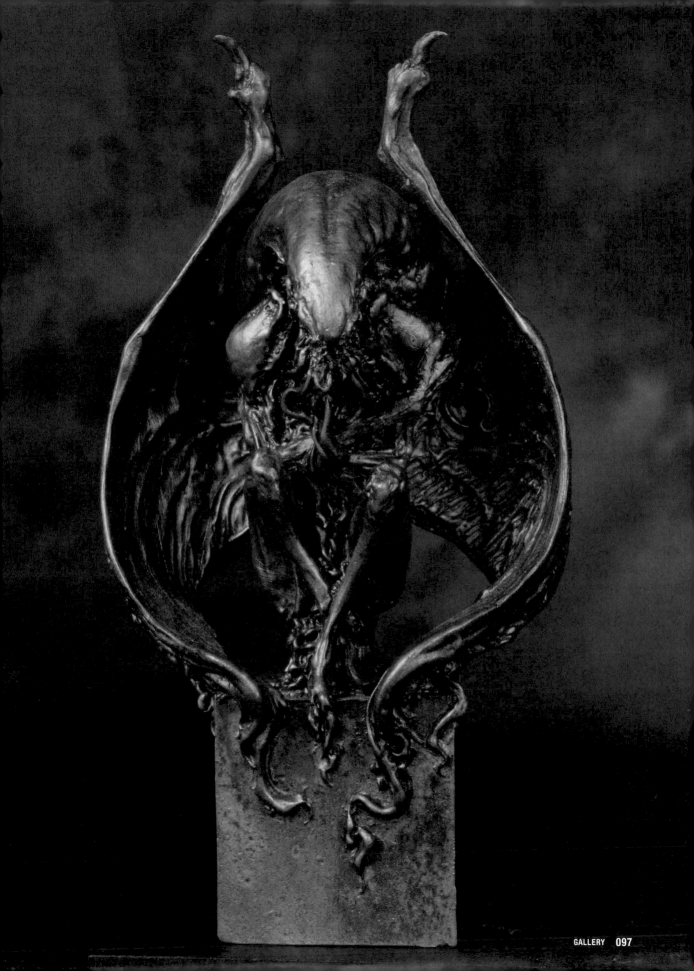

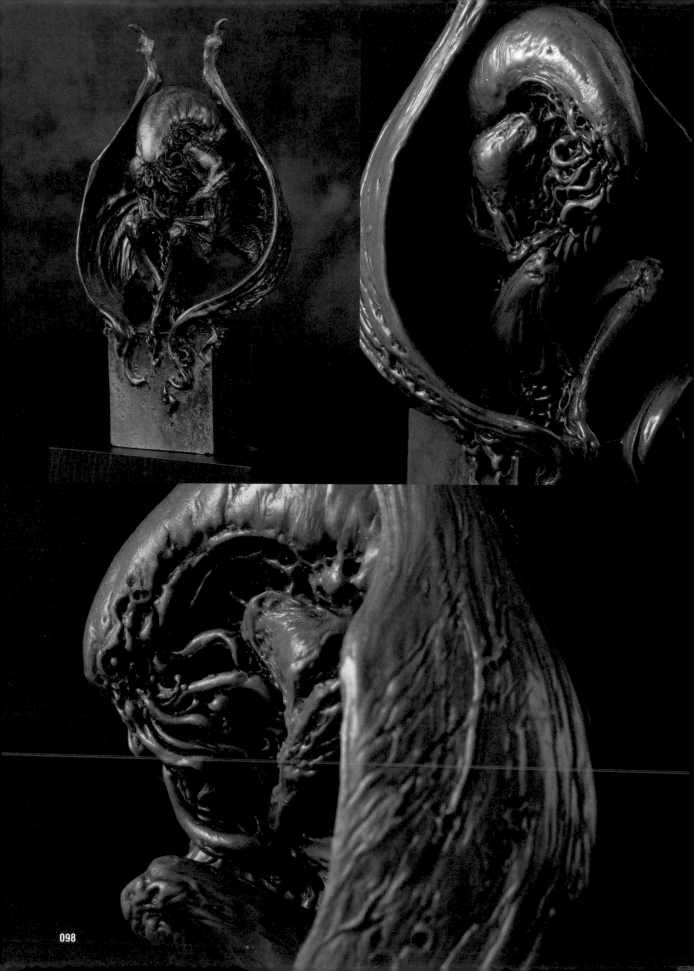

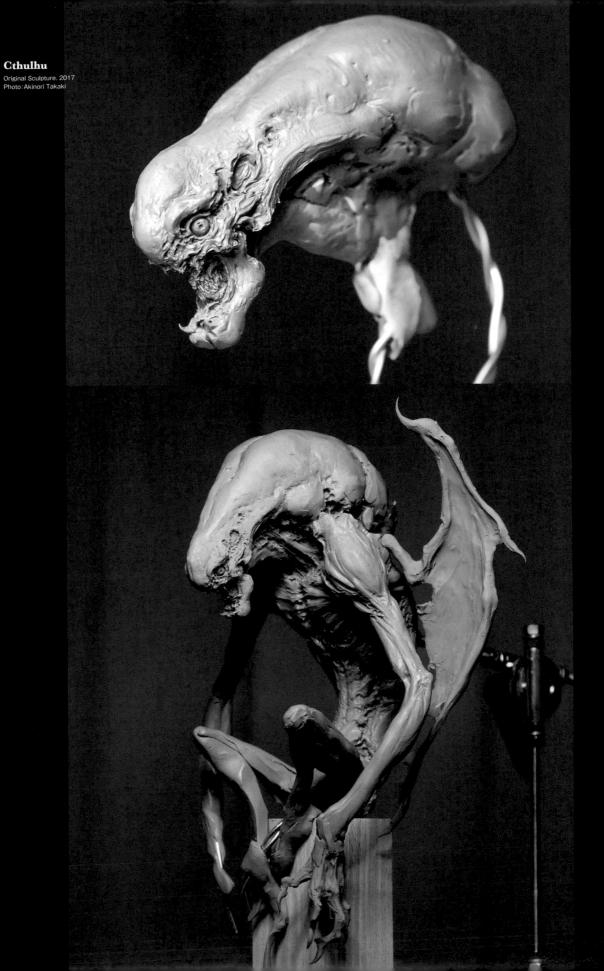

Cthulhu
Original Sculpture. 2017
Photo：Akinori Takaki

ORIGINAL
CREATURE
DESIGN

原創創作生物

Original Sculpture, 2014-2019
Photo：Akinori Takaki

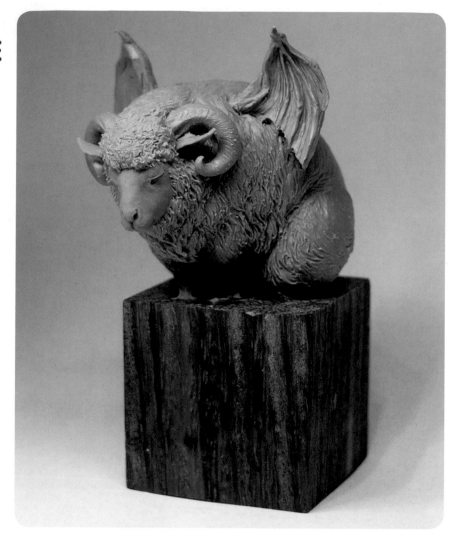

上：原創創作生物(羊)
左下：扁面蛸克蘇魯
右下：扁面蛸哈斯塔

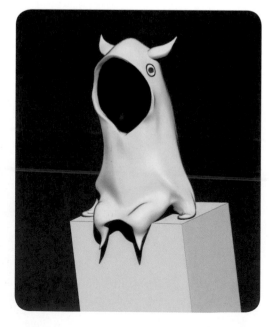

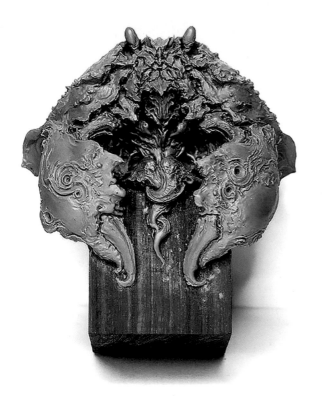

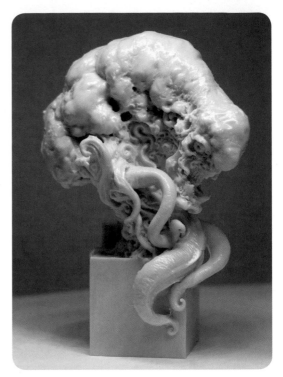

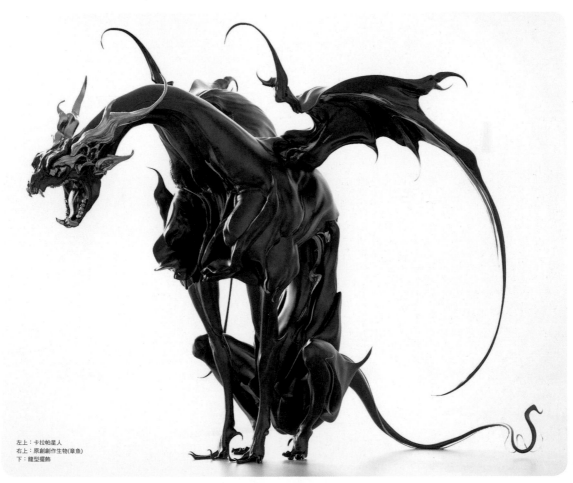

左上：卡拉帕星人
右上：原創創作生物(章魚)
下：龍型擺飾

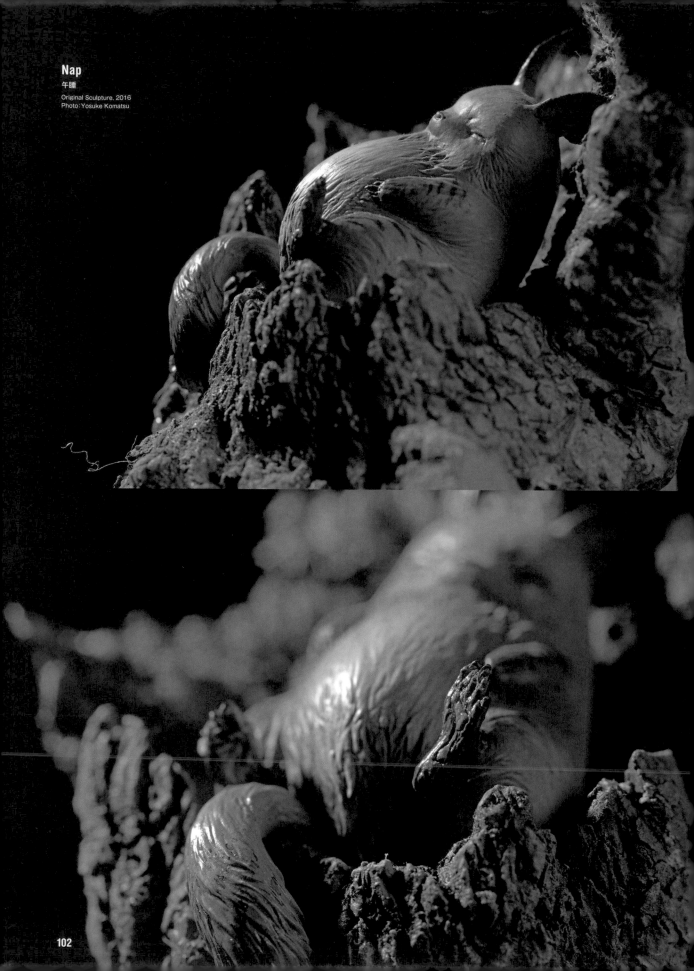

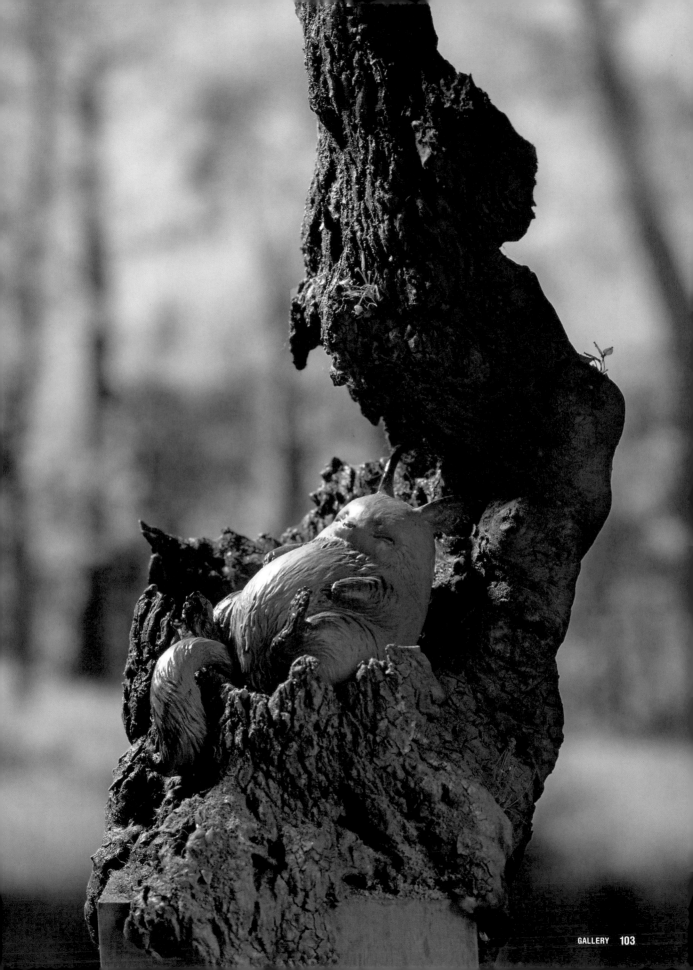

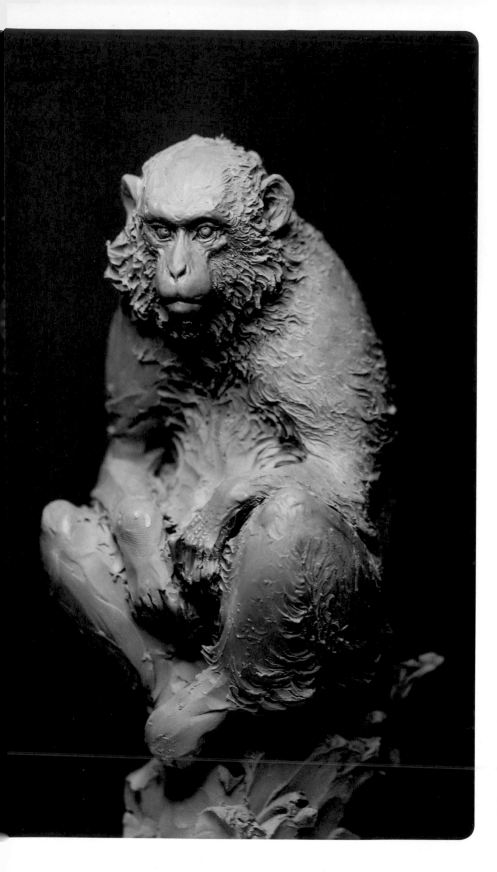

Monkey
猿猴
Original Sculpture, 2019
Photo：Akinori Takaki

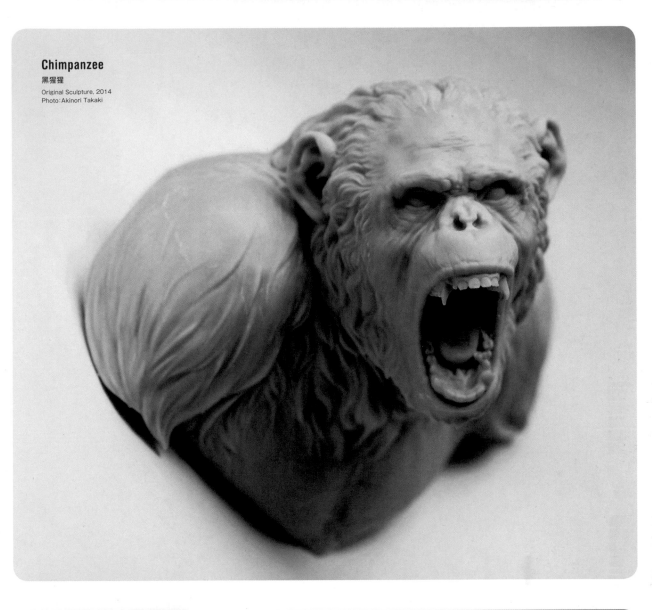

Chimpanzee

黑猩猩

Original Sculpture, 2014
Photo：Akinori Takaki

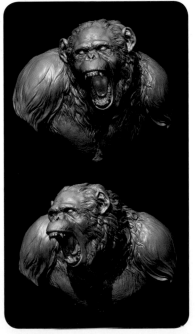

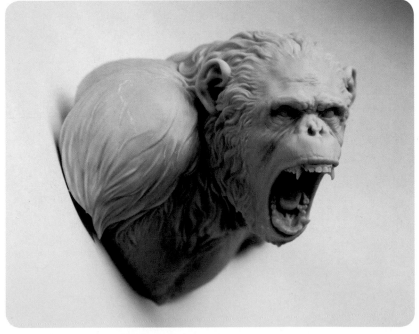

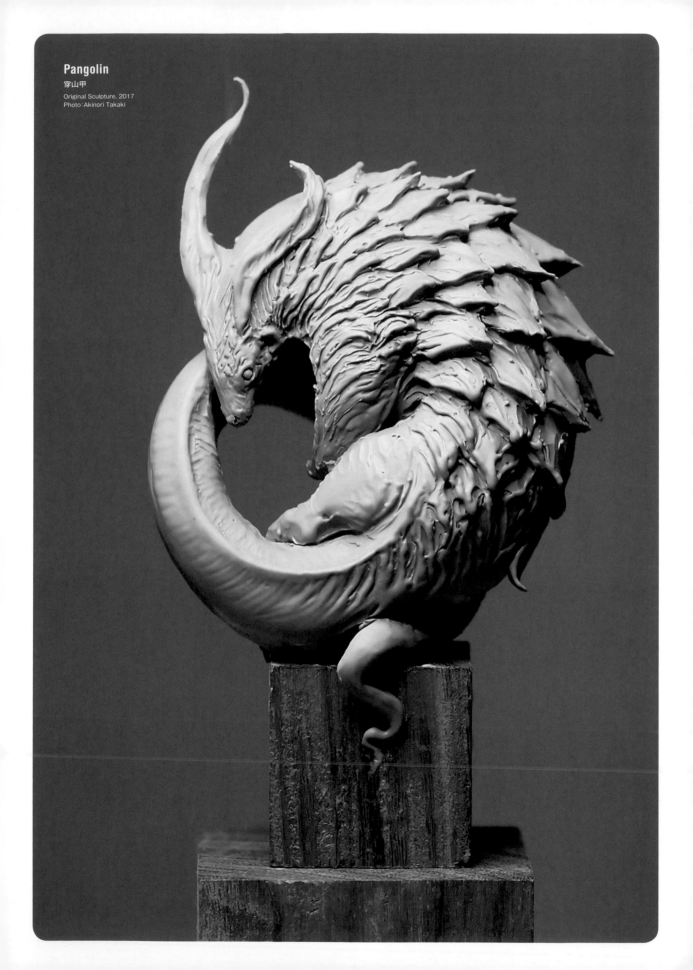

Pangolin
穿山甲
Original Sculpture, 2017
Photo: Akinori Takaki

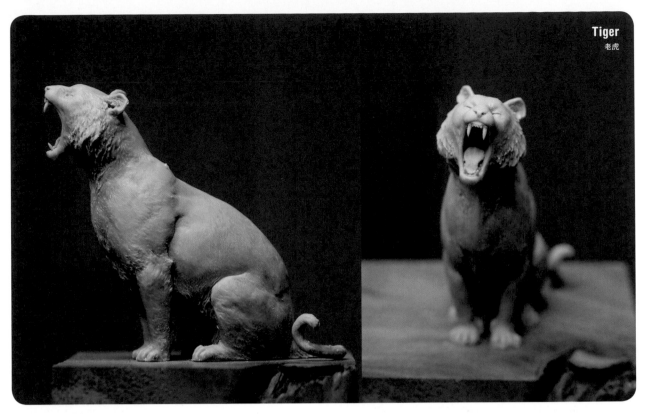

Tiger
老虎

Original Sculpture, 2012~2019　Photo：Akinori Takaki

Baby Boar
小山豬

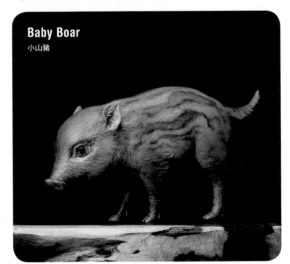

Pero　the Mr. Yoshizawa's Puppy
吉澤家的小狗佩羅

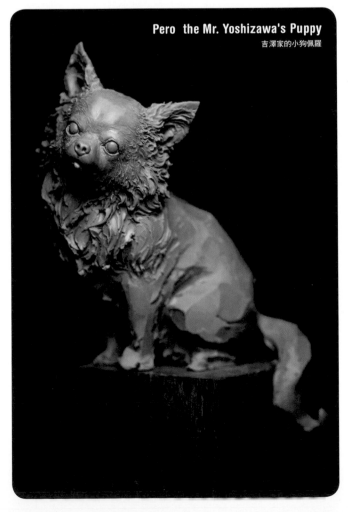

1/6 Skull
1/6骸骨

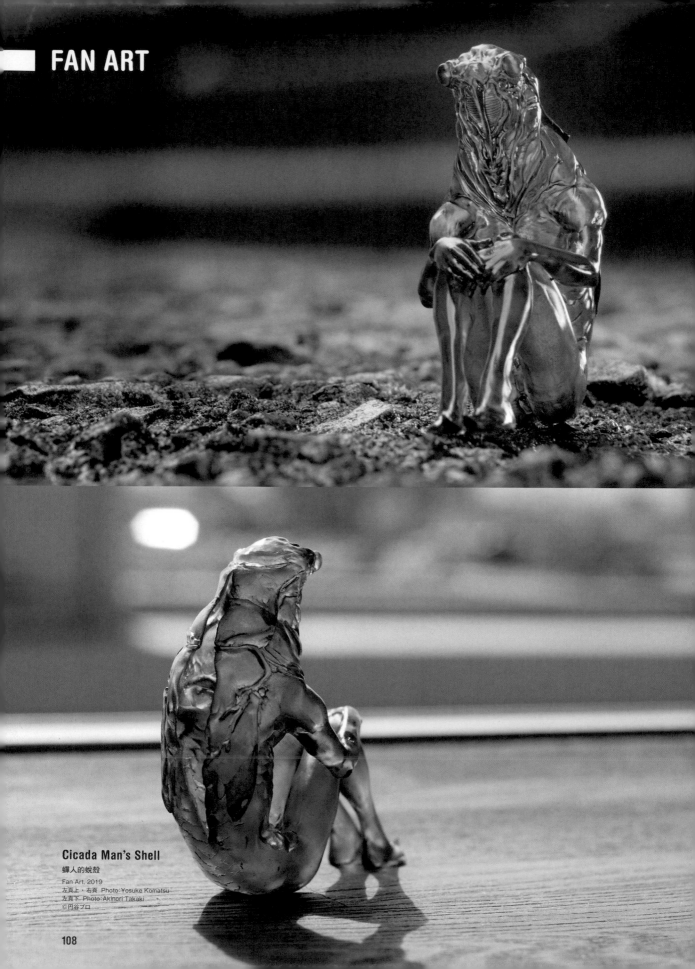

Cicada Man's Shell
蟬人的蛻殼
Fan Art. 2019
左頁上・右頁　Photo：Yosuke Komatsu
左頁下　Photo：Akinori Takaki
ⒸⒸ円谷プロ

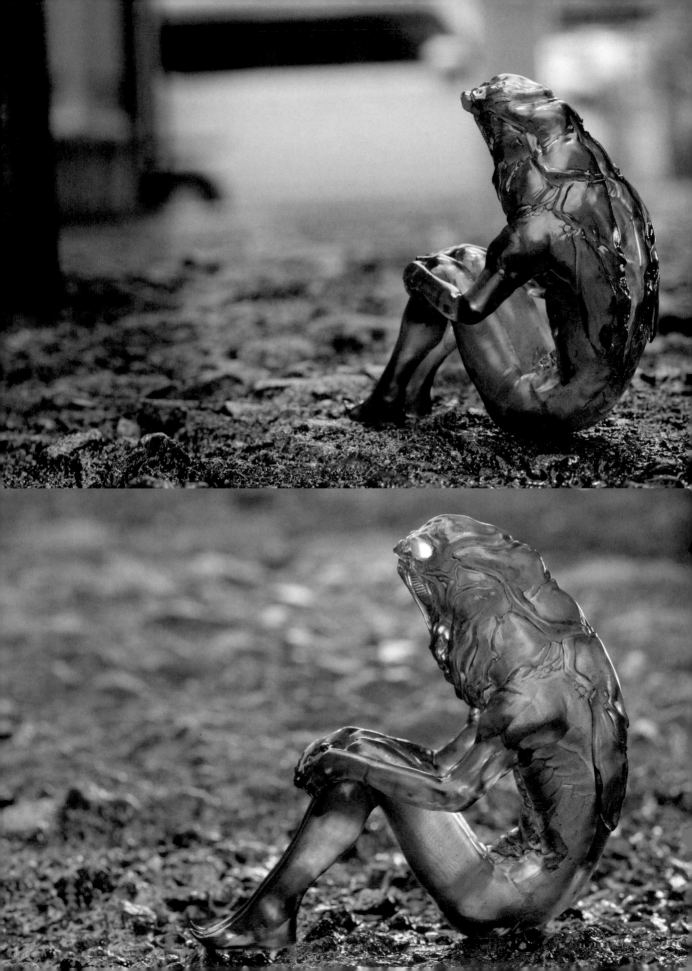

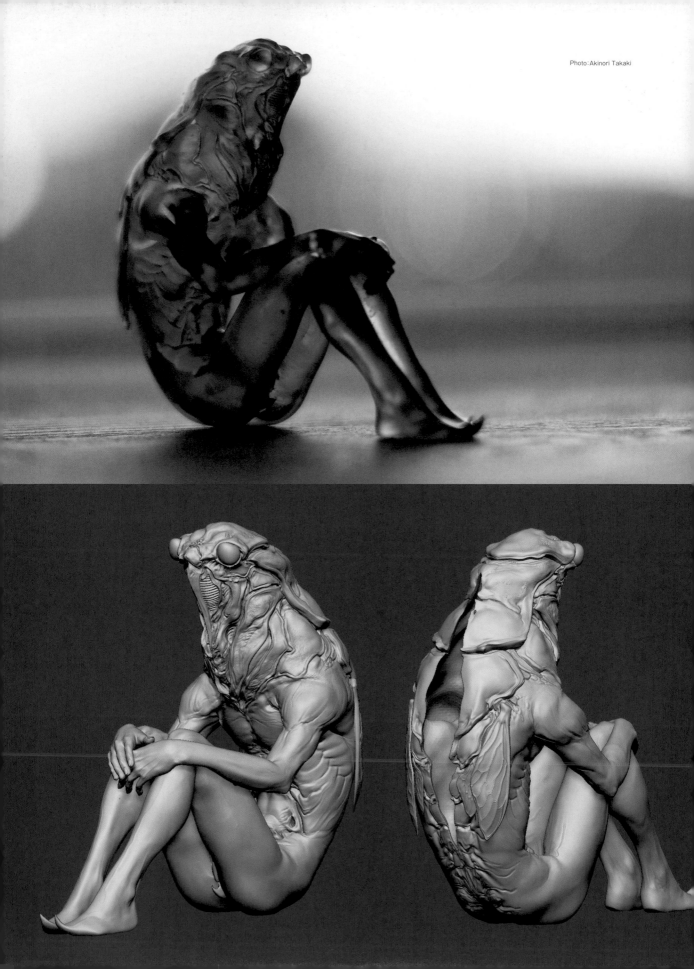

Photo：Akinori Takaki

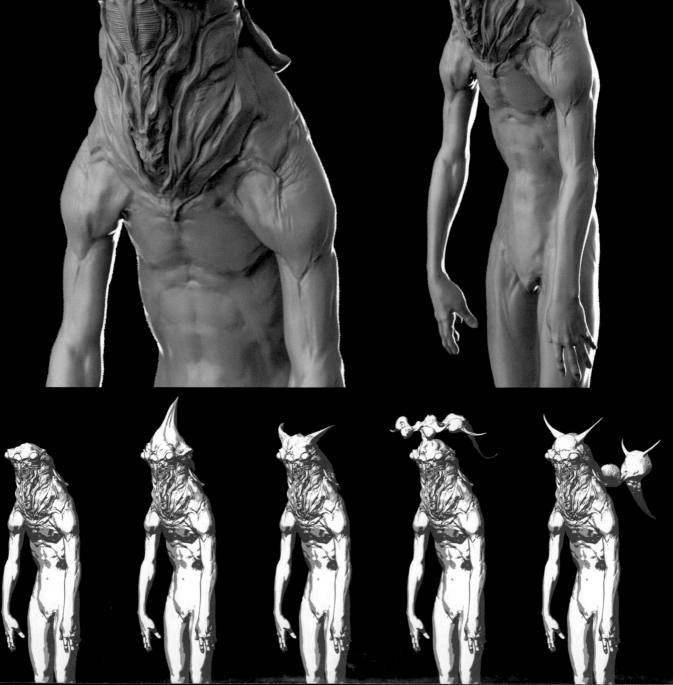

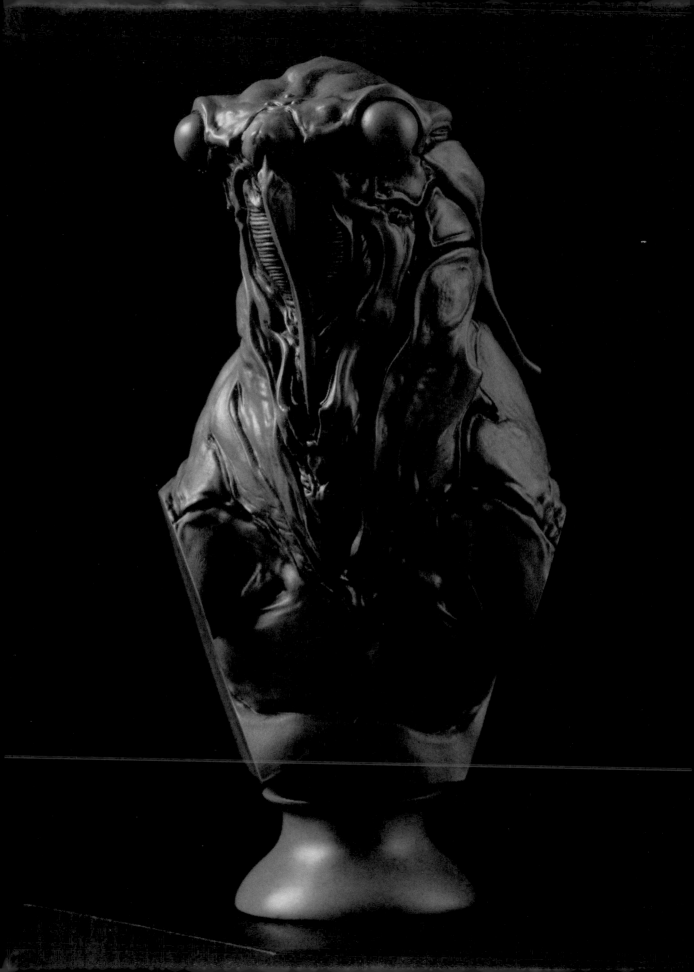

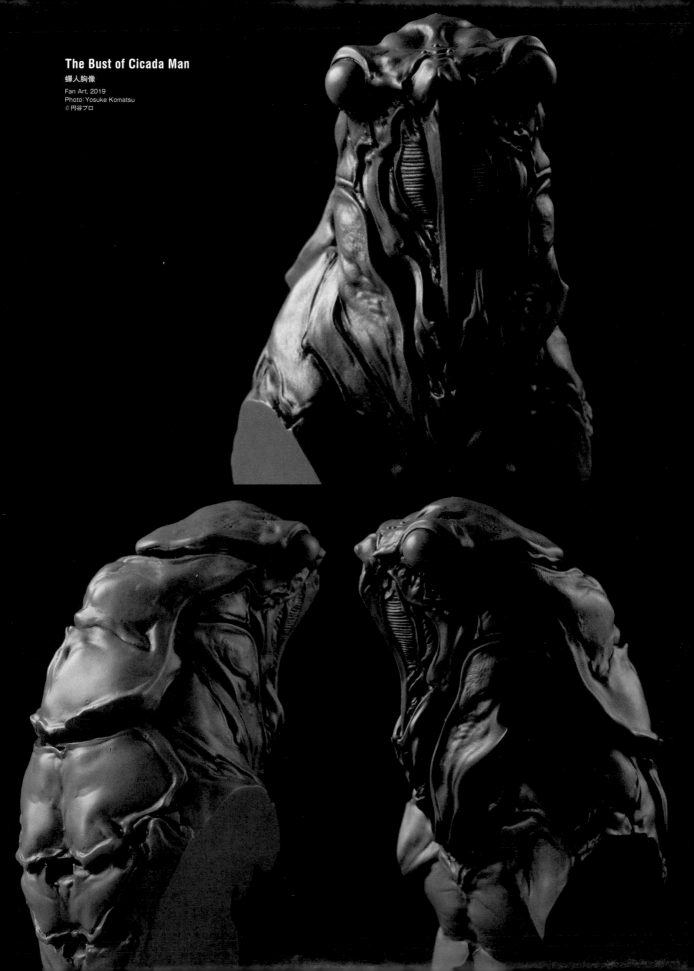

The Bust of Cicada Man

蟬人胸像

Fan Art. 2019
Photo: Yosuke Komatsu
© 円谷プロ

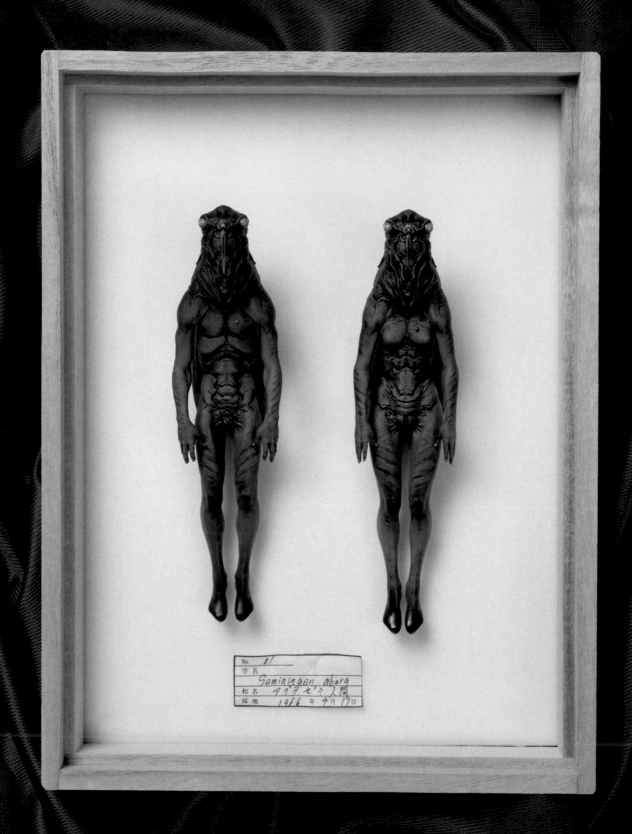

Large Brown Cicada Man (Male and female)

油蟬人（雄・雌）

Fan Art. 2019

Photo: Yosuke Komatsu

© 円谷プロ

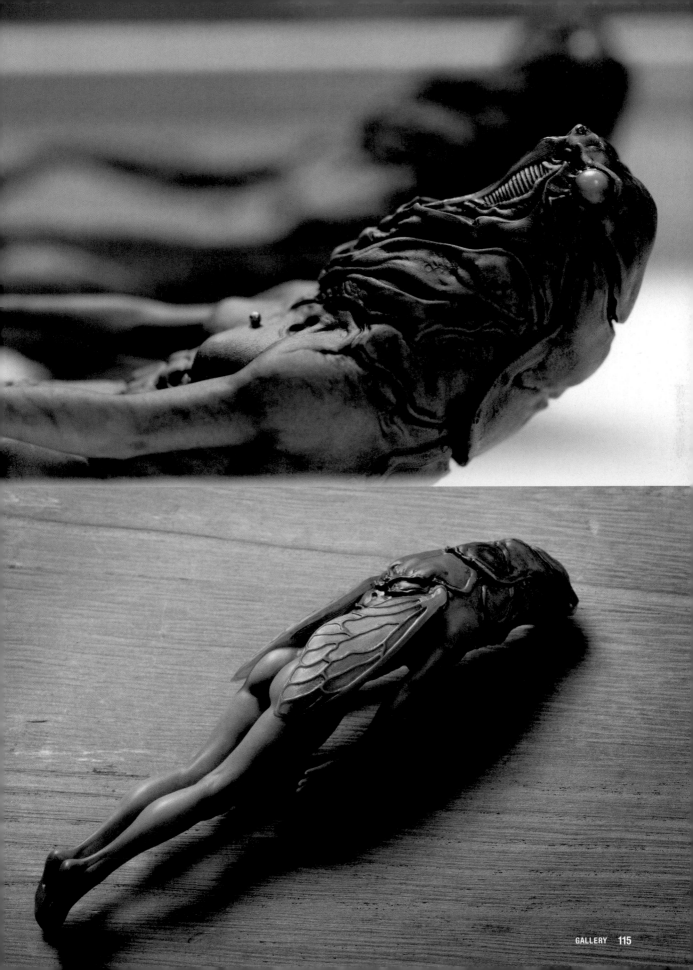

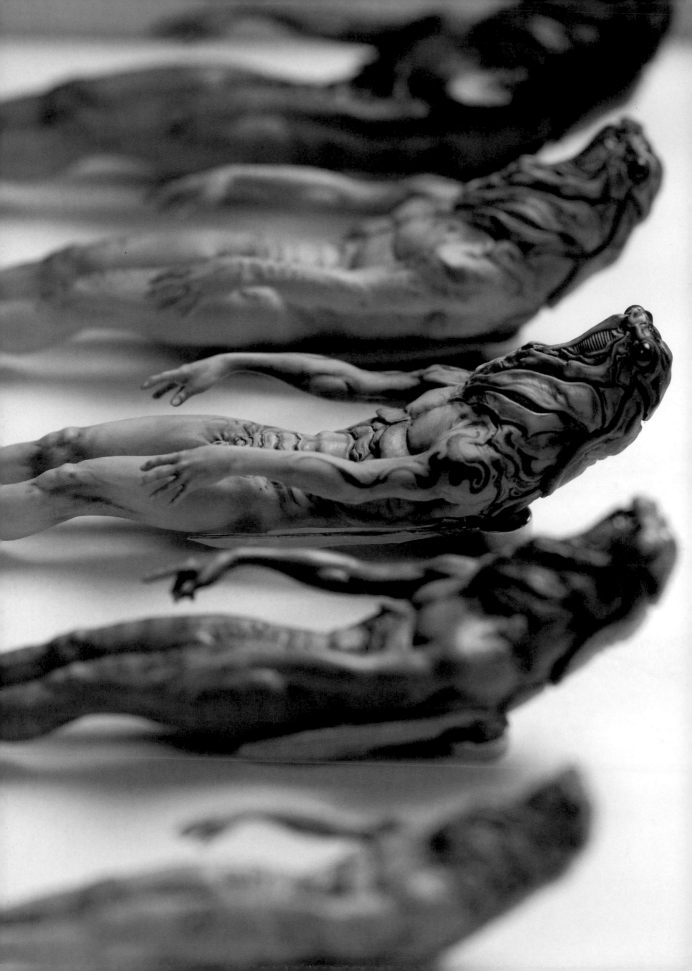

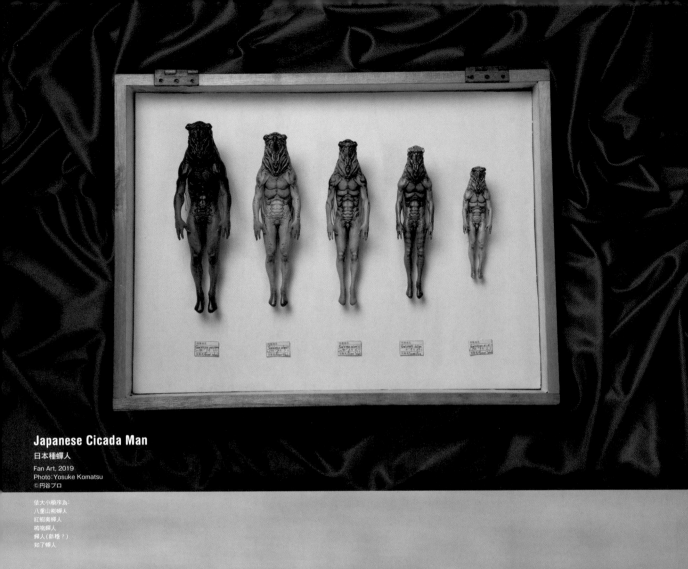

Japanese Cicada Man

日本種蟬人

Fan Art, 2019
Photo: Yosuke Komatsu
© 円谷プロ

依大小順序為:
八重山熊蟬人
紅蜩螽蟬人
調晚蟬人
蟬人(新種?)
知了蟬人

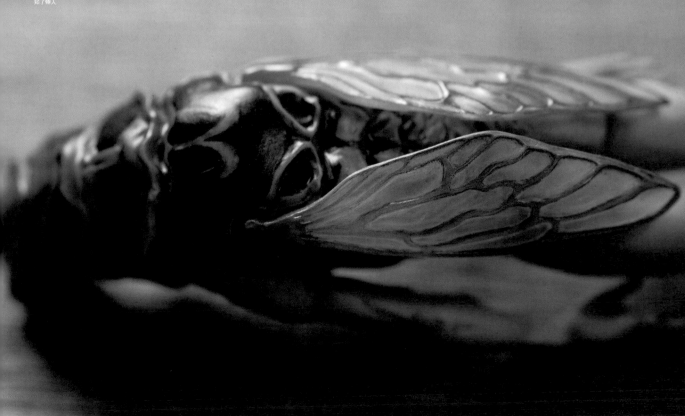

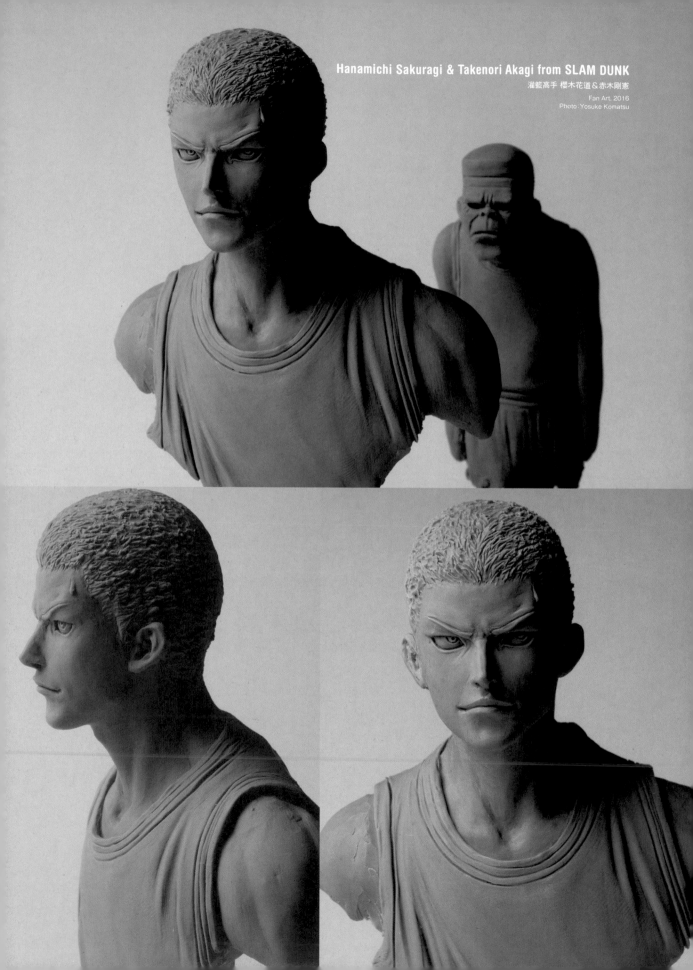

Hanamichi Sakuragi & Takenori Akagi from SLAM DUNK
灌籃高手 櫻木花道＆赤木剛憲
Fan Art. 2016
Photo：Yosuke Komatsu

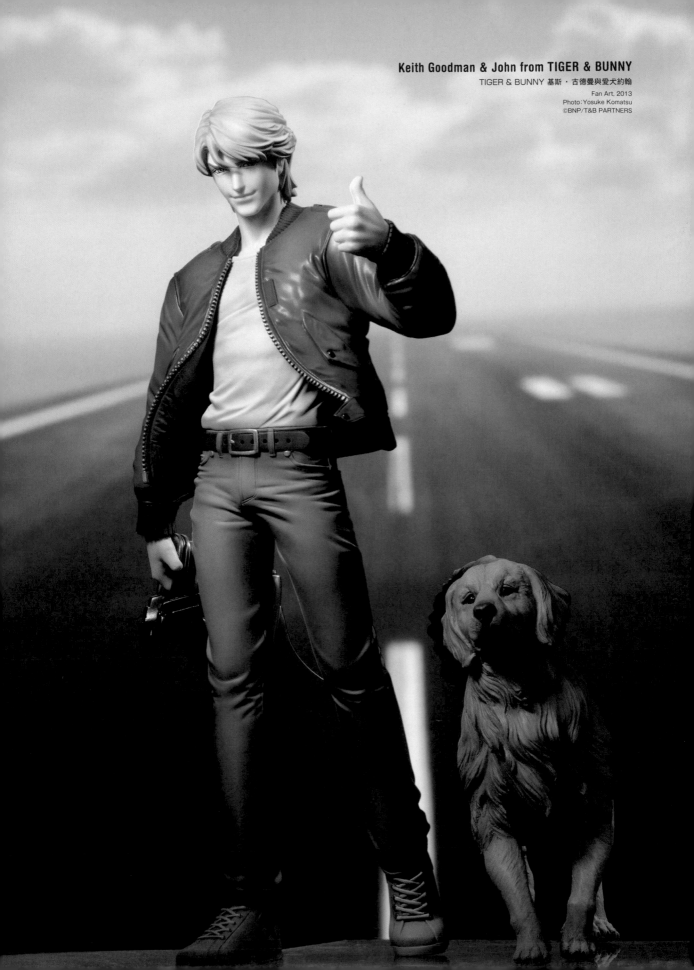

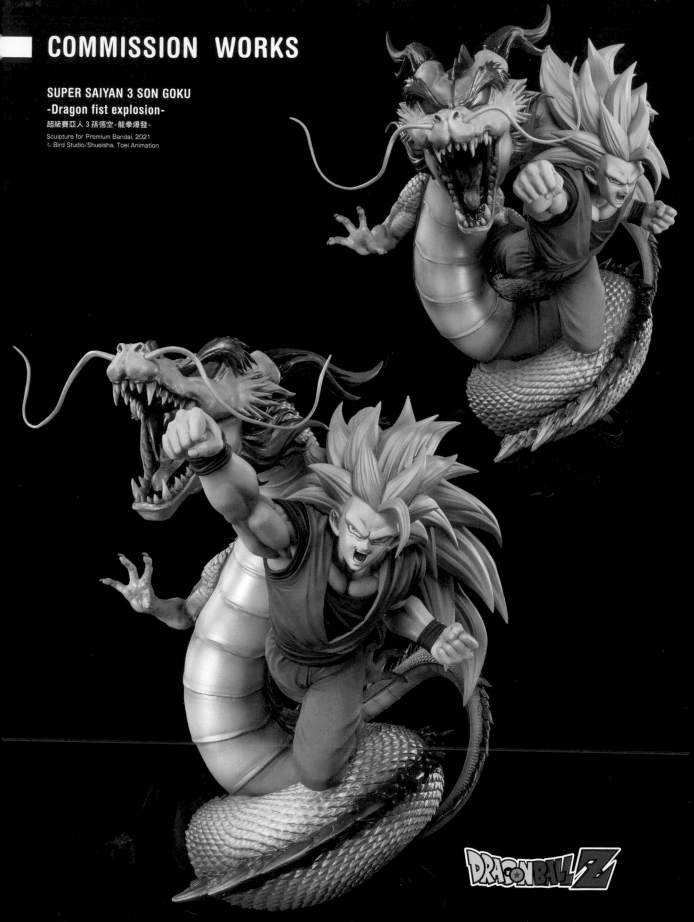

COMMISSION WORKS

SUPER SAIYAN 3 SON GOKU
-Dragon fist explosion-

超級賽亞人 3 孫悟空-龍拳爆發-

Sculpture for Premium Bandai, 2021
© Bird Studio/Shueisha, Toei Animation

左：香賀美大河
右：十王院翔

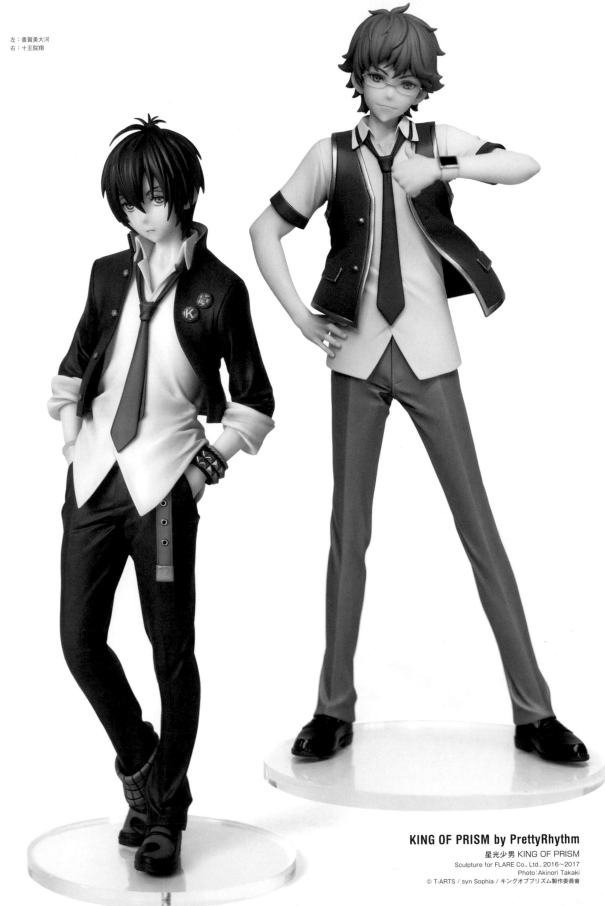

KING OF PRISM by PrettyRhythm
星光少男 KING OF PRISM
Sculpture for FLARE Co., Ltd., 2016～2017
Photo: Akinori Takaki
© T-ARTS / syn Sophia / キングオブプリズム製作委員會

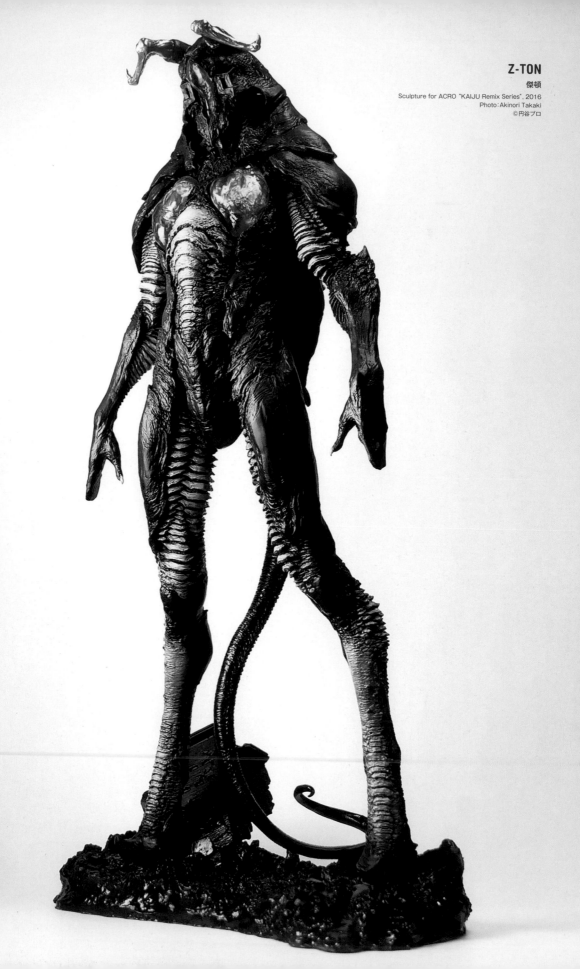

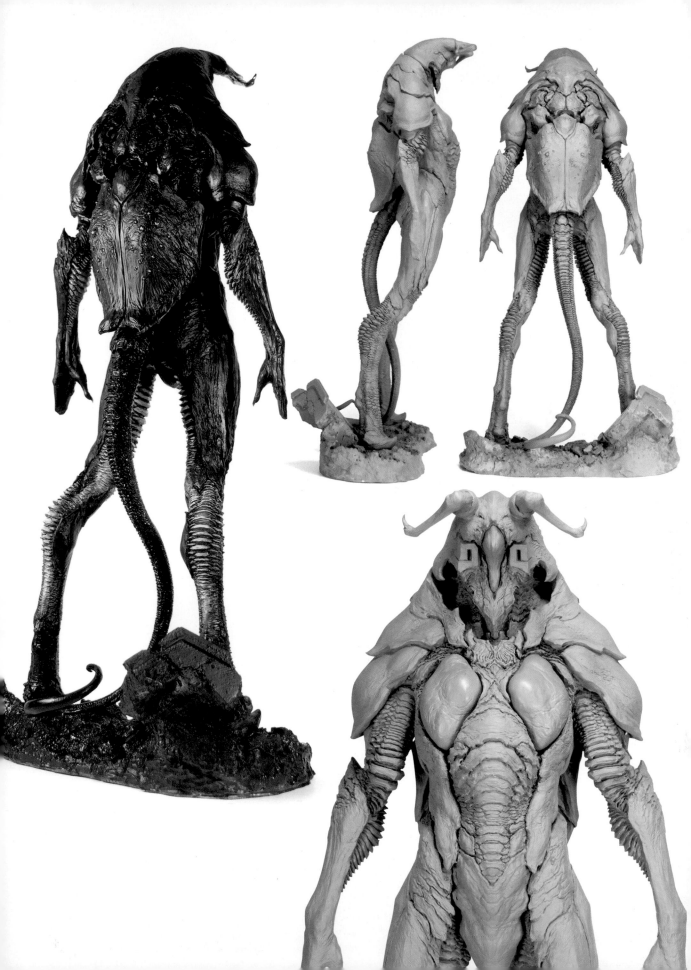

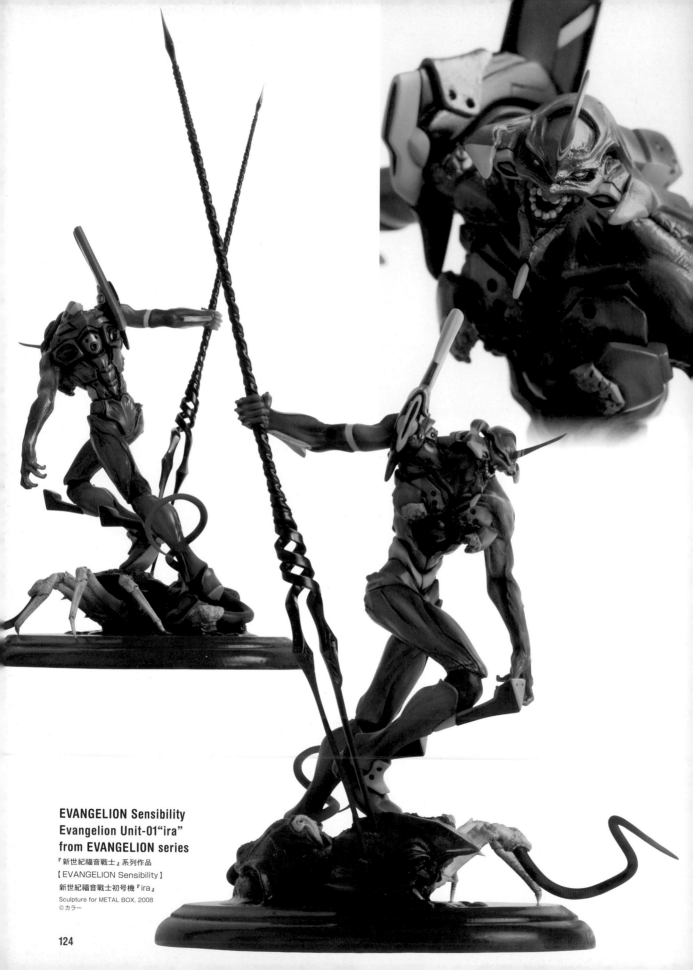

EVANGELION Sensibility
Evangelion Unit-01"ira"
from EVANGELION series

『新世紀福音戦士』系列作品
【EVANGELION Sensibility】
新世紀福音戦士初号機『ira』
Sculpture for METAL BOX, 2008
©カラー

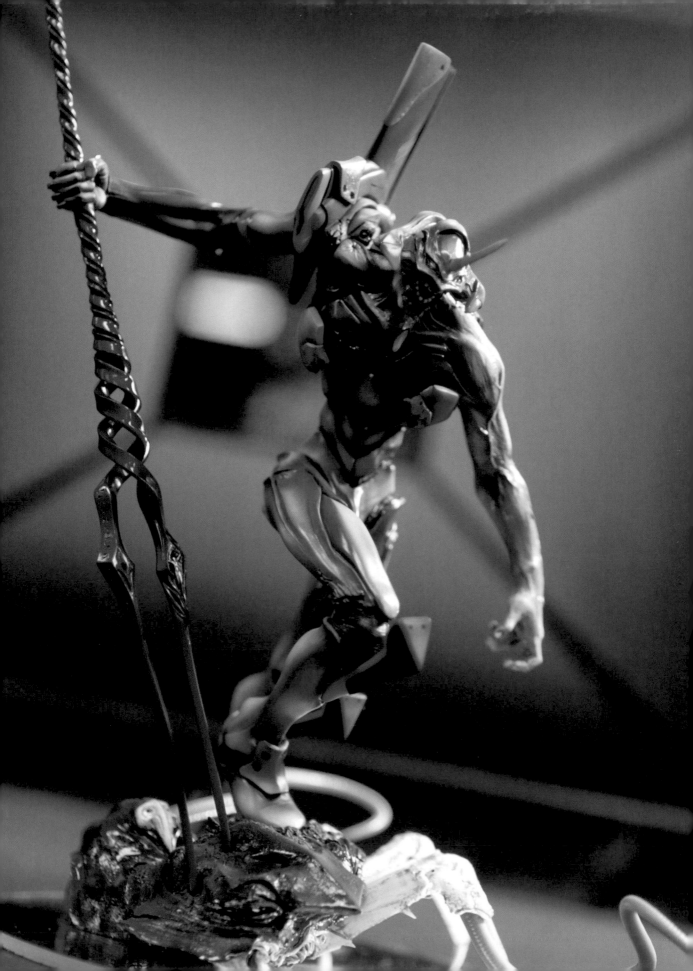

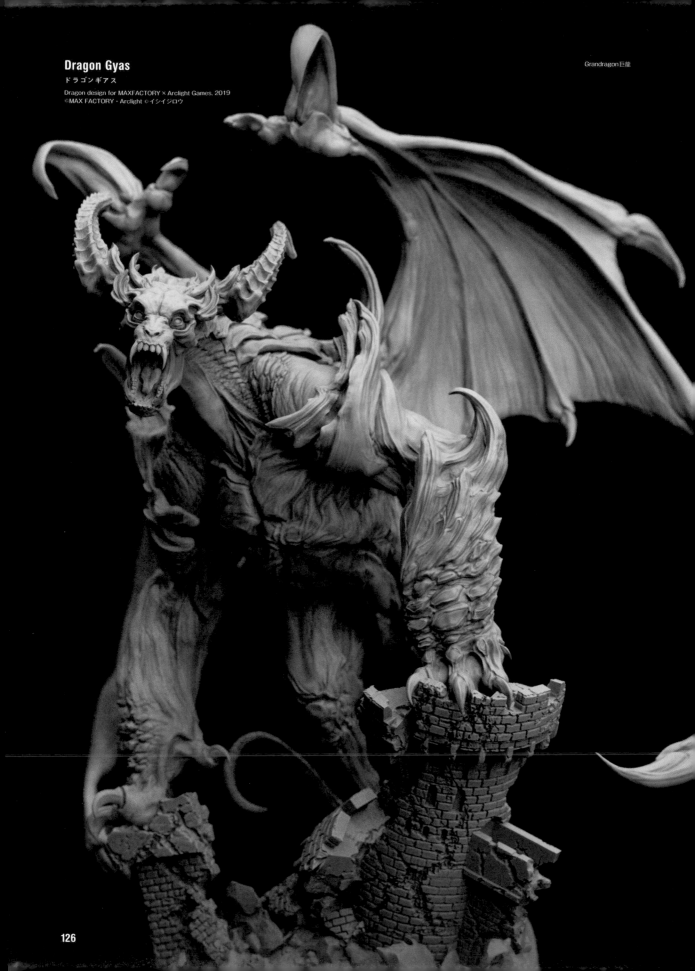

Dragon Gyas
ドラゴンギアス

Dragon design for MAXFACTORY × Arclight Games, 2019
©MAX FACTORY・Arclight ©イシイジロウ

Grandragon巨龍

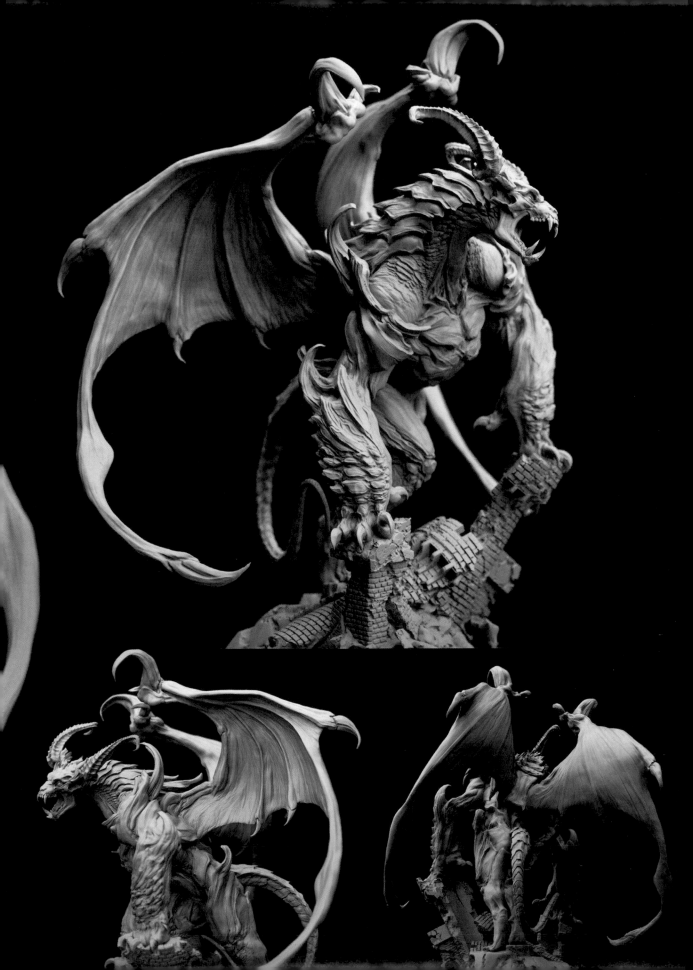

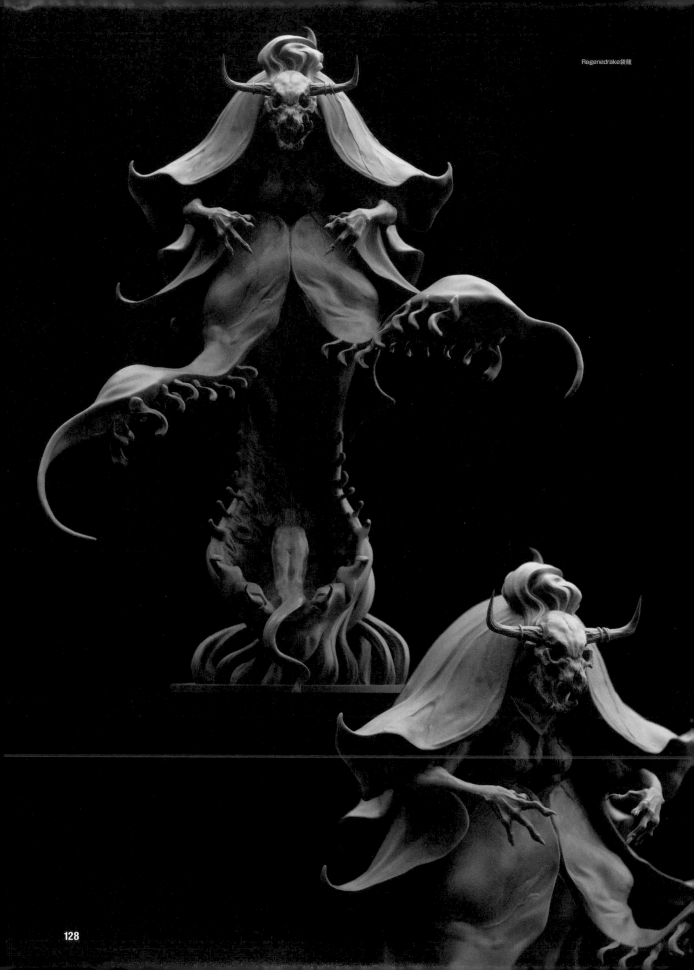

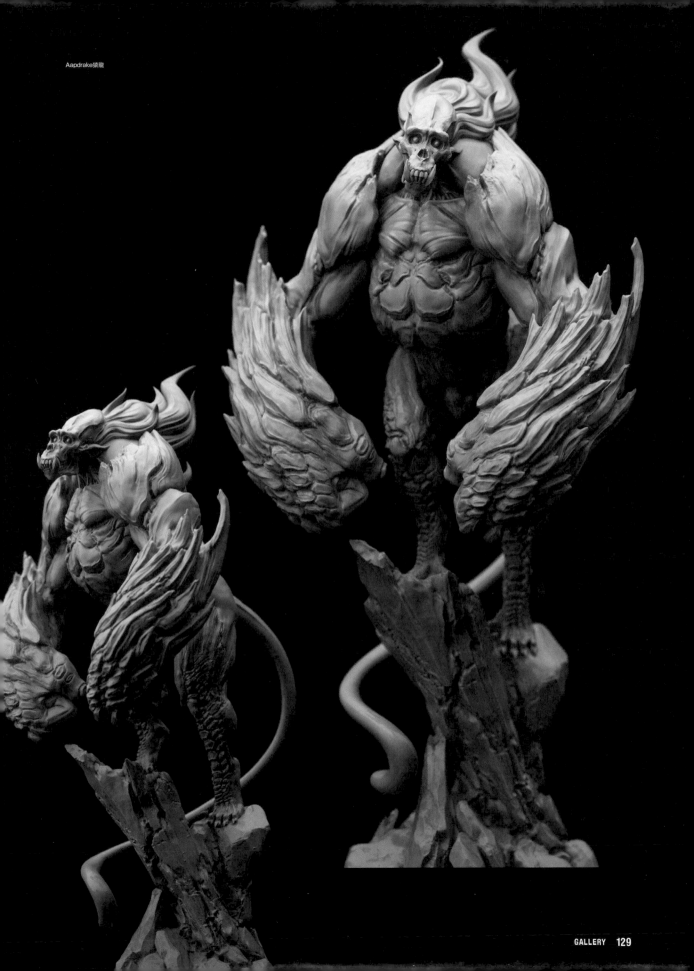

Aapdrake猿龍

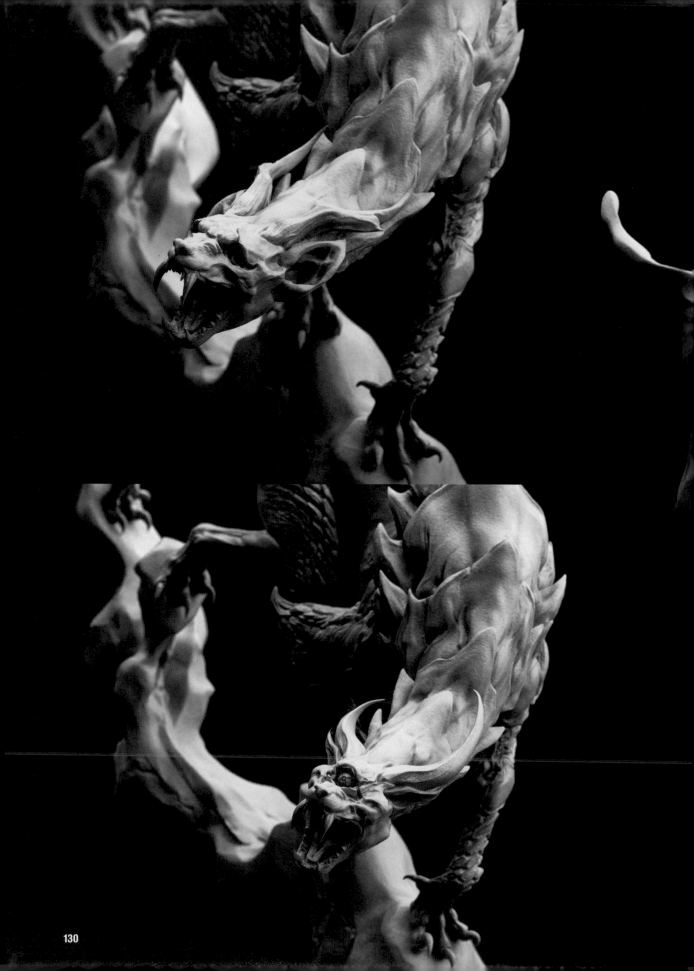

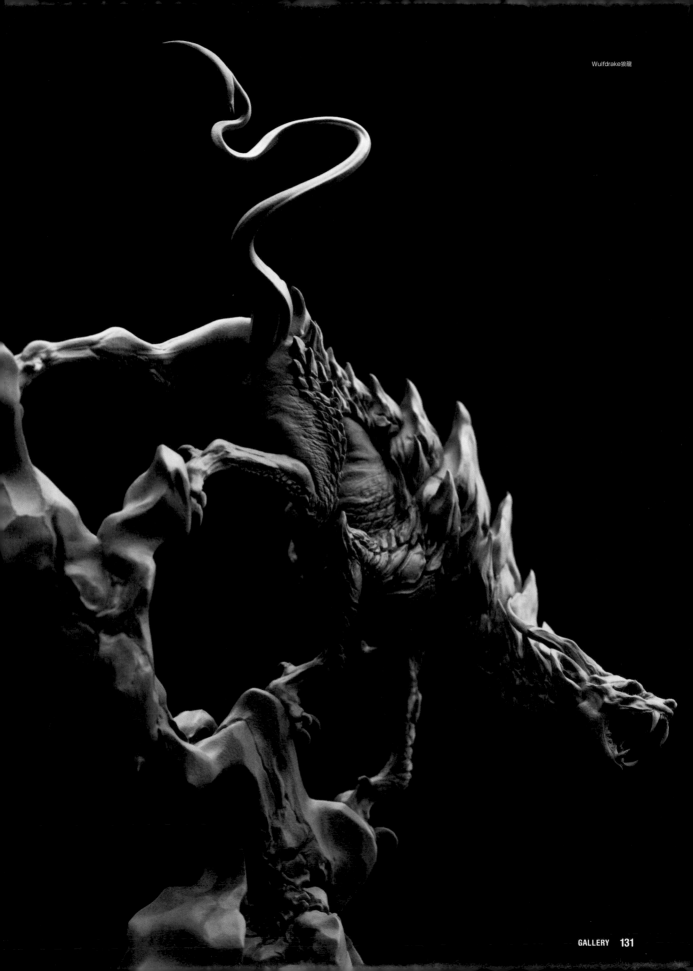

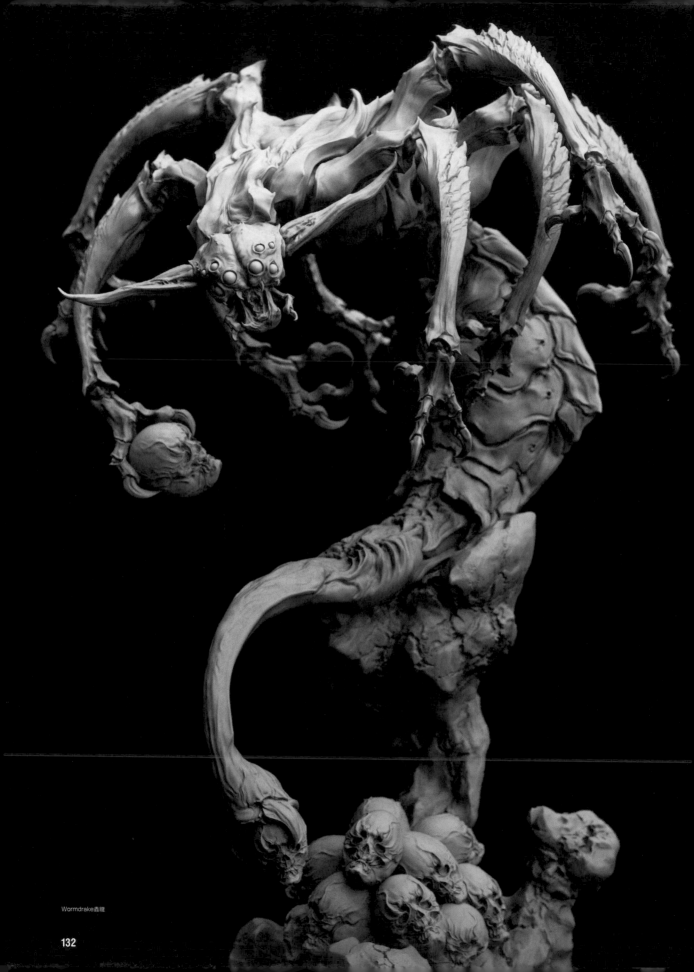

Wormdrake 蟲腥

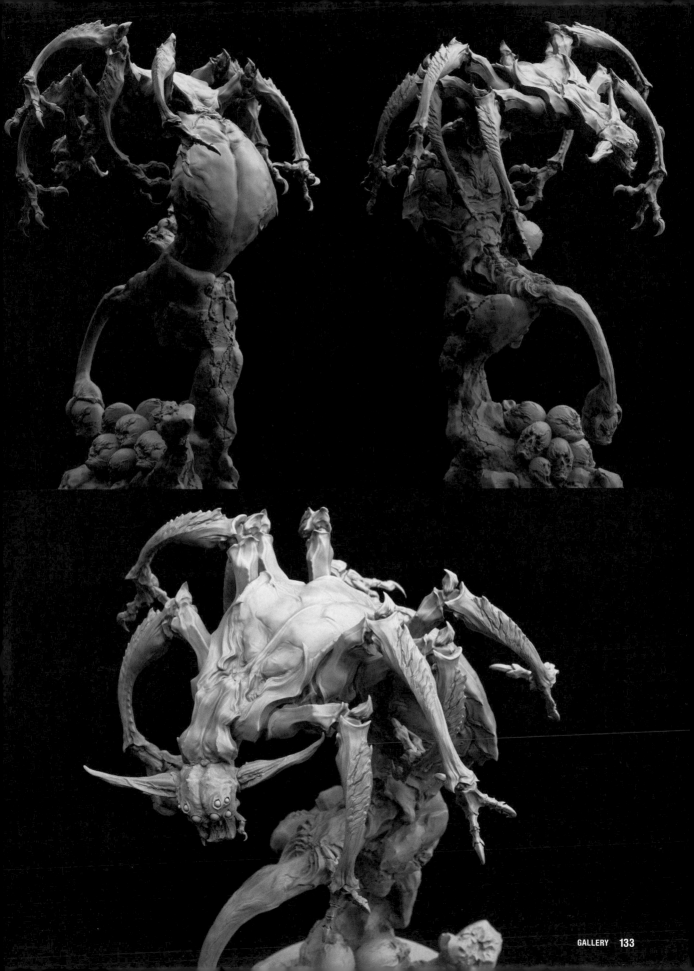

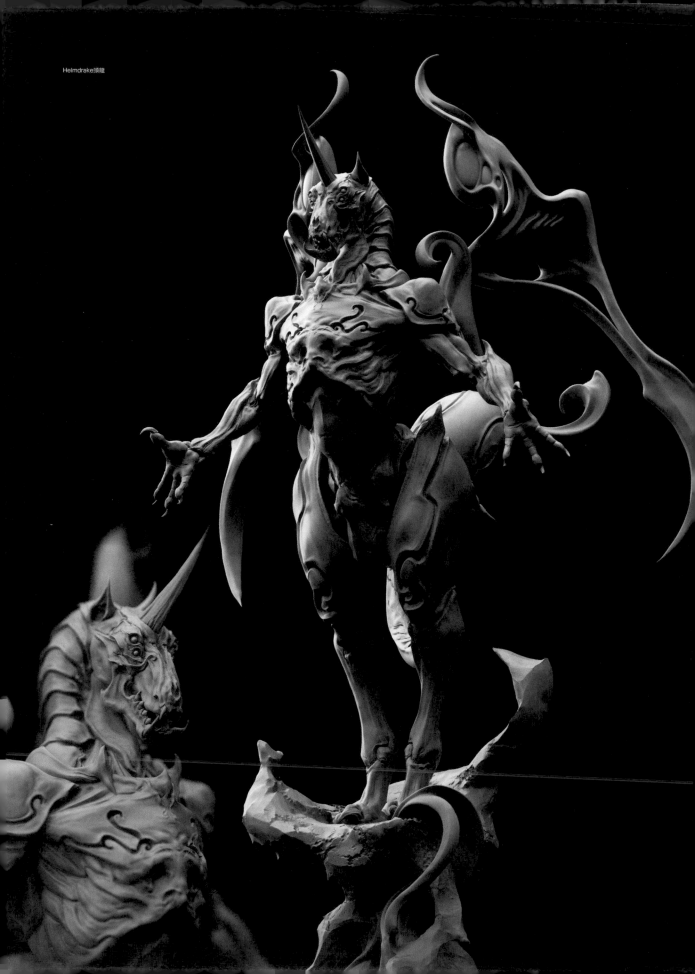

Helmdrake頭龍

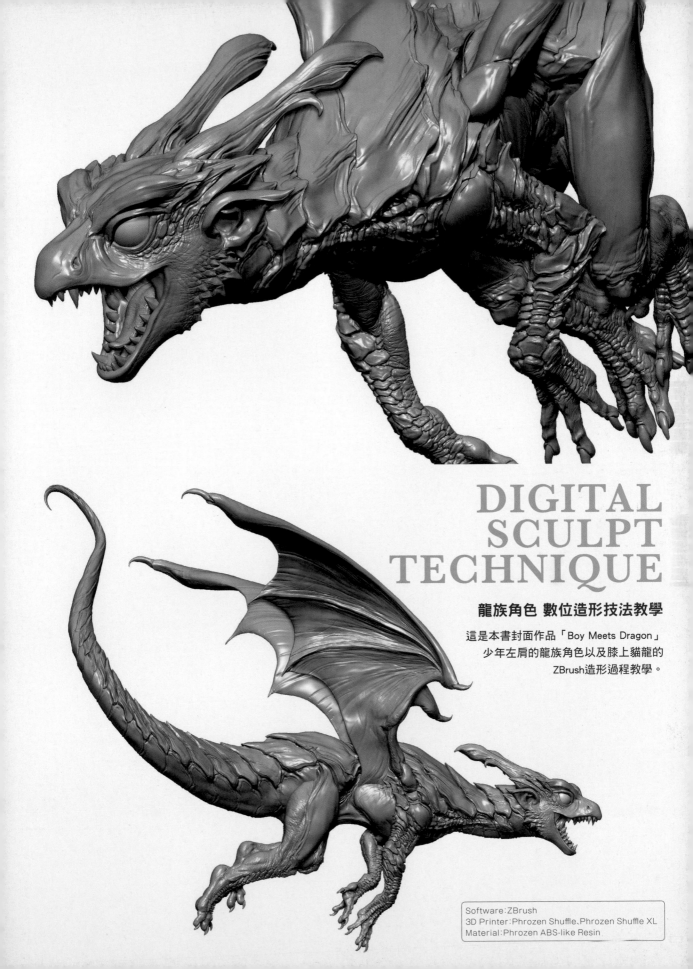

DIGITAL SCULPT TECHNIQUE

龍族角色 數位造形技法教學

這是本書封面作品「Boy Meets Dragon」
少年左肩的龍族角色以及膝上貓龍的
ZBrush造形過程教學。

Software:ZBrush
3D Printer:Phrozen Shuffle、Phrozen Shuffle XL
Material:Phrozen ABS-like Resin

01 製作原創龍族角色

這裡是拿先前製作過的原創龍族角色胸像為基礎，製作一個龍族角色的全身像。我經常使用的筆刷有以下幾種：用來捏出粗略形狀的 Move筆刷、SnakeHook筆刷；用來堆塑或刻凹痕的ClayBuildUp筆刷；細節塑形用的Slash3筆刷；還有撫平表面用的 Smooth Stronger筆刷。

1 臉部的粗略雕塑 ▶▶

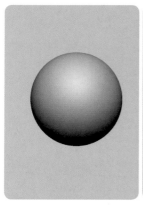

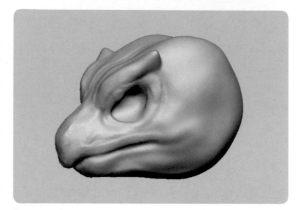

1 將臉部的粗略形狀製作出來。由球體開始，一邊套用DynaMesh，一邊進行雕塑。基本上較大的變形處理使用的是Move筆刷及SnakeHook筆刷，雕刻及堆塑則是大多使用ClayBuildUp筆刷。

2 使用Slash3筆刷來雕刻口部。眼睛稍後要放入另外製作的球體，這裡先以ClayBuildUp筆刷將眼睛位置的凹洞製作出來即可。眼睛的上方希望堆塑出一些高度，所以這部分是使用Move筆刷來拉高形狀。

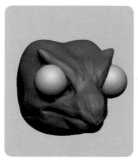
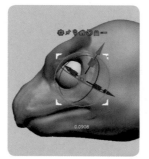
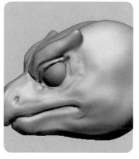
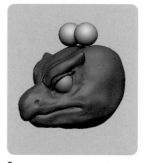

3 使用IMM basic筆刷在眼睛的位置叫出球體。

4 使用Gizmo3D功能，將球體的位置、尺寸移動到眼睛的凹洞部分，再以Groups Split將眼睛分類到另外的SubTool。

5 加入眼球之後，使用ClayBuildUp筆刷堆塑眼皮的部分，再以Slash3筆刷進行雕刻。

6 製作角的基部。用IMMbasic筆刷叫出球體。

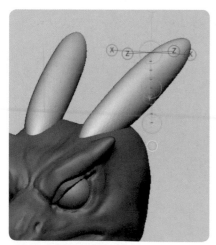
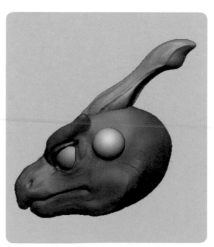
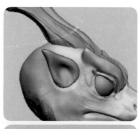
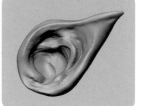

7 使用Transpose的移動軸來拉伸球體。並以Groups Split分類為另外的零件。

8 製作耳朵的基部。同樣使用IMM basic筆刷來叫出球體。

9 以SnakeHook筆刷粗略的細節塑形，再以ClayBuildUp筆刷進行細節雕刻。

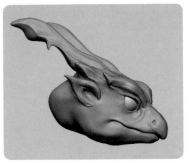
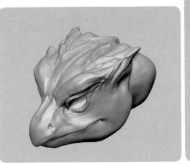
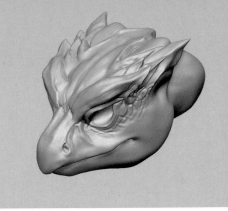

10 臉部的零件都湊齊了，接下來要一邊觀察整體均衡，一邊整理形狀。這次要將以前製作的「原創龍族角色胸像1」（第28～32頁）的設計為基礎，繼續製作出全身像。

11 臉部追加了一些細節塑形。特別是在眼睛的周圍集中加入細部的形狀。堆塑、切削使用的是ClayBuildUp筆刷；細節的雕刻及邊緣線條的呈現大多使用的是Slash3筆刷。

2 張開的口部造形 ▶▶

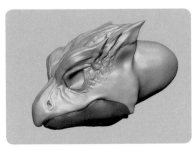
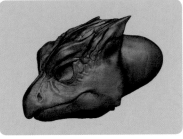
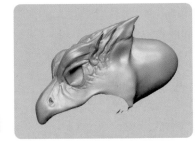

1 本來的設計是口部閉合的狀態，但後來感覺口部張開會比較帥氣，所以就讓口部張開了。下顎部分使用MaskLasso進行遮罩，然後以PolyGroup的Group Masked將遮罩的部位設定為另外的PolyGroup。

2 以Groups Split將下顎區分為另外的SubTool。

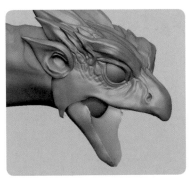
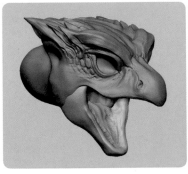

3 將下顎以Gizmo3D來移動到想要讓口部張開程度的位置。上顎以及下顎都以Close Holes來將孔洞閉合，再套用DynaMesh來重新整理Polygon網格。

4 以Move筆刷將下顎、上顎的連接處撫平至滑順。下顎的邊緣變得太薄的關係，使用Inflat筆刷來增加一些厚度。一邊用DynaMesh更新網格，一邊用ClayBuildUp筆刷雕刻口內的構造。

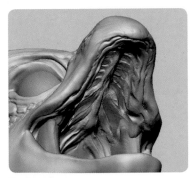
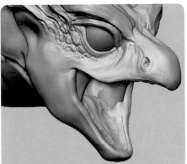
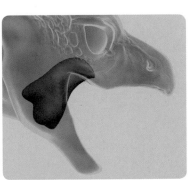

5 口內的雕刻完成後，使用Slash3筆刷來加上形狀的細節（紅色部位）。為了後續方便塗裝作業，這裡要雕刻得較深較誇張一些。

6 將口部兩端的筋肉部分製作成另外的SubTool，以便於作業。使用IMM basic筆刷叫出球體，再以Move筆刷使其變形，細節塑形完成後再以Groups Split製作成另外的SubTool。

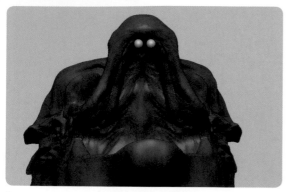

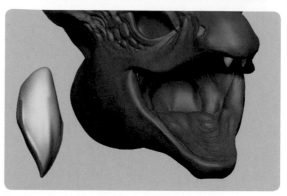

1 製作牙齒。使用IMM basic筆刷叫出一個較小的球體。

2 使用SnakeHook筆刷來讓球體變形。以Alt鍵＋Slash3筆刷在牙齒的側面（紅線部分）製作出邊緣。並在牙齒中央（藍線部分）製作出角度和緩的邊緣。前端再以Pinch筆刷來捏尖。

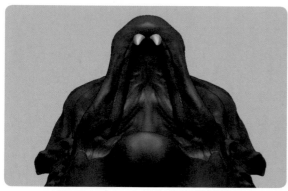

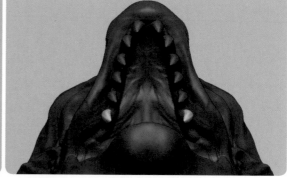

3 增加牙齒的數量。將想要增加的零件以外的部分遮罩起來，在Gizmo 3 D或Transpose的移動軸上，按住Ctrl鍵，朝向想要的方向移動，那麼沒有被遮罩起來的零件就會複製增加。（但如果SubDivision Levels啟用的話，則會無法如此複製）。調整增加的牙齒方向及位置並重複這個步驟，直到牙齒增加到想要的數量為止。

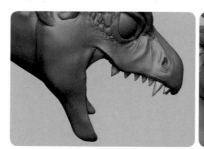

4 為了作業方便，將牙齒區分為另外的SubTool。

5 修改牙齒的形狀和排列的方式。將前面的4顆牙齒調整成較小一些，並將由前方數來第3顆牙，也就是相當於犬齒的部分，調整成較大較顯眼的尺寸。由於這隻龍族角色預定要輸出的尺寸較小，所以需要保留一定程度的厚度。

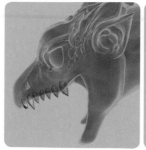

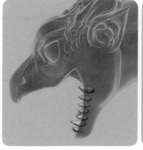

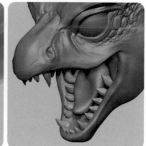

6 在下顎也配上牙齒。製作完成的牙齒可以用Duplicate進行複製。點擊Deformation內Mirror功能的Y軸鍵。如此便可在Y軸上進行翻轉。

7 使用移動軸或Gizmo3D來移動至符合下顎的位置，再用Move Topological筆刷來進行微調整。

4 舌頭的造形 ▶▶

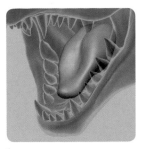 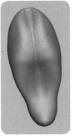 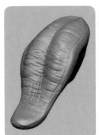 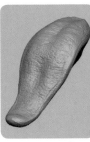

1 製作舌頭零件。使用IMM basic筆刷叫出一個球體,再以SnakeHook筆刷變形處理。

2 使用SnakeHook筆刷將外觀輪廓製作出來後,再使用ClayBuildUp筆刷進行堆塑。

3 當形狀完成後,接著要進入細節塑形。如果只是表面光滑的話,未免感覺少了些什麼,所以使用Slash3筆刷大略加上一些凹凸形狀。然後再以Smooth功能撫平後,將Standard筆刷的Strokes改成Spray,以及將Alpha設定為Alpha 23,追加細微的粗糙質感。這些完成後,最後一樣要用Smooth功能調整修飾。

5 角的造形 ▶▶

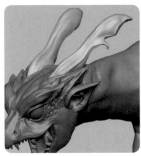 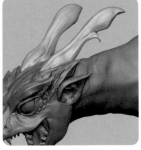 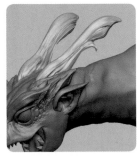 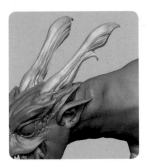

1 對頭上的角零件進行最後修飾。因為我想要多少呈現一些堅硬的質感,所以使用ClayBuildUp筆刷在保留表面凹凸的狀態下增加一些分量感。

2 使用Slash3筆刷雕刻出細小的溝痕。溝痕的深度不要太單調,根部與前端要刻得較深,中央一帶則要刻得較淺一些。

3 將角前端的外觀輪廓及步驟2的溝痕邊緣部分,以Alt鍵+Slash3筆刷使邊緣更加突顯。再使用Pinch筆刷微調整有雕刻的部位及角的前端。最後再以Pinch筆刷將角的前端捏尖。

6 耳朵的修飾 ▶▶

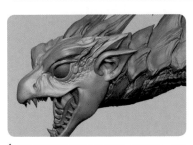

1 各部位零件各自的作業也進展到一定程度了,所以要在這個階段將耳朵和臉部以Merge合體在一起。

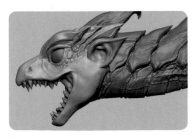

2 套用DynaMesh來讓各部位結合。邊緣交接處使用Smooth筆刷來撫平修飾。

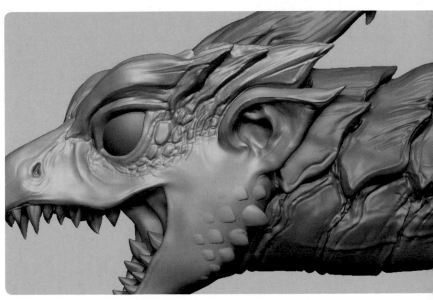

3 讓耳朵與臉部連接的部位更自然,並將耳洞的部分雕刻出來,對耳朵做最後的修飾。

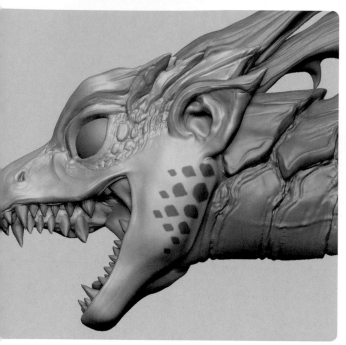

2 反轉遮罩，使用Move筆刷將鱗片的形狀拉出來。

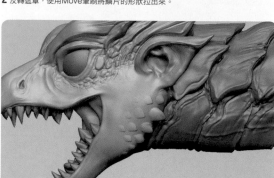

1 製作下顎的鱗片。由於是帶有尖刺形狀的鱗片，所以要先將尖刺拉伸出來，然後使用MaskPen筆刷進行遮罩後，將其加入鱗片的形狀。配置時有去意識到要讓愈靠外側部位的鱗片尺寸愈大一些。

3 解除遮罩，確認形狀。

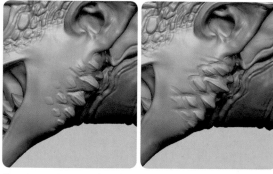

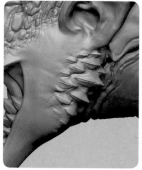

4 為了要強調出尖刺，使用ClayBuildUp筆刷在鱗片與鱗片之間進行雕刻。再以Alt鍵＋Slash3筆刷為尖刺頂峰部分加上邊緣。

5 使用Move筆刷或是SnakeHook筆刷尖刺調整的大小及方向。然後再進一步使用ClayBuildUp筆刷和Slash3筆刷來進行雕刻。尖刺的前端使用Pinch筆刷來捏尖。

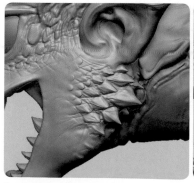

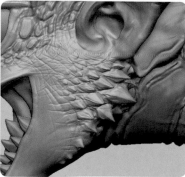

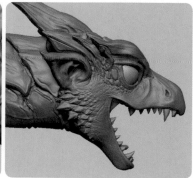

6 想要多增加一些既淺又小的尖刺，所以使用SnakeHook筆刷多拉伸出一些尖刺形狀。最後是使用Slash3筆刷，一邊意識到皮膚的皺紋與眼睛周邊的鱗片之間的自然連接形狀，一邊加上細小的線條做最後修飾。

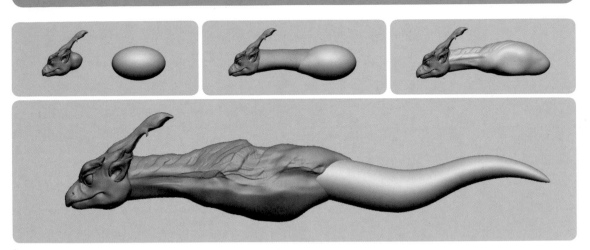

1 製作軀體零件的基底形狀。

以Append叫出球體並藉由Gizmo等功能將軀體移動到想要的位置，變形成蛋形。複製軀體零件，變形處理製作成頸部的部分。將複製完成的零件Merge成單一個零件，再套用DynaMesh結合在一起。使用Move筆刷或ClayBuildUp筆刷稍微整理一下形狀。軀體部分看起來沒什麼問題，接下來再叫出一個球體，變形後製作成尾巴部分。

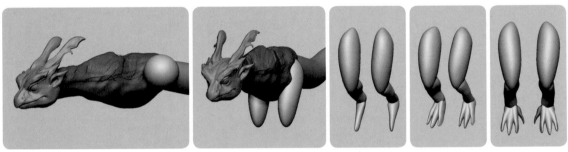

2 製作腳部的基底形狀。

使用IMM basic筆刷在軀體零件上叫出球體，再透過Gizmo來直向變形，同時調整位置，製作出大腿的基底形狀。將製作好的大腿部分以Groups Split分拆零件，然後複製大腿零件，將其變形‧移動，製作成小腿部分的零件。接著再複製小腿部分，將其變形‧移動，製作成足部。足部的部分要複製成4根並排，組合成腳趾的基底形狀。

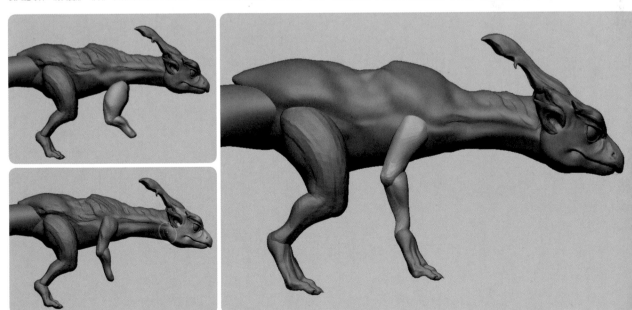

3 製作手臂的基底形狀。

複製剛才製作完成的腳部零件的基底形狀，區分為大腿‧小腿及足部等部分。翻轉大腿‧小腿部分的方向，移動到手臂的位置。直接拿來用的話，對手臂來說過於粗大，所以還要使用Move筆刷來調整形狀。將剩下的足部零件移動到手的位置，製作成手的基底形狀。

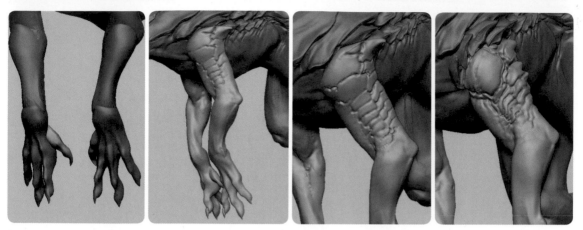

1 在上臂部分加入鱗片的細節塑形。因為不希望鱗片的大小太單調，所以決定在肩膀部分覆蓋較大的鱗片，使用Slash3筆刷稍微加上線條來標示。決定好看起來不錯的形狀設計後，配合線條的形狀，使用ClayBuildUp筆刷來堆塑，並使用Slash3筆刷來雕刻出較深的溝痕，鱗片的邊緣是使用Alt鍵＋Slash3筆刷來製作邊緣的形狀。

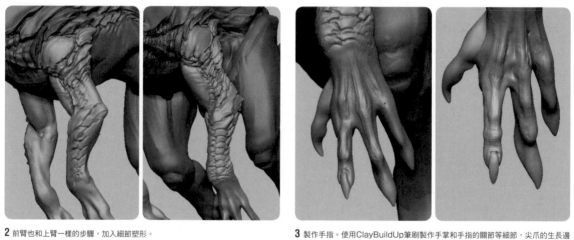

2 前臂也和上臂一樣的步驟，加入細節塑形。

3 製作手指。使用ClayBuildUp筆刷製作手掌和手指的關節等細節，尖爪的生長邊緣是用Slash3筆刷來雕刻出溝痕。

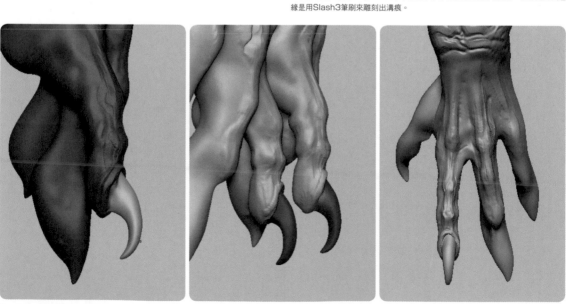

4 將尖爪以外遮罩起來，使用Move筆刷來調整尖爪的彎弧。之後再反轉遮罩，增加一些尖爪根部部位的分量感。

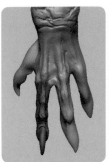 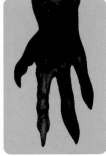 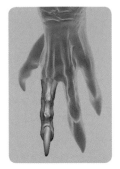 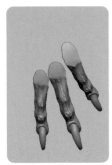 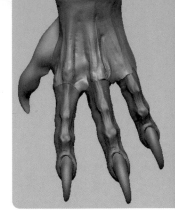

5 將製作好的手指遮罩起來，再以Group Masked 來區分PolyGroup。

6 用Groups Split將手指零件分離，分開後的手指和手部各自以Close Holes將孔洞填埋起來。

7 這次製作的時間比較緊急，所以直接複製了3根手指來使用。

8 配合手指的位置，調整一下長度。正中央的手指長度是最長的。

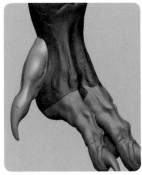 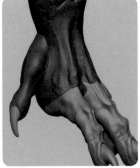 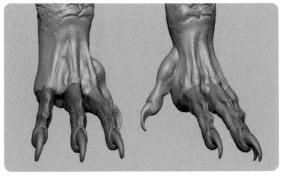

9 製作拇指。使用ClayBuildUp筆刷堆塑關節部位，加上一些強弱對比。將尖爪以外遮罩起來，使用Move筆刷強調出尖爪的彎弧。

10 將手指和手部Merge成一個零件，套用DynaMesh結合起來。然後再使用Smooth筆刷將手指和手部高低落差撫平。

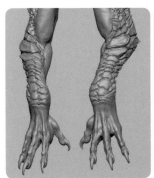 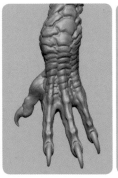 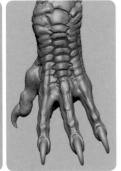 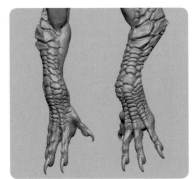

11 在手背加入鱗片的細節塑形。使用Slash3筆刷雕刻出一些溝痕，要呈現出由前臂的鱗片自然延伸過來的感覺。先將手背中央的那一列鱗片雕刻成橫寬的六角形，然後再由六角形各個頂點拉線延伸到下一個鱗片來當作是位置參考輔助線。

12 鱗片的溝痕要一直擴展延伸到手部的側面為止。

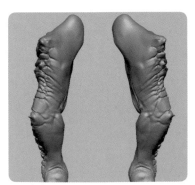 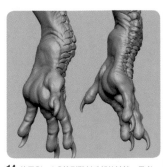 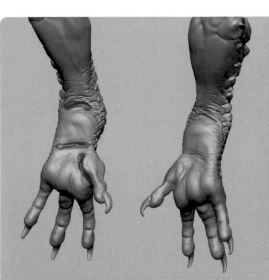

13 手臂零件想要呈現出外側覆蓋著鱗片的堅硬質感，內側則是具有皮膚感的柔軟質感，所以內側要加入不同於外側的細節塑形。

14 使用Slash3筆刷雕刻手部的皺紋。思考一下當手部或手臂彎曲時容易產生皺紋的位置，於是便以紅線的位置為中心，將皺紋雕刻出來。製作時參考了自己的手部，以及動物的手部照片。

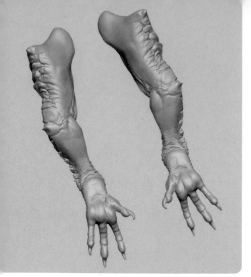

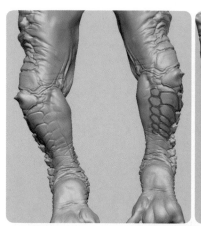

15 對手臂內側做最後修飾。

16 讓外側的鱗片細節塑形與內側的部分連接在一起。使用Slash3筆刷雕刻成由外側朝向內側逐漸變小的狀態（紅線部分）。

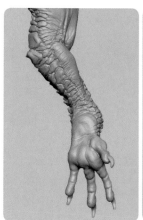

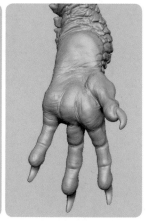

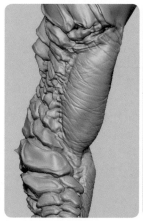

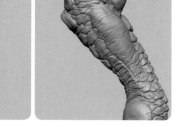

17 使用Slash3筆刷追加手掌的細小皺紋。使用Pinch筆刷，製作皺紋聚集的部位。

18 使用Slash3筆刷加上由鱗片轉變成皮膚質感的線條細節塑形。調整線條的深度，讓愈朝向皮膚緊繃部位方向的線條變得愈來愈淺。

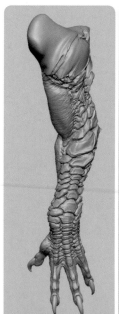

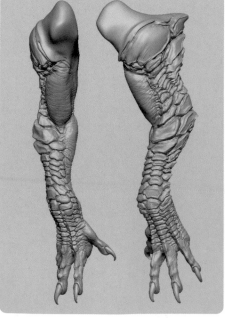

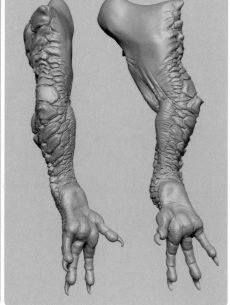

19 使用Move筆刷將鱗片調整至排列整齊，如此一來手臂・手部零件就完成。

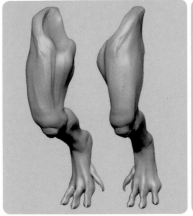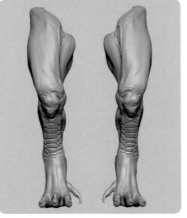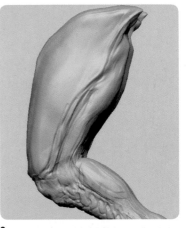

1 在腳部也加上鱗片的細節塑形。和手臂相同，先使用Slash3筆刷在小腿加上位置參考用的輔助線。

2 大腿的前面不要加上細微的鱗片，呈現出一大片堅硬質感的細節塑形。

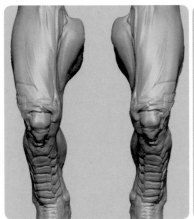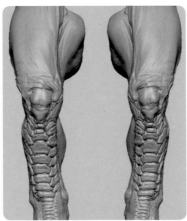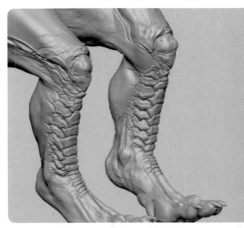

3 膝蓋頭也是用ClayBuildUp筆刷將細節製作出來。膝蓋和大腿的鱗片交界處同樣是用Slash3筆刷雕刻而成。

4 對小腿上的鱗片進行最後修飾。使用Slash3筆刷雕刻出溝痕，再用ClayBuildUp筆刷將鱗片的輪廓堆塑出來。

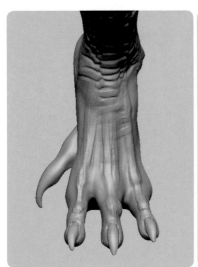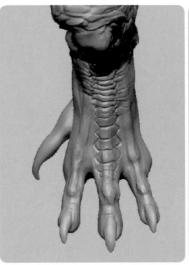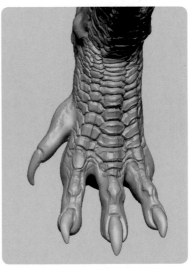

5 將足部的鱗片也同樣雕刻出來。使用Slash3筆刷雕刻鱗片溝痕部分，再以Alt鍵＋Slash3筆刷來突顯出鱗片輪廓的邊緣部位。尖爪的輪廓也是以Slash3筆刷雕刻而成。

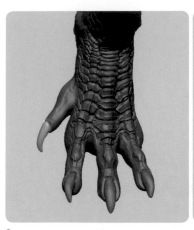 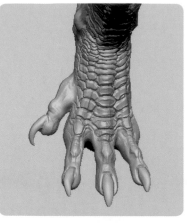 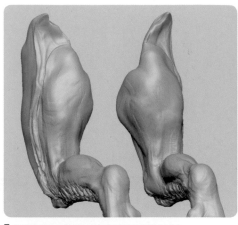

6 將拇趾的尖爪以外都遮罩起來，使用Move筆刷來強調彎弧。接著讓遮罩反轉後，將根基部分也堆塑出來。腳趾保持這樣的粗細其實也可以，但是因為預計輸出的尺寸較小的關係，所以還是增加了一些分量感。

7 和手臂相同，腳部的內側想要呈現出柔軟的皮膚感，所以塑形成與鱗片不同的細節。

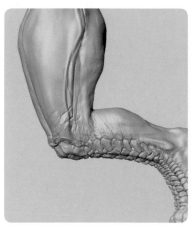 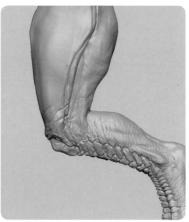 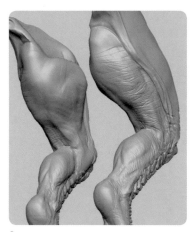

8 腳部側面是用Slash3筆刷來雕刻出皮膚的細節，一邊讓細線彼此交錯，一邊向下延伸。

9 內側也同樣加上雕刻處理。腳底也要配合皮膚的皺紋，使用Slash3筆刷來加入細節塑形。

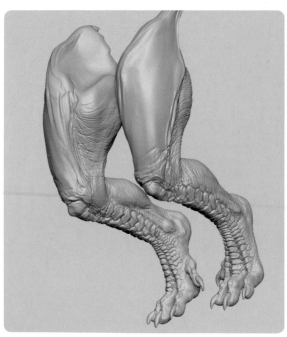 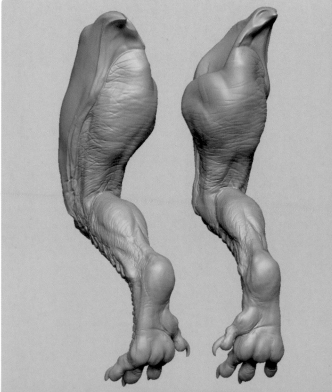

10 在皮膚整體加上細節塑形之後，足部的零件就完成了。

1 背部要製作出質地看起來堅硬的鱗片。使用Slash3筆刷一邊畫線，一邊將鱗片的形狀決定下來。

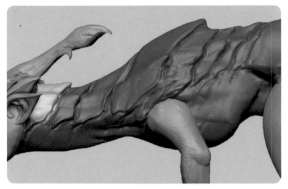

2 為了要呈現出鱗片是一片一片重疊的效果，先將鱗片以外遮罩起來，再使用Move筆刷拉伸變形，製作出高低落差。

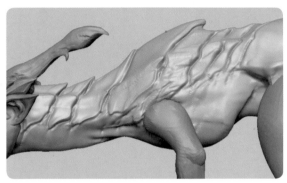

3 重複這個作業，將背後所有的鱗片都加上高低落差。

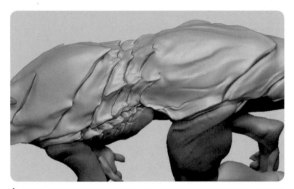

4 使用Slash3筆刷將溝痕雕刻得更深一些。鱗片的邊緣是用Alt鍵＋Slash3筆刷將邊緣突顯出來。

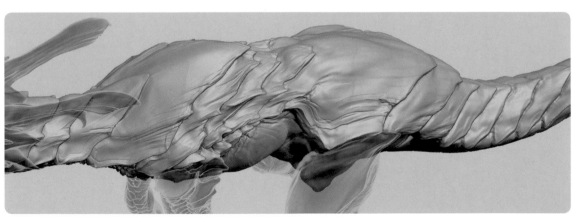

5 使用Slash3筆刷來加入最後修飾的細節塑形。

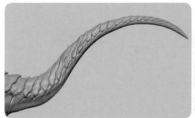

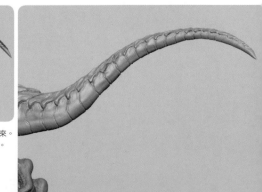

6 在尾巴上也加入鱗片。先使用Slash3筆刷畫出輔助線，再使用ClayBuildUp筆刷一片一片將鱗片堆塑出來。為了要讓鱗片部分與皮膚部分呈現出高低落差，先將鱗片遮罩起來，再使用Move筆刷來將高低落差強調出來。

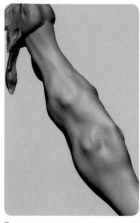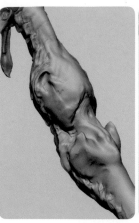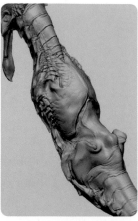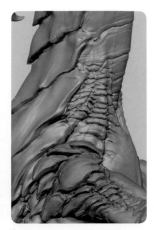

7 製作腹部的細部細節。使用Move筆刷粗略的成形，等到將形狀一定程度決定好後，再使用ClayBuildUp筆刷，一邊意識到肋骨的形狀，一邊在腹部做堆塑和切削加工。細小的部位則是使用Slash3筆刷。為了要加上更多細部的細節塑形，所以作業的過程中會以Divide來增加Polygon面數，但這樣會使得Smooth筆刷的效果變差，因此也常會改用Smooth Stronger筆刷來修飾表面。

8 關於細節塑形的部分，如果是從什麼都沒有的體表直接連接到佈滿鱗片的手臂，感覺會有些突兀，所以便加上一些鱗片的細節塑形，以便能夠銜接得更自然。

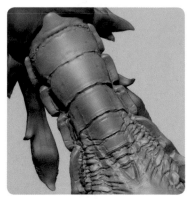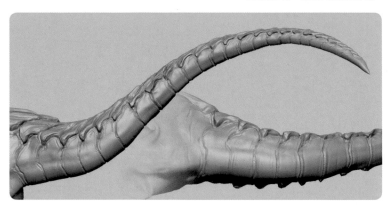

9 蛇腹結構的部分是以Shash3筆刷雕刻之後，再用Alt鍵＋Slash3筆刷來將邊緣突顯出來。

10 尾巴部分的蛇腹結構也同樣是先雕刻後，再將邊緣突顯出來。

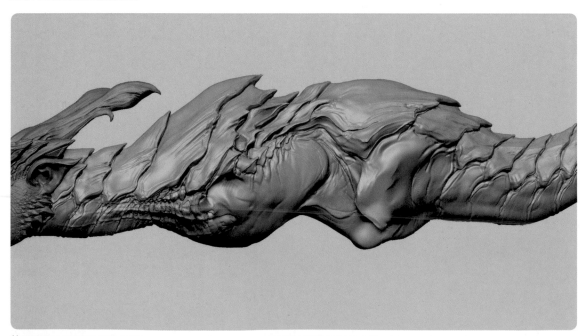

11 軀體完成了。背部鱗片的排列間隔不要陷入單調的節奏感，製作時要去意識到讓大小尺寸等呈現出漸層變化。身上像是有關節、經常會活動的部位，要以細小的鱗片來做出區隔，呈現出易於活動的感覺。

2 為了要雕塑出複雜的形狀，先以Divide將Polygon的面數提升。

1 以Append將物件叫出來後，使用Initialize轉換成Qcube。為了方便後續調整翅膀的厚度，將前後區分成一個PolyGroup。透過Gizmo 3 D來讓厚度減薄，並將翅膀移動到想要安裝的位置。

3 使用SnakeHook筆刷來變形處理，製作出翅膀的外形輪廓。

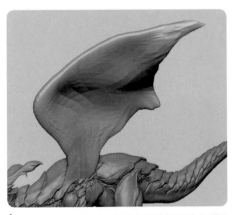

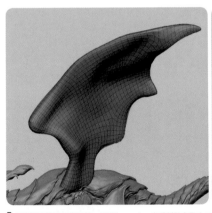

4 一邊思考軀體與翅膀的接地部分不會受到背部鱗片造成干擾的位置，一邊進行變形加工。

5 某種程度決定好形狀後，以ZRemesher來重新貼上Polygon網格。因為還要保留PolyGroup的關係，KeepGroups要開啟為on。

6 骨架部分使用ClayBuildUp筆刷堆塑出粗略的凹凸形狀之後，再用Pinch筆刷將堆塑好的骨架部分捏得更細一些，然後使用Slash3筆刷將骨骼和翼膜的交界部位雕刻出來。最後以Move筆刷將全體的形狀都變形調整得更銳利一些。

7 使用Slash3筆刷雕刻翅膀上尖爪根基的形狀，然後再使用ClayBuildUp 筆刷讓根基部分整個堆高。同樣的，也使用ClayBuildUp筆刷讓尖爪也稍微堆高一些。

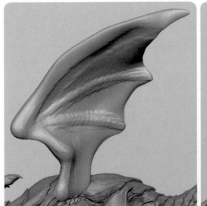

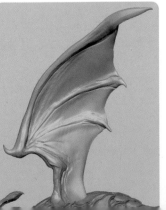

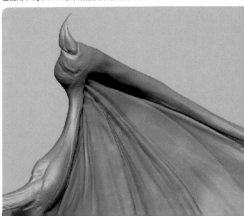

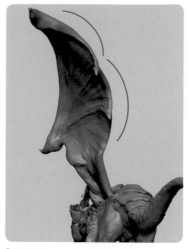 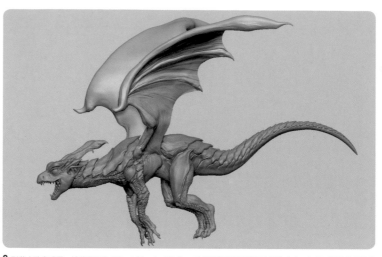

8 想要讓翅膀尖爪之間的翼膜部分看起來有些下垂的感覺，於是就用Move筆刷來稍微變形加工。再搭配Pinch筆刷，將翅膀的邊緣捏得薄一些。

9 形狀大致完成了，接著要以SubTool Master的Mirror功能來將右側的翅膀也製作出來。如果一開始就直接將左右翅膀同時製作出來的話，會出現不容易觀察的死角，也不好製作，所以一開始只先做單側的翅膀。

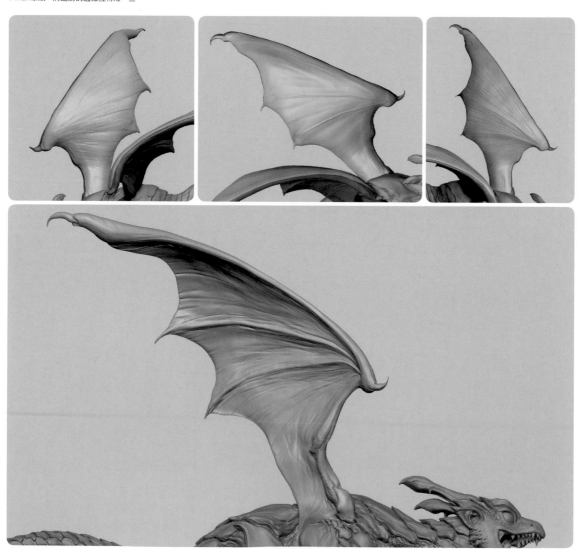

10 翅膀外側也加上細節塑形，這裡的面塊細節塑形只要簡單製作就可以了。翅膀上的手指骨骼部分想要呈現出更加凸出的形狀，於是使用ClayBuildUp筆刷或是Alt鍵＋Slash3筆刷來進行堆塑，細部細節的塑形則是使用Slash3筆刷，以第一指為中心，加上呈放射線狀展開的線條。最後再以Smooth筆刷來調整線條的深度便完成了。

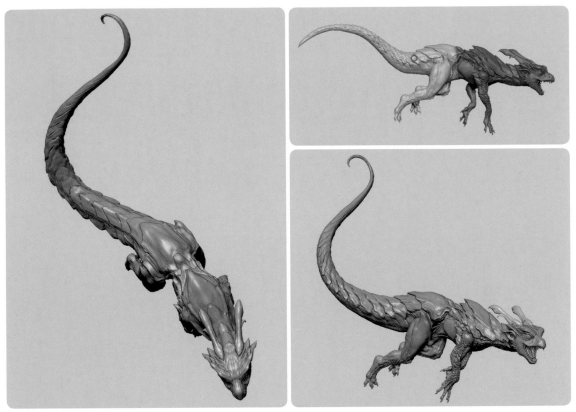

1 使用Transpose Master功能來調整姿勢。這次是要設計成正在天空中飛翔的姿勢。我在設計姿勢的時候,經常會去意識到如何能讓身體的流線形狀看起來更優美。尾巴前端的彎弧是用Spiral筆刷處理。這個筆刷習慣之後,很簡單就能製作出讓人看起來感到暢快的彎弧,是我很喜歡的筆刷之一。

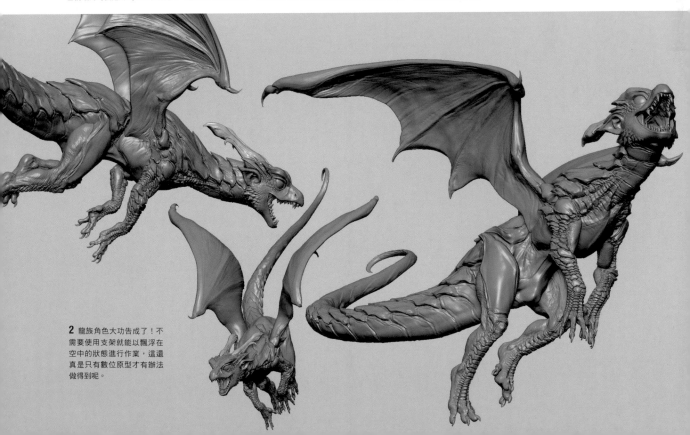

2 龍族角色大功告成了!不需要使用支架就能以飄浮在空中的狀態進行作業,這還真是只有數位原型才有辦法做得到呢。

02 製作貓龍

接下來要為各位簡單介紹乘坐在少年膝上的貓龍全身製作流程。輸出時是使用石膏素材。

1 臉部的粗略雕塑 ▶▶

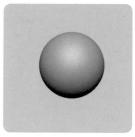

1 由一個球體開始製作臉部。

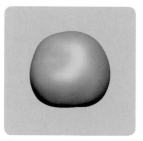

2 先將粗略的形狀捏塑出來。使用Move筆刷來變形加工。

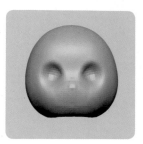

3 使用ClayBuildUp筆刷來加上眼睛的位置，以及鼻子位置的輔助線。

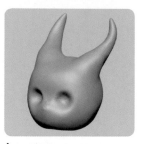

4 因為想要讓角色頭上長角的關係，先套用DynaMesh化，再使用SnakeHook筆刷拉長延伸頭部來長角。一開始塑形的階段常會需要大幅度的變形，所以每次遇到Polygon崩壞時，就再更新一次DynaMesh來重新貼上Polygon。

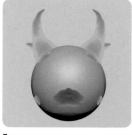

5 為了要加上眼球，以 Append 叫出球體。

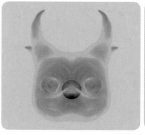
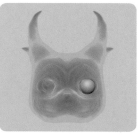

6 藉由Gizmo3D或Transpose的移動軸，讓球體符合眼睛的尺寸，移動至步驟3預定的輔助線位置。

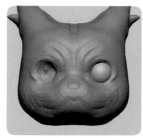

7 以目前的狀態來說，只有左眼，所以要使用Zplugin內SubToolMaster的Mirror功能，以X軸為基準，反轉複製製作出右眼。

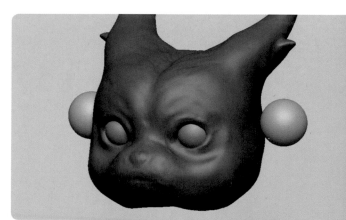

8 使用ClayBuildUp筆刷進行堆塑，要去意識到眼瞼的厚度。

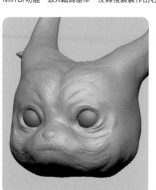

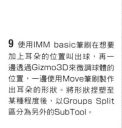

9 使用IMM basic筆刷在想要加上耳朵的位置叫出球，再一邊透過Gizmo3D來微調球的位置，一邊使用Move筆刷製作出耳朵的形狀。將形狀捏塑至某種程度後，以Groups Split區分為另外的SubTool。

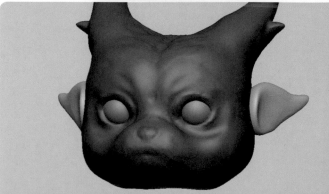

2 臉部的細節呈現 ▶▶

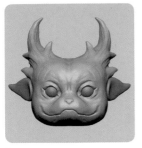 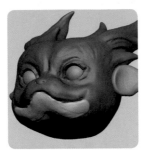 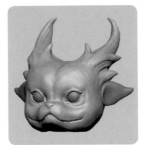 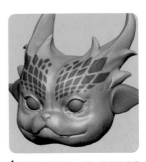

1 使用Slash3筆刷來刻畫出口部的線條，當作位置參考輔助線。

2 因為想要在口部的上下側呈現出高低落差的關係，將下唇部分以外都遮罩起來，然後使用Move筆刷朝向後方拉伸變形加工。

3 變形加工使用的是Move 筆刷，堆塑、切削使用的是ClayBuildUp 筆刷，細節的堆塑及切削則是使用Slash3筆刷。使用ClayBuildUp筆刷堆塑眼瞼和鼻子，再以Smooth撫平修飾後，使用Slash3筆刷製作出溝痕及邊緣的形狀。

4 頭的部分使用MaskPen筆刷來將想要製作的鱗片形狀遮罩起來。這次是設計成菱形的鱗片，並且愈往後方形狀愈大的狀態。

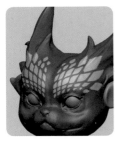 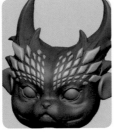 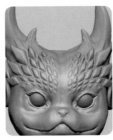 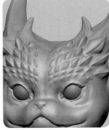

5 反轉遮罩，使用Move筆刷來拉伸、堆塑鱗片。較小的鱗片高度較低、較大的鱗片高度較高，請意識到不要都是相同的高度。如果感覺邊緣形狀太銳利的話，使用Smooth筆刷來稍微撫平修飾。

6 遮罩解除後，套用DynaMesh，讓鱗片的形狀成形。接著使用Smooth筆刷撫平修飾後，再以Slash3筆刷來堆塑出想要呈現得更明顯的邊緣形狀。

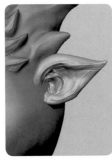 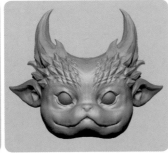 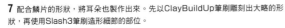 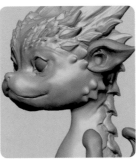

7 配合鱗片的形狀，將耳朵也製作出來。先以ClayBuildUp筆刷雕刻出大略的形狀，再使用Slash3筆刷造形細節的部位。

8 下顎部分也要追加鱗片。使用SnakeHook筆刷在想要製作成鱗片的位置拉伸變形。然後使用ClayBuildUp筆刷、Slash3筆刷刷刻出鱗片的形狀。

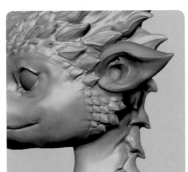 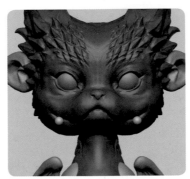 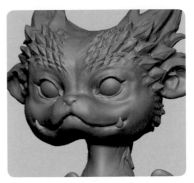

9 為了要讓鱗片的流動感更加順暢，使用Move筆刷來進行調整。

10 接著要長牙齒，使用IMM basic筆刷在想要的位置叫出球體。

11 使用SnakeHook筆刷將叫出來的球體雕塑出牙齒形狀。再使用Pinch筆刷捏出前端的邊緣。

3 軀體的造形 ▶▶

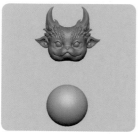

製作軀體零件的基底。以Append叫出球體，藉由Gizmo 3 D來決定好位置後，朝上下方向拉伸變形。然後再使用SnakeHook筆刷，拉長頸部的部分連接到臉部零件上。

4 手臂的粗略雕塑 ▶▶

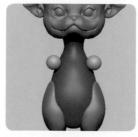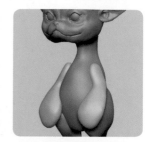

1 使用IMM basic筆刷叫出球體，以Groups Split區分為另外的SubTool。

2 使用SnakeHook筆刷將形狀塑造出來。因為會有較大幅度的變形，如果作業的過程中發生Polygon崩壞的話，那就套用一次DynaMesh再繼續作業。

5 手臂・手部的造形 ▶▶

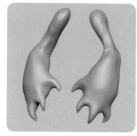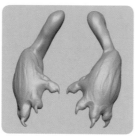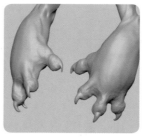

1 使用SnakeHook筆刷，將手指的形狀拉出來。

2 使用ClayBuildUp筆刷進行堆塑，在手背的部分及手指的隆起形狀部位增加一些分量感。

3 製作尖爪。使用SnakeHook筆刷來拉長變形手指的隆起形狀，向外延伸製作出尖爪的部分，並讓尖爪呈現出彎弧的形狀。外形輪廓製作完成後，使用Slash3筆刷來雕刻尖爪的根基部分。

6 手臂的鱗片 ▶▶

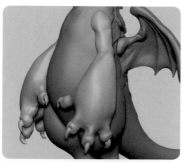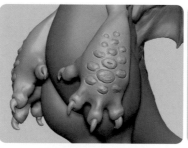

2 使用Slash3筆刷雕刻鱗片，並使用ClayBuildUp筆刷來增加立體感。

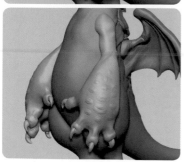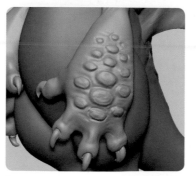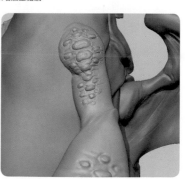

1 使用ClayBuildUp筆刷，一邊進行堆塑，一邊加上位置參考用的輔助線。鱗片尺寸要有漸層變化，所以製作時要意識到在正中央的鱗片尺寸最大，愈往外側尺寸會變得愈小。

3 這次的角色比較不適合太過粗獷的氣氛，所以要使用Smooth筆刷來讓鱗片呈現出一些圓滑的感覺。

4 肩膀的鱗片也以相同的方法製作。注意大小尺寸不要過於單調了。

7 腳部與足部的造形 ▶▶

 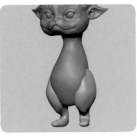

1 使用IMM basic筆刷在想要加上腳部的位置叫出球體，再使用SnakeHook筆刷變形加工。

2 以Groups Split其腳部與軀體分離成另外的SubTool。套用DynaMesh，好讓後續的形狀加工可以更順利。

3 使用SnakeHook筆刷拉出足部的腳趾形狀。一邊更新DynaMesh，一邊進行作業。

8 翅膀的造形 ▶▶

 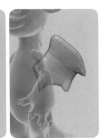

4 因為想要增加一些尖爪根基附近的分量感，所以使用Inflat筆刷來讓形狀隆起（紅色的部位）。

5 製作足部的尖爪。先使用SnakeHook筆刷來拉出尖爪，再使用Slash3筆刷雕刻出溝痕，而尖爪的彎弧則是用SnakeHook筆刷製作而成。

1 以Append叫出Cube3D，藉由Gizmo3D來移動至翅膀的位置。接著同樣藉由Gizmo3D來讓厚度變薄。然後以Divide增加Polygon面數後，再用SnakeHook筆刷來讓形狀成形。

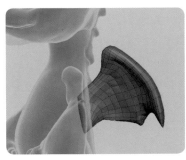 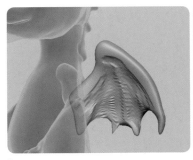

2 以ZRemesher來Retopology重新佈線，整理Polygon。

3 翼膜部分與骨骼部分想要加上高低落差，於是用ClayBuildUp筆刷來進行雕刻。翼膜內側的手指骨骼要使用Slash3筆刷來仔細堆塑（紅線部分）。

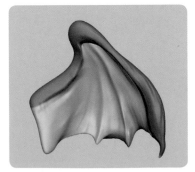

5 使用Pinch筆刷，將前端部位的輪廓捏得銳利一些。翅膀的厚度也同樣使用Pinch筆刷，讓外側周圍變得薄一些。中央部位在列印輸出的時候如果太薄的話，會容易出現孔洞或是強度不足等問題，所以要保留一些厚度。

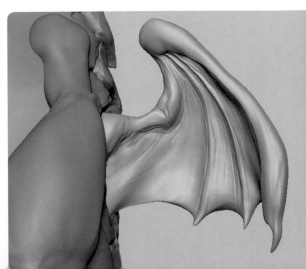

4 想要在翼膜部分加上受重力影響下垂的圓弧感，先將骨骼部分遮罩起來，然後使用Move筆刷來變形加工。

9 軀體零件的造形 ▶▶

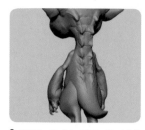

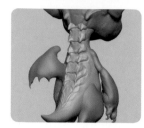

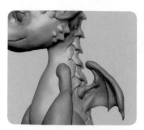

1 使用SnakeHook筆刷將尾巴拉出來。以DynaMesh 重新貼上Polygon後,再使用Smooth筆刷來撫平修飾。

2 使用ClayBuildup筆刷、Slash3筆刷,為背後的鱗片加上位置參考輔助線。

3 將形狀變形加工到某個程度後,使用ClayBuildUp筆刷進行堆塑,並用Slash3筆刷來雕刻出溝痕、製作凸起部分的邊緣。作業時要意識到讓鱗片呈現出兩兩重疊的狀態。

4 使用Move筆刷,調整鱗片流動感、位置做最後修飾。翅膀零件與鱗片之間不要有重疊。

10 一體化 ▶▶

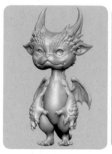

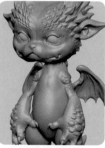

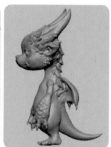

到此時,所有的零件都湊齊了。以DynaMesh將眼睛以外的零件都結合成一體。這次是要用石膏素材來列印輸出,如果輸出的時候,手臂懸空的話,會有強度的問題,所以讓手掌改成放在與腳接觸的位置。一體化處理後,將手臂、足部、翅膀等本來各自獨立的零件之間產生的高低落差,使用Smooth筆刷來撫平修飾。

11 眼睛的塗裝 ▶▶

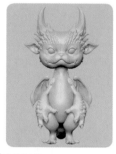

1 關於材質的選用,為了在畫面上看起來更美觀些,眼睛選擇Toy Plastic,本體則是選擇 Skin Shade4的材質。首先以稍微帶點灰色的顏色來上色成本體顏色。

2 使用PenA筆刷來為眼睛上色。先用黑色描繪眼睛的外形輪廓和瞳孔的形狀,然後再用紅色來為眼睛上色。

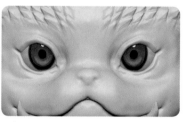

3 如果只有紅色單一色的話,會顯得太過單調。所以上部使用較深的紅色、下部則以添加白色的紅色來追加線條。這裡想要在眼睛的外形輪廓加入一些模糊效果,所以只將RGB打開成on後,使用Smooth筆刷來呈現出模糊效果。

4 眼睛到這裡就算完成到一個段落了。最後再加上高光。

12 頭部的塗裝 ▶▶

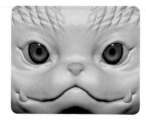

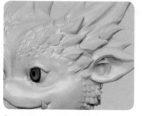

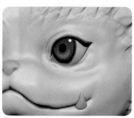

1 鼻子上色成粉紅色,鼻孔的部分則以較深的顏色來區分描繪。

2 以相同的粉紅色在耳朵內側較深的部位,以及口內、眼睛的黏膜部位上色。耳朵的粉紅色部分要將Smooth筆刷的Zadd關成off、RGB開啟成on,只將顏色做模糊處理。

3 頭部的鱗片及尖刺等前端部位要上色成藍色。鱗片部分只在形狀隆起的部分塗上藍色,溝痕的部分則要保留本體色的白色。

4 眼睛周圍的睫毛要用黑色畫出細節,牙齒則用帶點黃色調的白色來區分上色。

156

13 鱗片與翅膀的塗裝 ▶▶

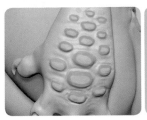
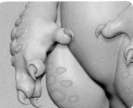
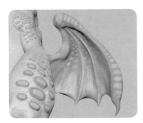
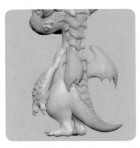

1 手臂的鱗片也同樣塗上藍色。只有單色的話，會顯得太過無趣，所以使用更深一層的藍色來描繪鱗片邊緣。腳部雖然沒有加上鱗片的細節塑形，但也同樣加上顏色試試看效果如何。手部和足部的尖爪使用與牙齒同樣的顏色來區分上色，根基部分則用更深一層的顏色來上色。

2 翅膀的凸起部分塗上和鱗片相同的藍色，凹下部分則塗上與鼻子相同的粉紅色來區分上色。粉紅色的部分在形狀愈深的部位，顏色也要跟著塗得深一點。為了多增加一些資訊量，要追加一些藍色·粉紅色的斑點模樣。

3 背部的鱗片與手足的鱗片相同，先塗上藍色後，再用更深一層的顏色描邊。

14 最後修飾 ▶▶

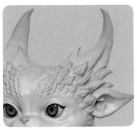
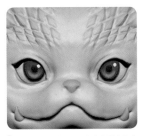
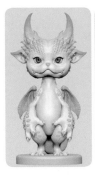
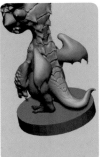

1 使用鱗片描邊時較深的藍色，將頭上的角和耳朵的前端部位顏色加深做最後修飾。

2 眼睛的部分則是要加上高光的白色來做最後修飾。

3 足部的腳趾有點太細，擔心強度會有些不足，所以決定再追加底座。以Append叫出圓柱，使用 ZRemesher 整理好Polygon後，用 Divide 來修飾成平滑。然後再藉由Gizmo3D調整大小以及高度後，配置在腳底下。塗上淡淡的橙色。接著使用 SnakeHook 筆刷為尾巴加上動態感後，再套用DynaMesh將底座也結合成一體化。

15 輸出 ▶▶

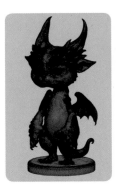

Decimation Master
1-Options
Freeze borders
Keep UVs
Use and Keep Polypaint
Polypaint weight 25

1 在Zplugin內的Decimation Master 將Polygon面數減少。因為要保留Polypaint的關係，將「Use and Keep Polypaint」開啟為on。點擊「Pre-process Current」後，將「% of decimation」的數值減少為想要的Polygon面數的%數，並點選「Decimate Current」執行。這次是設定為100萬Polygon左右。

Please, select what is the size of your SubTool dragon_cat_11_color7merge3k4:

| 3.33 × 6.42 × 3.27 in | | 3.33 × 6.42 × 3.27 mm |
| 84.49 × 163.19 × 82.94 mm | or | 0.13 × 0.25 × 0.13 in |

Update Size Ratios

mm	inch
X(mm) 82.8378	
Y(mm) 160	
Z(mm) 81.32263	
Check Mesh Volume	

2 資料檔案完成後，使用Zplugin內的3D print Hub來執行Export。按下Update Size Ratios即可顯示現在的尺寸，單位選擇mm，輸入想要列印輸出尺寸。這次想要製作出高160mm的模型，所以將 Y(mm) 值設定為160。然後再選擇「Export to VRML」，以VRML格式的資料檔案來Export。

3 這次是以DMM.make公司的石膏素材來列印輸出。輸出品的照片刊載於第51～52頁。

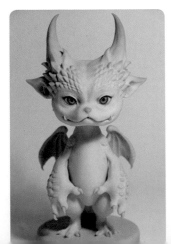

DESCRIPTION 作品解説

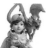

Boy Meets Dragon
006-011／原創造形作品／2021年／全高22cm／ZBrush、Phrozen Shuffle XL
我很喜歡生物與人類搭配的角色組合，所以製作了這件作品。因為製作的時間較短的關係，整體外觀看起來比較簡單一些。

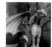

小黑與小白
012-016／原創造形作品／2018年／全高17.5cm／Sculpey黏土、樹脂
『SCULPTORS 01』用的作品範例。
因為想要呈現出一些故事性，於是便與貓咪搭配一起製作成一組了。

Centipede Dragon
017-023／原創造形作品／2019年／全高31cm／ZBrush、Phrozen Shuffle XL
『SCULPTORS 02』的作品範例。
如果說龍也有天敵的話，應該就是這種生物了。

青銅獸面龍
024-027／原創造形作品／2018年／全高16cm／ZBrush、Phrozen Shuffle XL
我在上海博物館看到的青銅館藏設計實在太令人讚嘆，深受影響，便決定製作這件作品了。

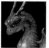

原創龍族角色胸像1
028-032／原創造形作品／2015年／全高12cm／Chavant NSP黏土
龍族角色胸像第1件作品。以鬃獅斷為設計形象。

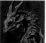

原創龍族角色胸像1（骨骼）
033-035／原創造形作品／2016年／全高12cm／Chavant NSP黏土
這是拿複製原創龍族角色胸像1時弄壞的原型來改造製作而成。

原創龍族角色胸像2
036-038／原創造形作品／2015年／全高11cm／Chavant NSP黏土
東方的龍族角色。因為龍族的身體很長，所以製作成胸像時，自由度也很高，製作的過程讓我感到很有趣。

原創龍族角色胸像2（骨骼）
039-040／原創造形作品／2016年／全高11cm／Chavant NSP黏土
原創龍族角色胸像2的改造作品。

菱蛇
041-043／原創造形作品／2017年／全高11cm／Chavant NSP黏土
這是以蛇龍族為印象製作而成的作品。

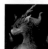

原創龍族角色胸像（老鷹）
044-046／原創造形作品／2017年／全高13.5cm／Chavant NSP黏土
這是以老鷹為設計形象的龍族角色胸像。
為了《超 造形作品集& スカルプトテクニック》製作的作品範例。

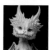

原創龍族角色胸像（貓咪）
047-050／原創造形作品／2016年／全高11.5cm／Chavant NSP黏土
這是我想嘗試製作龍族的角色人物而著手的作品。雖然並沒有特別想要呈現出貓咪的感覺，不過因為太多人說看起來像貓咪，好吧，那就當作是(貓咪)了。

貓龍（3D列印石膏全彩）
051-052／原創造形作品／2021年／全高16cm／ZBrush、DMM.make 全彩3D列印（石膏）
為了這次的作品集出版而製作的作品範例。
由本來就是計畫要以3D列印石膏全彩輸出，所以外型設計得較簡單。

蛋龍（貓咪） 蛋龍（耳廓狐） 蛋龍（骨骼） 蛋龍（東方龍）
053-061、066／原創造形作品／2017-2019年／全高4.5cm／Sculpey黏土
蛋龍系列作品。
這系列的開端本來是大山龍前輩拿我的龍族角色當作主題，製作成一隻蛋龍，因為實在太過可愛的關係，而且我的角色能獲得前輩的青睞，真的很叫人開心，所以我就決定自己接著把這個系列作品製作下去了。

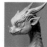

西方龍習作
062-065／原創造形作品／2018年／全高10cm／Sculpey黏土
為了拍攝造形中的影片而製作的西方龍習作。

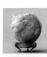

玉龍
067／原創造形作品／2018年／ZBrush
ZBrush練習用。製作時有意識到不需要拆件只要1個零件就能完成輸出的形狀。

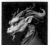

龍人胸像
068-069／原創造形作品／2019年／全高28cm／ZBrush、Phrozen Shuffle XL
這是《SCULPTORS 03》的作品範例。由於角色是龍人的關係，所以在臉部加上了一些表情。

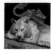

青龍白虎
070-072／原創造形作品／2018年／幅28cm／Sculpey黏土、環氧樹脂補土
就象所謂的「龍爭虎鬥」，一般龍與虎之間會給人相互對立的印象，但這件作品試著要呈現出兩者和睦相處的感覺。塗裝是由珍妮小姐負責，她的塗裝作品總是那麼的漂亮。

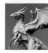

西方龍 粗略雕塑
073／原創造形作品／2017年／全高20cm／Sculpey黏土
這是為了用來討論Dragon Gyas的角色設計而試作的作品。不過最後採用的是另外的設計。

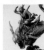

丙申
074-078／原創造形作品／2016年／全高26cm／Chavant NSP黏土
原本是配合2016猴年新年製作的作品。後來整個精修過後，由末那Models推出商品化的販售產品。

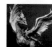

酉年
079／原創造形作品／2017年／全高40cm／Chavant NSP黏土
配合2017雞年新年製作的作品。

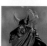

蝙蝠
080-083／原創造形作品／2020年／全高20cm／ZBrush、Phrozen Shuffle XL
《SCULPTORS 04》的作品範例。我希望這個怪人系列作品能夠繼續製作下去。

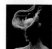

Blue
084／原創造形作品／2020年／ZBrush、Keyshot
ZBrushの練習用。算繪使用的是Keyshot。

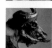

原創創作生物（牛）
085-087／原創造形作品／2013年／全高10cm／Caramel Clay黏土
這個時期嘗試了Sculpey黏土以外的黏土材料，並試著製作成胸像作品。這裡使用的是Caramel Clay黏土，將形狀雕塑完成後，還可以追加許多細節，操作起來很有趣的黏土。

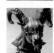

原創創作生物（山羊）
088-089／原創造形作品／2013年／全高10cm／Chavant NSP黏土
因為想試試看NSP黏土，於是便製作了這件胸像。NSP黏土我大多使用的是Medium硬度。

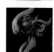

奈亞拉托提普
090-091／原創造形作品／2018年／全高15cm／Chavant NSP黏土
以正在變身成人型的狀態為印象製作而成。

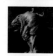

加塔諾托亞
092-093／原創造形作品／2017年／全高11cm／Chavant NSP黏土
為了和原型師前輩塚田貴士一起參加會展活動而製作的克蘇魯系列作品。回想起來能夠和前輩一起參與活動真得是很開心。

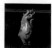

黑山羊幼仔
094-095／原創造形作品／2017年／全高4cm／Sculpey黏土
製作時心裡想著如果能讓這個角色呈現出幾分可愛就好了。

克蘇魯
096-098／原創造形作品／2017年／全高11cm／Chavant NSP黏土
身處海底，感覺好像冷冷的姿勢。

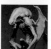

Cthulhu
099／原創造形作品／2017年／全高30cm／Sculpey黏土
本來是想說要製作一個大尺寸克蘇魯而開始著手。不過最後是做到一半放棄了。

作品名稱
刊載頁面／作品內容／初次發表／尺寸／材料或使用的軟體＆機材
作家本人的意見

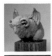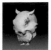

原創創作生物（羊）
100上／原創造形作品／2015年／全高7.5cm／Sculpey黏土

扁面蛸克蘇魯
100左下／原創造形作品／2019年／ZBrush

扁面蛸哈斯塔
100右下／原創造形作品／2019年／ZBrush

卡拉帕星人
101左上／原創造形作品／2016年／全高6.5cm／
Chavant NSP黏土

原創創作生物（章魚）
101右上／原創造形作品／2014年／全高10cm／
Chavant NSP黏土

龍型擺飾
101下／原創造形作品／2019年／ZBrush
這幾頁很多都是我在工作之餘自己製作的造形作品。

午睡
102-103／原創造形作品／2016年／全高21cm／Sculpey黏土
這是拿來當作練習雕塑木頭而製作的作品。

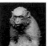

猿猴
104／原創造形作品／2019年／全高16cm／Chavant NSP黏土
以NSP黏土雕塑的粗略雕塑作品。

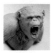

黑猩猩
105／原創造形作品／2014年／ZBrush
這是剛開始學習ZBrush的時候的練習作品。

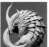

穿山甲
106／原創造形作品／2017年／全高9cm／Chavant NSP黏土
拿來當作練習NSP黏土而製作的作品。

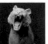

老虎
107上／原創造形作品／2019年／全高7cm／Chavant NSP黏土
製作完小山豬後，也想要有隻小老虎，便著手製作而成的作品。

小山豬
107左中／原創造形作品／2018年／全高3.5cm／Sculpey黏土
2019年豬年的生肖造形作品。

1/6 骸骨
107左下／原創造形作品／2014年／全高3.5cm／FUSE-WAX
這是用來練習一種叫做「FUSE」的造形用蠟而製作的作品。

吉澤家的小狗佩羅
107右下／原創造形作品／2018年／全高12cm／Chavant NSP黏土
佩羅是我到原型師前輩吉澤光正家作客時，陪我一起玩耍的小狗。是一隻非常親人、非常可愛的吉娃娃。

蟬人的蛻殼
©円谷プロ
108-110／愛好者藝術／2019年／全高6cm／ZBrush、Phrozen Shuffle XL
製作時正好是在夏天，因此就一邊看著從公園撿回來的蟬殼，一邊進行塗裝作業了。

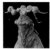

角蟬人
©円谷プロ
111／愛好者藝術／2014年／ZBrush
我在一本書中看到角蟬的照片，就想要自己也來製作一隻角蟬了。

蟬人胸像
©円谷プロ
112-113／愛好者藝術／2019年／全高10cm／ZBrush、Phrozen Shuffle XL
製作成像是素描時使用的石膏像風格。

油蟬人（雄·雌）
©円谷プロ
114-115／愛好者藝術／2019年／全高12cm／ZBrush、Phrozen Shuffle XL
一口氣製作了一雄一雌的兩隻油蟬人。像這樣可以輕易製作出兩件有些類似，但又不同的作品，正是數位原型工具的極大優勢之一。

日本種蟬人
©円谷プロ
116-117／愛好者藝術／2019年／全高8.5～14.3cm／ZBrush、Phrozen Shuffle XL
為了在円谷Wonder Festival展示而製作的作品。很開心能夠和原型師前輩大山龍一起參加這個活動。

灌籃高手 櫻木花道&赤木剛憲
©／愛好者藝術／2016年／全高10.5cm／Sculpey黏土
《SLAM DUNK灌籃高手》是我一讀再讀，愛不釋手的漫畫作品。聽說要改編成電影，我非常的期待。

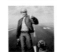

TIGER & BUNNY 基斯·古德曼與愛犬約翰
©BNP／T&B PARTNERS
119／愛好者藝術／2013年／全高22cm／Sculpey黏土
TIGER & BUNNY裡面登場的角色每位都極具魅力。想要找一個角色來製作，最後選擇了基斯。我非常期待動畫的新系列作品。

超級賽亞人3 孫悟空-龍拳爆發-
© Bird Studio／Shueisha, Toei Animation
120／PREMIUM BANDAI 塗裝完成示範用的原型／2021年／全高約21cm／ZBrush
這是我最喜愛的《七龍珠》。我還記得小時候到電影院去觀看的回憶。能夠參與這件產品的製作，實在太叫人開心了。因為實體很難像原本的插畫那樣在悟空身上呈現出畫面的立體感，因此決定在後方配置一條彎來彎曲的龍尾巴。如果這樣的佈局能夠成功在這件角色人物模型中多塞入一些資訊量的話，那就太好了。

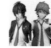

星光少男 KING OF PRISM
香賀美大河／十王院翔
© T-ARTS ／ syn Sophia ／ キングオブプリズム製作委員
121／FLARE公司的塗裝完成示範用原型／2016-2017年／全高約21cm／ZBrush
這是我去電影院看過好幾次的星光少男 KING OF PRISM的兩位男主角，大河與翔。我很高興能夠廠商能夠推出商業人物模型的產品。

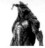

傑頓
©円谷プロ
122-123／ACRO「KAIJU Remix Series」的塗裝完成示範用原型
／2016年／全高約32cm／Sculpey黏土
這是我在超人力霸王怪獸當中最喜歡的怪獸。

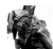

『新世紀福音戰士』系列作品
【EVANGELION Sensibility】新世紀福音戰士初号機『ira』
©カラー
124-125／METAL BOX GK用原型／2008年／全高約33cm／Sculpey黏土
這是我第一次承接的一般版權商品的原型工作，所以印象非常深刻的作品。是我正好20歲左右時製作的作品。受到松村しのぶ老師和竹谷隆之老師的影響很深。

Dragon Gyas
©MAX FACTORY · Arclight ©イシイジロウ
126-134／為了MAXFACTORY×Arclight Games超新感覺角色人物模型桌遊《Dragon Gyas》而設計的作品／2019年／ZBrush

Grandragon巨龍
我參與了龍族角色的設計與造形製作工作。很高興有機會能夠從設計階段就開始參與。因為是巨龍的關係，所以刻意呈現出具有分量感的設計。

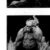

Regenedrake袋龍
這是應廠商的要求製作出一個具有回復能力的角色。我是以食蟲植物為設計主題。一開始角色的形象設計更偏向薩滿的感覺，不過最後呈現出來的是像這樣的形象。

Aapdrake猿龍
因為是兇猛而且攻擊力強大的角色，所以設計成身體強壯的角色形象。

Wulfdrake狼龍
這是設計成符合動作敏捷的角色特性。臉部是以鬣狗為設計主題。

Wormdrake晶龍
因為這是會設下陷阱的角色，所以設計成以蟲為主題外型的龍族。

Helmdrake頭龍
這是相當於指揮官角色的設計。
既然是指揮官，應該頭上會長角才對，所以就加上了角的設計。此外，我覺得外型看起來修長一點比較好，所以將臉部稍微設計成有些獨角獸般的風格。

高木アキノリ Akinori Takaki

1987年生。19歲開始進行原型製作。
在一場和友人共同參加模型展會活動中，受到廠商的青睞，正式出道製作商業原型。
之後更參與了ACRO的KAIJU REMIX SERIES「傑頓」、FLARE的「KING OF PRISM by PrettyRhythm」等等眾多商業原型的製作。
現在除了從事商業原型之外，也以「はるきくりえーしょん」(HARUKI CREATION)的名義致力於參加各種模型展會活動。
熱穩黏土造形、3D造形以及各種複合媒材，並以其精密纖細的造形技巧與融會貫通的感性品味備受矚目的實力派原型師。
最近的作品有新感覺角色人物模型桌遊《Dragon Gyas》的各種龍族角色設計、PREMIUM BANDAI《超級賽亞人3孫悟空-龍拳爆發-》原型製作等等。

Original Japanese Edition Staff

Art direction and design: Mitsugu Mizobata(ikaruga.)
Photographs: Yosuke Komatsu
Editing: Maya Iwakawa, Miu Matsukawa(Atelier Kochi)
Proof reading: Yuko Sasaki
Planning and editing: Sahoko Hyakutake(GENKOSHA CO.,Ltd.)

龍族傳說
高木アキノリ作品集＋數位造形技法書

作　　者	高木アキノリ
翻　　譯	楊哲群
發　　行	陳偉祥
出　　版	北星圖書事業股份有限公司
地　　址	234 新北市永和區中正路 462 號 B1
電　　話	886-2-29229000
傳　　真	886-2-29229041
網　　址	www.nsbooks.com.tw
E-MAIL	nsbook@nsbooks.com.tw
劃撥帳戶	北星文化事業有限公司
劃撥帳號	50042987
製版印刷	皇甫彩藝印刷股份有限公司
出版日	2022 年 1 月
I S B N	978-626-7062-10-4
定　　價	550 元

如有缺頁或裝訂錯誤，請寄回更換。

國家圖書館出版品預行編目（CIP）資料

龍族傳說：高木アキノリ作品集＋數位造形技法書=Dragon tale / 高木アキノリ作；楊哲群翻譯.
-- 新北市：北星圖書事業股份有限公司, 2022.01
160面 ; 19.0x25.7公分
ISBN 978-626-7062-10-4（平裝）

1.模型 2.工藝美術 3.造型藝術

999　　　　　　　　　　　　110021081

臉書粉絲專頁　　　LINE 官方帳號